QUATRE DIALOGUES
SUR
LA PEINTURE

DE

FRANCISCO DE HOLLANDA
PORTUGAIS

Mis en français
par Léo ROUANET

Portrait de Michel-Ange et frontispice d'après les dessins
originaux de Francisco de Hollanda.

PARIS
LIBRAIRIE HONORÉ CHAMPION, ÉDITEUR
5, QUAI MALAQUAIS, 5

MCMXI

1586

IL A ÉTÉ TIRÉ DE LA PRÉSENTE ÉDITION :

500 EXEMPLAIRES

PLUS 6 EXEMPLAIRES SUR HOLLANDE

QUATRE
DIALOGUES SUR LA PEINTURE

DU MÊME AUTEUR

Chansons populaires espagnoles, traduites en regard du texte. (Épuisé.)

Intermèdes espagnols du XVIIe siècle, traduits et annotés. 1 vol. in-18.

Drames religieux de Calderon (Les cheveux d'Absalon. La Vierge du Sagrario. Le Purgatoire de saint Patrice), traduits et annotés. 1 vol. in-8.

Le Diable prédicateur, comédie espagnole du xviie siècle, traduite et annotée. 1 vol. in-18.

Bibliographie critique du théâtre espagnol, en collaboration avec M. Alfred Morel-Fatio. (Épuisé.)

Auto sacramental de Las pruebas del linaje umano (1605). 1 vol. in-18.

Diego de Negueruela. Farsa llamada Ardamisa. 1 vol. in-18.

Coleccion de Autos, Farsas y Coloquios del siglo XVI, avec notes, appendices et glossaire. 4 vol. in-18.

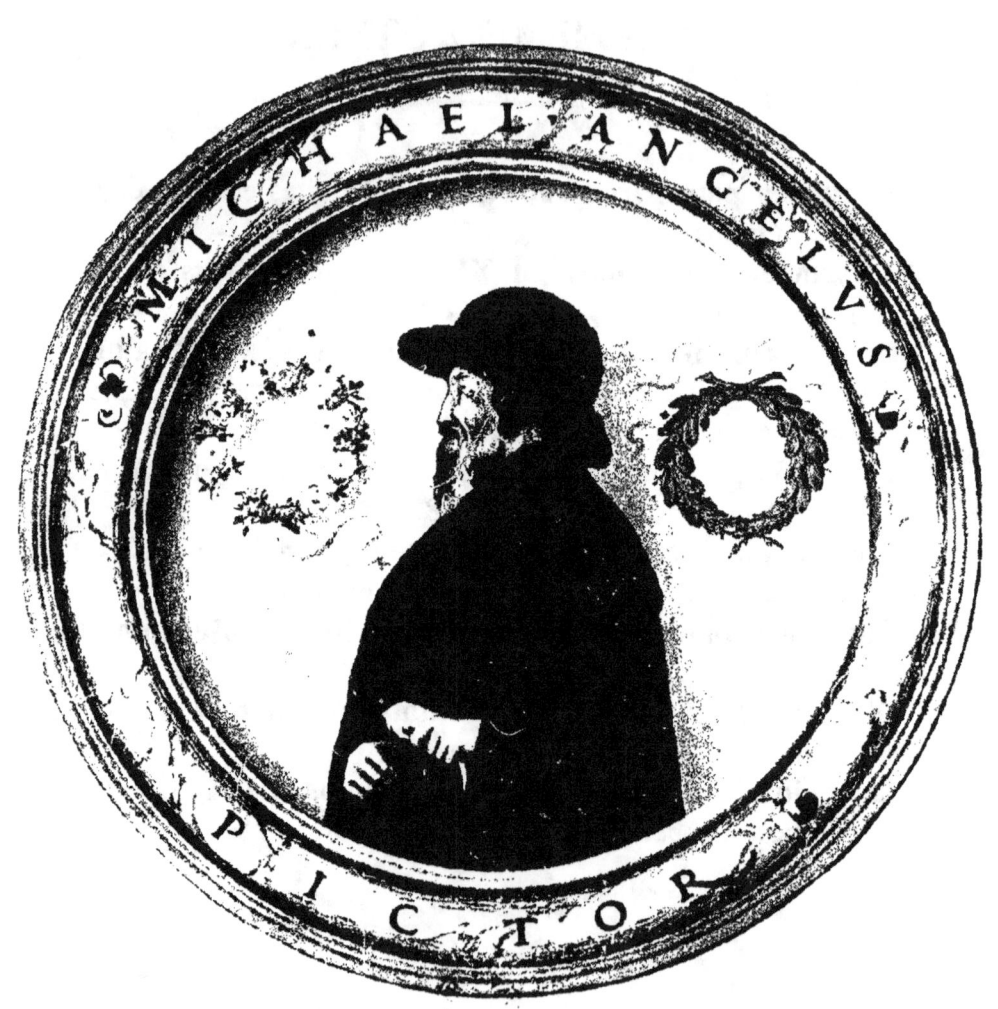

QUATRE DIALOGUES

SUR

LA PEINTURE

DE

FRANCISCO DE HOLLANDA
PORTUGAIS

Mis en français

par Léo ROUANET

Portrait de Michel-Ange et frontispice d'après les dessins
originaux de Francisco de Hollanda.

PARIS
LIBRAIRIE HONORÉ CHAMPION, ÉDITEUR
5, QUAI MALAQUAIS, 5
—
MCMXI

A

Elémir BOURGES

A

Armand POINT

FRANCISCO DE HOLLANDA

ET LES

DIALOGUES SUR LA PEINTURE

C'est par des poèmes d'architecture que le Portugal, près d'un siècle avant la publication des *Lusiades*, se mit à célébrer la gloire de ses découvertes d'outre-mer.

Par delà l'horizon, par delà les océans, tous les esprits étaient tendus vers ces terres quasi-fabuleuses d'où revinrent hier, d'où reviendraient demain les caravelles. A Lisbonne, il n'était de regards que pour les vaisseaux au mouillage; on n'entendait sur les bords de la baie que termes nautiques et récits merveilleux; les imaginations frémissaient de fièvre et d'espoir. Du plus grand au plus humble chacun n'avait qu'une pensée, et ce fut cette pensée, cette ambition d'héroïques aventures, que les architectes cherchèrent à perpétuer sur les pierres des monuments.

A ce peuple de navigateurs ils parlèrent par images empruntées à la navigation.

Surmontées de la sphère armillaire, les colonnes se tordirent comme des câbles; les pinacles pointèrent comme des mâts; les agrès des navires se contournèrent en entrelacs aux façades des édifices, s'appliquèrent aux voûtes en nervures. Et, mises en valeur par le prestige de l'art, ces images, banales à force d'être familières, étonnaient maintenant par leur originalité, par leur signification inattendue. Bientôt les compagnons de Gama apportèrent de l'Inde des éléments nouveaux d'ornementation. Les échauguettes de la tour de Belem ont dû se refléter dans les eaux du Gange bien avant de se mirer dans celles du Tage; tel portique des *capellas imperfeitas*, à Batalha, semble avoir servi de cadre aux pages d'un calligraphe hindoustani ou persan.

De ces éléments exotiques, alliés aux symboles de l'activité maritime, un style était né, voisin encore que tout à fait distinct du plateresque espagnol, style de transition, mais éminemment national, et dont l'élégance quelque peu redondante sut exprimer à merveille l'âme portugaise de ce temps.

C'est sous le règne d'Emmanuel le Fortuné (1495-1521) que ce style acquit toute la perfection dont il était susceptible, aussi l'a-t-on appelé *style manuelin*. L'église de Belem en est le type le plus carac-

térisé. Elle fut construite, au retour de Vasco de Gama (1499), sur l'emplacement d'un modeste ermitage où les explorateurs avaient passé en prières la veillée qui précéda leur départ. Des monuments analogues ne tardèrent pas à s'élever de divers côtés en Portugal. Mais la destinée du style manuelin devait être aussi éphémère que brillante ; une nouvelle formule d'art, celle de la Renaissance, était déjà en honneur lorsqu'on termina, en 1551, les travaux de Belem.

Le règne d'Emmanuel se signale donc par une période d'effervescence artistique d'autant plus féconde qu'elle fut de courte durée.

Comme il advint souvent en ces provinces lointaines où les hommes de talent n'étaient qu'en petit nombre, on fit appel à des artistes étrangers; peut-être aussi vinrent-ils d'eux-mêmes, se promettant gloire et profit. C'étaient tous gens du Nord, car le Portugal, où les influences italiennes n'avaient guère pénétré, restait fidèle à la tradition flamande. Aux ornemanistes et imagiers des peintres se joignirent, supposant bien que, les églises une fois bâties, leur habileté trouverait à s'employer.

De ce groupe faisait sans doute partie un certain Antoine, miniaturiste ou enlumineur, dont le nom patronymique ne nous a pas été conservé, mais que ses contemporains, suivant un usage fréquent,

appelèrent du nom de son pays d'origine Antonio de Hollanda. La date de son arrivée est incertaine. Nous savons toutefois que son fils Francisco avait de vingt à vingt et un ans en 1538 et qu'il était né en Portugal; on peut donc affirmer qu'Antonio y résidait vers 1517 ou 1518.

La fortune lui fut favorable, et tout prouve la faveur dont il jouit sous plusieurs rois. Il enlumine un livre d'heures pour la veuve de Jean II, Éléonore de Bragance. Emmanuel le nomme son héraut d'armes et lui commande la peinture de missels et d'antiphonaires. Jean III, pour lequel il avait, entre autres travaux, fait le dessin d'un sceptre, lui assure en 1527 une pension annuelle de 10.000 réis. Charles Quint le mande à Tolède pour qu'il peigne son portrait, et déclare quelques années plus tard préférer ledit portrait à un de ceux qu'avait fait de lui Titien. Mais c'est en vain que l'empereur cherche par ses promesses à retenir Antonio auprès de lui; l'enlumineur aime mieux finir ses jours, fût-ce plus modestement, dans sa patrie d'élection.

On le retrouve, en effet, à Évora, occupé entre 1534 et 1539 à historier des livres de chœur pour le monastère de Thomar. La lettre de son fils à Michel-Ange, que nous donnons plus loin, atteste qu'il vivait encore en 1553.

Né en 1517 ou 1518, Francisco de Hollanda dut commencer de bonne heure son éducation artistique. Il apprit, sous la direction de son père, à dessiner, à enluminer et à modeler en argile. A l'âge où les apprentis en sont encore à leurs premiers tâtonnements, il peignait sur vélin des compositions importantes[1], et se vantait même d'avoir découvert un procédé nouveau dont l'idée lui fut suggérée, peut-on croire, par les gravures en criblé.

Sa jeunesse se passa à la cour, auprès des princes royaux, fils d'Emmanuel et frères de Jean III alors régnant. Il est d'abord attaché à la maison de l'infant Dom Fernando, lequel avait réuni une bibliothèque d'œuvres de choix, tant manuscrites qu'imprimées, et s'intéressait particulièrement à l'étude de la généalogie et de l'histoire. Plus tard, il va en qualité de valet de chambre rejoindre à Évora l'infant Dom Affonso, évêque de cette ville. Ce tout jeune prélat, érudit et humaniste, partageait son temps entre ses devoirs religieux et son amour des lettres et sciences. Il s'était entouré d'hommes éminents, mathématiciens, hellénistes, poètes, dont le plus célèbre, le dominicain André de Resende, avait été son précepteur. Le goût de toute culture

1. *La salutation angélique* et *La Pentecôte*. V. p. 145.

intellectuelle était si développé à Évora qu'une Académie y fut fondée. Sur les bancs de la petite université ouverte dans une salle de son palais, l'évêque lui-même venait s'asseoir. Dans sa maison de campagne de Valverde il recueillait, comme en un musée, les inscriptions romaines nombreuses en ces parages.

On imagine avec quel enthousiasme Francisco de Hollanda, élevé dans ce milieu d'érudition et de discipline littéraire, sentit s'éveiller les facultés de son esprit. Sa curiosité juvénile eut ce bonheur, rare dans un pays voué à l'action et au négoce, de trouver à portée des livres à lire, des savants à interroger. C'est par une grâce spéciale que, au fond de ce petit Portugal perdu à l'extrémité de l'Europe, le grand souffle de la Renaissance put pénétrer jusqu'à lui. Il devint bon latiniste ; probablement même apprit-il un peu de grec [1]. J'aime à croire que son principal éducateur fut cet André de Resende qui écrivit des poésies latines, des traités de grammaire, et qui recensa les monuments antiques de la Lusitanie [2]. Ces monuments, il lui enseigna à les recon-

1. Il écrit, avec quelque affectation, le mot ΤΕΛΟΣ à la fin des *Dialogues*. Dans son livre de dessins, il a pris copie de diverses inscriptions grecques.

2. On a de lui deux ouvrages archéologiques : *De antiquitatibus Lusitaniæ* et *Descripçaõ das antiguidades de Evora*.

stituer par la pensée, à en aimer la simplicité, la noblesse, la symétrie, à en déchiffrer les inscriptions.

Bien des fois, dans Évora même, le maître et l'élève, non sans quelque dédain pour la vieille cathédrale gothique, ont dû, au sortir du palais épiscopal, s'arrêter devant le temple de Diane, en faire le tour pour admirer l'élégance de ses proportions, la grâce de ses colonnes corinthiennes. Et, dans les rêves de l'enfant, comme autrefois dans ceux des Barbares, Rome se dressait sacrée et redoutable, métropole de toute civilisation, source de tous les arts, magnifiée moins encore par les fastes de son Église que par ses souvenirs païens.

Comment n'aurait-il pas eu l'ambition d'en contempler un jour les merveilles?

Mais le moyen d'entreprendre sans ressources assurées un tel voyage, long et dispendieux? Il eût fallu, pour se le permettre, obtenir du roi son agrément, et, qui plus est, un viatique. C'est à quoi s'employa l'infant Dom Luiz, d'accord, je suppose, avec son frère Dom Affonso et la petite cour d'Évora. On fit valoir que, jeune, lettré délicat, déjà expérimenté dans le dessin et la peinture, Francisco saurait mieux que tout autre étudier en Italie, pour les divulguer à son retour, les règles de l'art antique et les théories nouvelles, dont on

n'avait en Portugal qu'une connaissance des plus vagues.

Jean III se laissa convaincre, et c'est à titre d'envoyé officiel, ou à peu près, que son protégé se met en route. La mission dont il était chargé l'accréditait à Rome et lui garantissait en tous lieux un accueil favorable.

Étant parti de Lisbonne vers la fin de l'été 1537, il suit — premier sujet d'étude et d'étonnement — les voies romaines, qui le conduisent en Castille, et de là, par tronçons, jusqu'au but de son voyage. Il s'arrête à Valladolid pour saluer l'impératrice Isabelle, fille d'Emmanuel et sœur de Jean III, qui accoucha en cette ville, le 19 octobre, d'un prince auquel on donna au baptême le nom de Juan. Charles Quint n'assistait pas à la naissance de son fils, qui mourut d'ailleurs l'année suivante; il était alors aux cortès de Monzon, en Aragon, d'où il passa en Catalogne.

De Valladolid, Francisco se dirige vers Barcelone. Son père lui avait écrit de ne pas pousser plus loin qu'il n'eût baisé la main de l'Empereur. Mais il en fut empêché en premier lieu par la mort de Béatriz [1], duchesse de Savoie, survenue le 3 janvier

1. Sœur aînée de l'impératrice Isabelle. Elle avait épousé Charles III, duc de Savoie.

1538 ; puis, par l'arrivée de l'infant Dom Luiz. Son séjour à Barcelone se prolongea donc quelque temps, et il en profita pour visiter en pèlerin et en artiste le sanctuaire de Montserrat. Il peut enfin se présenter devant Charles Quint, mais non pas faire son portrait, comme l'Impératrice le lui avait demandé à Valladolid. Il est néanmoins accueilli « avec des compliments tels qu'on aurait pu attendre un ambassadeur ».

Le César préparait en ce temps-là l'entrevue de Nice, où il devait quelques mois plus tard (18 juin 1538) signer une trêve de neuf ans avec François I^{er} de France, sous les auspices du pape Paul III. Il quitta Barcelone vers les derniers jours d'avril, emmenant avec lui sur les galères d'André Doria une nombreuse suite de gentilshommes espagnols. Francisco de Hollanda aurait eu toutes les facilités de continuer par mer son voyage en cette noble compagnie ; il aima mieux prendre les devants et examiner à loisir les curiosités du Languedoc et de la Provence.

Ce qui l'attirait par-dessus tout, c'était les vieilles colonies romaines, riches encore en vestiges du passé : Narbonne, Nîmes, Fréjus, et, au milieu d'elles, Avignon, plein des souvenirs de Pétrarque et de la cour pontificale. A chaque étape, il foulait un sol plus latin, plus semblable au sol même de

l'Italie par ses lignes harmonieuses, par ses arbres, par ses fleurs, par le doux langage de ses habitants. C'est ainsi qu'il arrive à Nice, où le retiennent de nouveau ses devoirs de courtisan et la magnificence étalée par les maisons du Pape, de l'Empereur et du Roi.

Enfin, le voilà libre, quitte de toute obligation, de toute vaine cérémonie, n'ayant plus souci que de l'art. Il se hâte, par Gênes et Florence, vers la Ville Éternelle, où nous le retrouvons à l'automne de 1538.

On est en droit de s'étonner que Francisco ait mis neuf mois environ pour aller de Lisbonne à Nice, et quatre mois seulement pour arriver de là jusqu'à Rome. Car, si la distance à parcourir était de beaucoup plus courte dans cette dernière partie du voyage, combien, en revanche, ne rencontrat-il pas de chefs-d'œuvre dignes de fixer son attention et de retarder sa marche? Il faut donc tenir compte, pour expliquer sa lenteur première, des séjours plus ou moins prolongés qu'il fit successivement à Valladolid, à Barcelone et en Savoie. Or, s'il s'arrêta par trois fois en chemin, ce fut autant pour son agrément et pour son utilité que par un sentiment de révérence envers de puissants protecteurs.

Élevé à la cour, il se plaisait par instinct en la

société des grands; mais il n'était pas non plus sans comprendre quels avantages il pourrait tirer, en Italie, de la bienveillance que lui témoignaient l'Impératrice et Charles Quint. Cette bienveillance des souverains lui gagna d'emblée celle des gentilshommes espagnols et portugais; et c'est grâce à eux qu'il fut admis, avant de quitter Nice, à lier connaissance avec les seigneurs de la suite de Paul III. Aussi son nom n'était-il pas inconnu à Rome lorsqu'il y mit pied à terre.

Son premier soin fut, j'imagine, de se présenter devant l'ambassadeur de Portugal, Dom Pedro de Mascarenhas, qu'il avait peut-être rencontré à Nice, car ce diplomate, très estimé à la cour impériale, avait déjà suivi Charles Quint à Bruxelles, à Louvain, en Allemagne, et jusque dans son expédition contre les Turcs en 1529. Envoyé à Rome en remplacement de Dom Pedro de Souza de Tavora, il y était arrivé dans les derniers mois de 1538, presque en même temps que Francisco de Hollanda.

C'est par Mascarenhas que le jeune enlumineur entra en relation avec l'ambassadeur de Sienne, Lattanzio Tolomei.

Descendants de la noble famille siennoise de ce nom, Lattanzio et son cousin Claudio, le célèbre humaniste, étaient renommés parmi les beaux

esprits de l'époque. L'Arioste, au chant XLVI de l'*Orlando furioso*, les cite l'un et l'autre au nombre des chevaliers illustres qui l'attendent sur la jetée pour fêter son retour au port¹. Tous deux faisaient partie d'un groupe de lettrés et d'artistes qui se réunissaient chez le cardinal Farnèse. Lattanzio qui, de plus, était collectionneur et archéologue, avait formé un riche cabinet d'œuvres d'art, ce qui devait suffire à attirer Francisco chez lui tous les dimanches.

Voilà donc le valet de chambre de l'infant Dom Affonso introduit de plain-pied dans la meilleure société de Rome. Pourtant ses visées étaient plus hautes encore. Il n'ambitionnait rien moins que l'amitié, ou, à défaut d'un honneur si rare, le commerce d'idées, de celui qui domina au-dessus de son siècle comme il n'a cessé de dominer au-dessus de l'âge moderne, de celui qui mérita le nom de divin, de ce sublime Michel-Ange qu'on prétendait être d'un abord si rude et d'une si farouche humeur. Et, ce bonheur, il fut donné au petit miniaturiste d'en jouir, comme s'il devait épuiser en Italie toutes les joies pour n'emporter en son pays natal que nostalgie et regrets.

1. *Con lor Lattanzio e Claudio Tolomei*. Ch. XLVI, st. 12.

Lattanzio Tolomei, en même temps qu'il le présentait à la marquise de Pescara, lui conciliait le bon vouloir du Buonarroti. Vécurent-ils ensemble aussi familièrement que Francisco se plaît à l'écrire ? N'est-il pas bien téméraire en affirmant que, une fois réunis, ils ne pouvaient se séparer ? Qu'importe ? Quelque fatuité est permise à qui approcha de si près un tel homme. Or, on ne saurait mettre en doute que Francisco de Hollanda assista à Rome, au mois d'octobre 1538, à des entretiens sur la peinture entre Michel-Ange et Vittoria Colonna, qui prenaient tour à tour la parole.

Nous reviendrons sur ces *Dialogues*, dont on lira plus loin la traduction.

Le séjour de Francisco en Italie se prolongea jusqu'en 1547. Où et comment passa-t-il ces neuf années ? On n'en sait rien au juste, si ce n'est qu'il se trouvait à Naples en février 1540. Il est à supposer qu'il ne s'arracha pas sans peine aux beautés et aux enseignements de Rome ; et, lorsqu'il s'en éloigna, ce dut être avec la certitude d'un prochain retour. Pouvait-il ne pas revenir partager la stupeur et l'admiration de tout un peuple admis, le 25 décembre 1541, à contempler la fresque du *Jugement Dernier* ? Peut-être même ses voyages le ramenèrent-ils plusieurs fois à Rome, car il parcourut la péninsule des Alpes à la Sicile, tant à l'in-

térieur que sur les côtes de la Méditerranée et de l'Adriatique.

On devine qu'une curiosité toujours en éveil, un besoin de s'instruire et de se perfectionner dans son art le poussaient de ville en ville. Il crayonnait des croquis, il prenait des mesures. A Pesaro, où il est surpris dessinant la citadelle, on l'arrête comme espion. Partout il se documentait, comme nous dirions aujourd'hui. Son cahier de dessins existe encore à la bibliothèque de L'Escurial; lui-même avoue qu'il eût voulu « dérober sur ces légers feuillets tous les gentils chefs-d'œuvre de l'Italie ». Mais il emportait avec lui quelque chose de plus précieux encore : un goût épuré et délicat, l'intelligence de l'art et la faculté d'en raisonner, une haute opinion de la valeur morale de l'artiste, et, comme le lui dit Vittoria Colonna, « l'esprit et le savoir non d'un ultramontain, mais d'un Italien véritable ».

En effet, après avoir vécu neuf ans la vie de la Renaissance italienne, Francisco de Hollanda en était arrivé à adopter comme siens les aspirations, l'idéal, les jugements, les dogmes de l'Italie et de la Renaissance. Son activité se sent à l'étroit, réclame une expansion plus large. L'enluminure ne lui suffit plus; ayant acquis des connaissances encyclopédiques, il brûle de s'appliquer à l'architecture,

le plus vaste de tous les arts, celui duquel dépendent tous les autres. Il rêve de travaux gigantesques : construire des aqueducs, édifier des forteresses, rebâtir des villes entières ennoblies de voies majestueuses, de portiques, d'arcs de triomphe, de temples et de palais. Il voudrait doter son pays de monuments impérissables, à l'imitation de ceux des Romains.

Que trouve-t-il en Portugal ? De toute part indifférence, ou pis encore.

Plus que jamais on s'intéresse aux guerres extérieures, aux conquêtes coloniales, au commerce qui va prospérant. Les grands seigneurs, malgré leur vanité, malgré leur amour du luxe, se piquent de dédaigner les artistes et les arts. Cependant la famille royale continue à Francisco ses faveurs. L'infant Dom Luiz l'emmène en pèlerinage à Saint-Jacques de Compostelle. On le paie généreusement. Mais à quoi emploie-t-on son habileté impatiente de faire ses preuves ? A peindre sur parchemin quelques portraits, à dessiner des moules à hosties, des mitres, des ornements sacerdotaux. Première déception. Une autre, plus amère sans doute, lui était réservée. Cet art de la Renaissance pour l'amour duquel il avait entrepris son long voyage, que ses compatriotes connaissaient à peine par ouï-dire au moment de son départ et qu'il espérait, lui, leur

révéler, il le retrouve en honneur et en vogue, sur le point de supplanter le style manuelin, déjà presque complètement abandonné.

S'il en est heureux pour la gloire du Portugal, combien ne regrette-t-il pas, pour sa propre gloire, d'être resté étranger à cette évolution dont il avait été le précurseur! « Qu'il me soit permis, écrit-il, de dire que je fus le premier en ce royaume, étant au service de l'infant Dom Fernando et du cardinal Dom Affonso, à célébrer et à proclamer la perfection de l'art antique, lequel était alors pour tout le monde, ou peu s'en faut, un objet de raillerie. Et si j'eus le désir d'aller voir Rome, c'est parce que j'étais convaincu de cette perfection. Mais, à mon retour, je ne reconnaissais plus ce pays, car il ne s'y trouvait peintre ou tailleur de pierres qui ne plaçât au-dessus de tout l'*antique*, ou, comme ils disent, la manière d'Italie. Et tous considéraient si bien cette idée comme leur appartenant en propre que de moi on n'avait gardé nul souvenir. Toutefois, je me réjouis de ce changement à cause de l'amour que je porte à ma patrie et à mon art. »

Cependant Francisco de Hollanda ne perdit pas courage tout d'abord. Pouvait-il, sans essayer de se faire entendre, renoncer à ce rôle d'éducateur auquel il se croyait destiné et qu'il s'était promis comme récompense de ses travaux ? Tous ces gens, qui fai-

saient sonner si haut des théories pour eux nouvelles, que savaient-ils au juste de ces théories? Quelques notions incertaines et confuses, apprises de seconde main. Lui, au contraire, les avait recueillies à la source même, discutées, approfondies; s'il ne lui était pas donné de les appliquer, rien du moins ne l'empêchait d'en formuler les lois, d'en développer les règles par la parole ou par la plume. A peine arrivé, il se mit à l'œuvre. Le 18 octobre 1548, il terminait, à Lisbonne, son premier traité, intitulé *Da pintura antiga* (*De la peinture antique*). Il est divisé en deux parties : l'une de considérations théoriques et de préceptes techniques; l'autre entièrement consacrée aux *Dialogues*.

Un nouvel ouvrage suivit immédiatement, qui porte pour date le 3 janvier 1549, et pour titre *Do tirar polo natural* (*De l'art de tirer au naturel*).

On ignore quel fut le succès de ces livres, mais il faut croire que le Portugal les accueillit avec froideur, puisqu'ils n'ont jamais été imprimés. La preuve que Francisco de Hollanda supporta avec peine cette indifférence, c'est qu'il resta plus de vingt ans sans écrire[1].

1. Du moins, sans rien écrire sur l'art; car il composa en 1569 un poème intitulé *Louvores eternos* (*Louanges éternelles*) et dédié à son Ange gardien.

Son découragement commence à se faire jour dans une lettre qu'il adresse à Michel-Ange en 1553. Elle nous apprend que Francisco, depuis son retour, n'avait plus de relations avec ses amis de Rome, car il s'informe de la santé de Lattanzio Tolomei, lequel était mort au mois de mars 1548. L'original de cette lettre est écrit en italien; en voici la traduction :

« *Très magnifique Seigneur,*

« *Le plus grand don que Dieu nous accorde en cette*
« *vie*[1]*, il est contraire à la raison de le perdre; mais,*
« *après lui avoir rendu pour ce don d'ineffables grâces,*
« *il convient de le recouvrer en s'informant de ceux qui*
« *vivent honorés, comme c'est le cas de Votre Seigneu-*
« *rie. Et, encore que les continuelles peines et désagré-*
« *ments du passé m'aient enlevé toute souvenance et*
« *étude, ils n'ont pu toutefois m'ôter la bonne mémoire*
« *de Votre Seigneurie, ni m'empêcher de demander tou-*
« *jours des nouvelles de votre santé et de votre vie, les-*
« *quelles me sont aussi chères qu'à n'importe lequel de*
« *vos plus chers amis. Et, quelque bonheur que le sou-*
« *verain Dieu envoie à Votre Seigneurie, j'estime que,*
« *en cela encore, il me fait à moi une grâce infinie et*
« *dont je lui suis obligé.*

« *Aussi, pour ne pas laisser perdre cette amitié, ai-je*

1. Le don de l'amitié.

« voulu vous écrire cette lettre afin que vous me fassiez
« savoir comment vous vous trouvez présentement, en
« ces jours heureux de votre vieillesse, ésquels vous pra-
« tiquez, je pense, par l'exemple de votre héroïque vertu,
« des œuvres non moins dignes de louange que celles
« que font, en l'art de la peinture, vos mains dignes de
« louanges immortelles. Et, étant donné le grand amour
« que j'ai toujours eu pour les choses rares, particu-
« lièrement pour celles de Votre Seigneurie, du temps
« que j'étais à Rome, je vous prie de me faire la grâce
« de m'envoyer quelque dessin de votre main en mémoire
« de vos dites œuvres, ne fût-ce qu'une ligne ou profil
« comme fit Apelle dans l'antiquité, afin que j'aie un
« signe certain de la santé de Votre Seigneurie, en
« même temps qu'un souvenir durable de votre amitié.
 « Je prie Votre Seigneurie de me répondre et de me
« faire savoir si messer Lattanzio Tolomei, mon grand
« patron et votre ami très cher, est encore vivant. Dieu
« souverain et immortel conserve Votre Seigneurie de
« nombreuses années, et, après le cours de cette triste vie,
« lui donne au ciel sa paix parfaite. Mon père, Anto-
« nio de Hollanda, se recommande ainsi que moi à
« Votre Seigneurie.

« De Lisbonne, ce XV Août de 1553.

« Votre FRANCISCO DE HOLLANDA. »

On ne sait que fort peu de choses sur l'âge mûr de Francisco. Un portrait de la reine Catherine, qu'il peint en 1554, lui est payé 800 réis. Immédiatement après, il perd ses protecteurs les plus puissants : à la fin de 1555, l'infant Dom Luiz, qui lui lègue une pension, et, le 11 janvier 1557, le roi Jean III, qu'enlève une mort subite. Il voit se succéder à Lisbonne, la reine Catherine, régente du royaume de 1557 à 1562 ; puis, le cardinal Dom Henrique, fils d'Emmanuel I^{er}, régent à partir de 1562, pendant la courte minorité de Dom Sébastien, lequel monta sur le trône en 1568, à l'âge de quatorze ans.

La peste de 1569 chasse de la capitale Francisco de Hollanda, qui se retire dans une maison de campagne située entre Lisbonne et Cintra. Là, il s'adonne à la culture de son jardin. Il était âgé de cinquante-deux ans et avait épousé, on ignore à quelle date, une femme nommée Luiza da Cunha de Sequeira. Quoi qu'il en veuille dire, il ne trouva dans cette retraite ni le calme ni le renoncement ; l'activité de son esprit s'accommodait mal d'une vie contemplative et désœuvrée. Aussi ne tarda-t-il pas à profiter de ses loisirs pour écrire un nouvel ouvrage : *Da fabrica que fallece á cidade de Lisboa* (*Des édifices qui font défaut à la cité de Lisbonne*).

C'est dans ce livre, dédié au roi Sébastien, que

l'auteur expose son vaste projet architectural d'une ville bâtie selon les lois de la beauté, de la grandeur et de l'hygiène. Mais les pages pour nous les plus dignes d'attention sont celles où l'artiste, maintenant désabusé, déplore la médiocrité d'une vie qu'il avait rêvée utile et glorieuse : « Mon enthousiasme d'autrefois s'est entièrement refroidi et perdu, par l'effet du temps et du lieu où je passe mes jours... Je prends la résolution de faire connaître à Votre Altesse la raison pour laquelle je laisse s'éteindre ce peu d'intelligence de la peinture que Dieu m'a accordé et qui aurait pu devenir utile à ce royaume, si elle eût été autrement favorisée et encouragée. Je dirai aussi pour quelle raison je suis venu me faire cultivateur et vivre sur ce mont comme un homme inutile et qui n'est plus bon à rien... Je suis tellement désabusé que rien au monde ne pourrait me faire quitter cette campagne où je vis, et où je suis plus satisfait de greffer une plante et de la voir croître que je ne le serais de tous les honneurs et de toutes les richesses de l'Orient... Je suis méconnu et oublié dans cette campagne solitaire... Mais, afin qu'on ne croie pas que je regrette sans mesure ce que je ne désire plus aujourd'hui, c'est-à-dire la gloire que j'aurais pu espérer par la peinture, laissons tout cela de côté. »

Ces extraits font bien sentir dans quel désenchan-

tement l'artiste passa ses dernières années. Il semble se complaire à remâcher son amertume, et peut-être n'est-ce pas sans dessein. Je serais porté à croire qu'il voulut, en ce livre, laisser comme un testament de sa vie, par lequel il confie à l'avenir le soin de lui faire réparation. On pourrait invoquer à l'appui de cette conjecture que Francisco de Hollanda manifesta, cette fois, la ferme intention de publier le traité *Da fabrica*. Si, comme les précédents, il n'a jamais été imprimé, les licences requises n'en furent pas moins demandées à la censure ecclésiastique, et accordées à la date du 13 avril 1576.

L'exil volontaire de Francisco en cette maison de campagne « que rien au monde n'aurait pu lui faire quitter » ne dura guère que deux ans. Le 22 janvier 1572, il a regagné Lisbonne, d'où il écrit à Philippe II d'Espagne pour lui annoncer l'envoi de deux miniatures par lui peintes et représentant *La Passion* et *La Résurrection*. Quelques mois plus tard, paraissaient *Les Lusiades*, magnifique chant de gloire dont s'enivra le Portugal à la veille de sa décadence.

Aussitôt après, tout s'assombrit. Et voici que, pour l'artiste vieillissant, les deuils nationaux se doublent de deuils personnels. En 1575, son maître André de Resende meurt à Évora, âgé de quatre-

vingts ans. En 1578, c'est la reine Catherine. Cette même année, Sébastien, le roi devenu légendaire, se fait tuer en terre d'Afrique, à la désastreuse bataille d'Alcazar-Kébir. La mort termine, dans les premiers jours de l'an 1580, le très court règne du cardinal Dom Henrique. Philippe II met la main sur le Portugal.

Francisco dut être cruellement affecté par tant de malheurs. Ses écrits font foi qu'il aimait son pays dans l'âme, malgré bien des erreurs qu'il croyait avoir à lui reprocher. On peut admettre toutefois qu'il fut de ceux qui saluèrent sans répugnance la royauté du fils de Charles-Quint, car un long dévouement l'attachait à la famille impériale. Philippe II sut reconnaître ce dévouement, et lui octroya une pension de trois muids de blé et de 100.000 réis, transmissible en cas de décès à la personne de sa veuve[1]. Cette largesse coïncide avec les derniers jours du peintre. Pénétré de sentiments

1. Depuis son retour d'Italie, Fr. de Hollanda avait reçu de la maison royale : en 1550, gratification de 25 cruzades, de la reine Catherine ; en 1551, pension viagère de 20.000 réis, de Jean III ; en 1553, pension de trois muids de blé pendant trois ans, du même Jean III ; en 1556, pension de deux muids de blé, octroyée par Jean III en mémoire de l'infant Dom Luiz ; la même année, pension de 10.000 réis, legs de l'infant

religieux qu'on découvre en lui dès ses premières œuvres écrites, il donnait alors tous ses soins à la composition d'un ouvrage ascétique : *De Christo homem* (*De Jésus-Christ homme*).

Francisco de Hollanda mourut le 19 juin 1584.

M. Menéndez y Pelayo a résumé fort judicieusement en quelques phrases la déconvenue de sa vie et la place qu'il occupa dans l'histoire artistique du Portugal : « Son autorité en tant que critique et homme de goût avait été respectée de tous ; en tant qu'artiste, on eut de lui une opinion hyperbolique peut-être, puisque Resende lui décerne le nom d'*Apelle lusitanien*. Il semble n'avoir eu aucune raison grave de se plaindre de la vie. Cependant, il y a dans ses livres un fond d'amertume qui n'a pas pour cause une déception de vanité ou d'intérêt, mais la triste conviction que son idéal esthétique n'était pas celui de ses compatriotes, ce qui rendait

Dom Luiz ; en 1567, prolongation pour trois nouvelles années de la pension de trois muids de blé par le roi Dom Sébastien ; en 1568, pension de 16.500 réis pendant trois ans, par le même ; en 1570, nouvelle prolongation de la pension de trois muids de blé, par le même ; en 1580, nouvelle prolongation de la même, par Philippe II ; en 1583, pension de trois muids de blé et de 100.000 réis, transmissible à sa veuve, par Philippe II.

inutile l'effort qu'il faisait pour le propager. Sans doute aussi ne pouvait-il faire autrement que de sentir quelle disproportion il y avait entre la grandeur de ses aspirations artistiques et le peu de moyens dont il disposait pour les réaliser. Cultivant un genre d'art que lui-même jugeait inférieur, il n'est pas allé, comme peintre, plus loin que le dessin et l'enluminure ; comme architecte, on ne lui confia aucune œuvre, quoique ce fût là sa principale vocation. Censeur sévère de l'éclectisme et du goût corrompu qu'il voyait autour de lui, sa pure orthodoxie vitruvienne le réduisit au rôle de théoricien. Et, même en cela, la fortune lui fut contraire, puisque aucune de ses œuvres ne put être imprimée de son vivant[1]. »

Il faut ajouter que les œuvres en question seraient probablement oubliées, en dehors du Portugal et de l'Espagne, si les *Dialogues sur la peinture* ne faisaient revivre la grande figure de Michel-Ange, et ne complétaient sur plusieurs points les renseignements biographiques publiés par Condivi et par Vasari. C'est sous la protection du Buonarroti que Francisco de Hollanda est parvenu à la postérité.

1. *Discursos leidos ante la Real Academia de Bellas Artes de San Fernando en la recepción de D. Marcelino Menéndez y Pelayo*, Madrid, 1901.

Qui a lu ces entretiens ne l'imagine guère ailleurs que dans la petite église de Saint-Sylvestre, écoutant avec un respect avide la parole du Maître et les répliques de Vittoria Colonna, tâchant de graver en sa mémoire non seulement les idées qu'ils expriment, mais jusqu'à leurs mots, leurs locutions, leurs images familières.

Michel-Ange était alors à l'apogée de son génie et de sa gloire ; il avait exécuté la plupart de ses grands travaux : comme peintre, la voûte de la Sixtine ; comme sculpteur, le *Moïse*, les tombeaux des Médicis. A peine élevé au pontificat, Paul III, escorté de dix cardinaux, venait de lui rendre visite en son logis et de le nommer architecte, sculpteur et peintre du Vatican. A l'époque même où Francisco recueillait les *Dialogues*, Michel-Ange peignait la fresque du *Jugement Dernier*. Ces dimanches de Saint-Sylvestre étaient pour son énergie formidable le seul repos de toute une semaine de labeur et de solitude. Les idées qu'il y énonçait, peut-être les avait-il ruminées pendant six jours, dans le silence, sur son échafaudage, en face de son peuple d'élus, de damnés, d'anges, de démons et de saints, sous le regard de sa douce Vierge qui se blottit, sous la menace de son Christ qui foudroie. Sa pensée nous a été transmise à l'heure même où bouillonnait en elle la conception la plus colossale que peintre ait jamais osée.

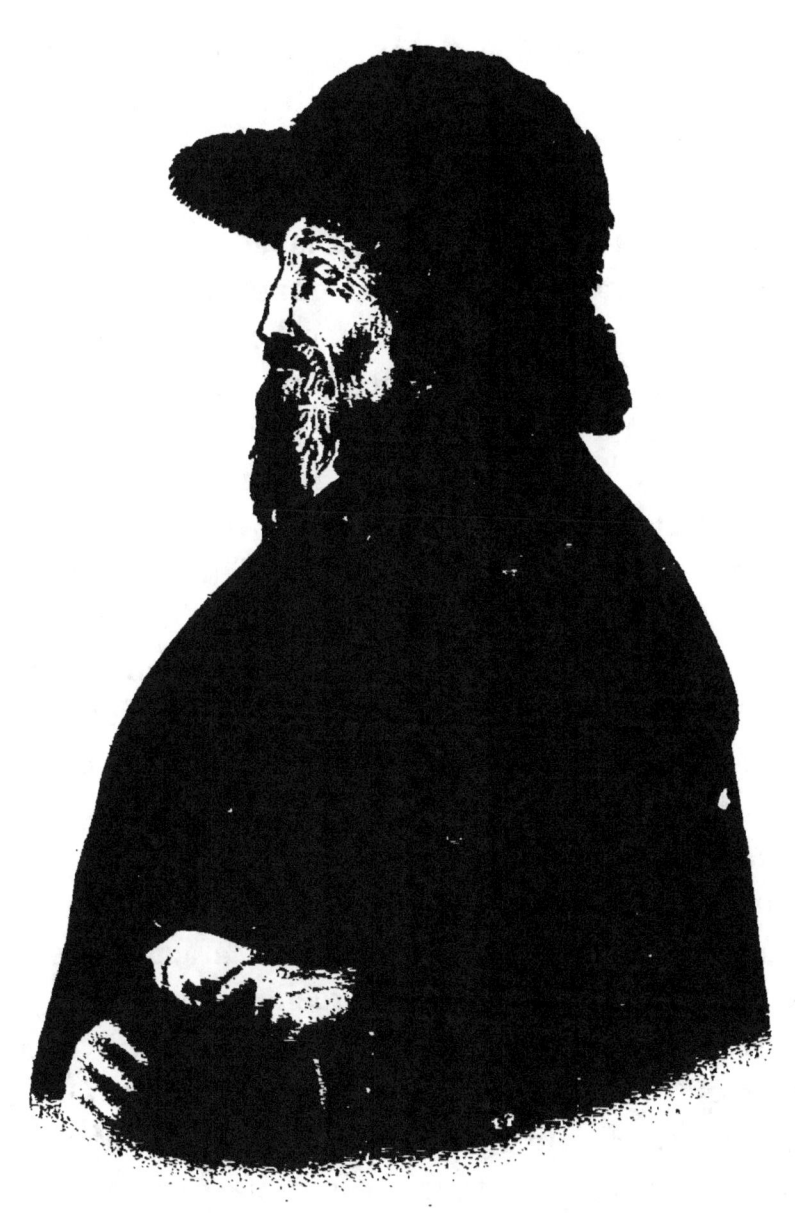

Vittoria Colonna devait sa célébrité tant à la noblesse de son nom qu'à la culture et à l'élévation de son esprit, et à son amour conjugal. La société dissolue de la Renaissance admirait et citait en exemple la fidélité qu'elle garda à la mémoire de son mari, Francesco d'Avalos, marquis de Pescara; on comparait sa chasteté à celle des matrones romaines. Agée de quarante-huit ans, elle venait de publier à Parme la première édition de ses poésies, et de quitter pour Rome Ferrare, où elle avait vécu quelque temps à la cour de son amie la duchesse Renée de Valois, femme d'Hercule II et fille de Louis XII. La passion naissante qu'éprouvait pour elle Michel-Ange, plus que sexagénaire, ne devait pas encore être connue des indifférents; Francisco de Hollanda n'indique pas qu'il en ait rien su, et c'est à peine si quelques passages des *Dialogues* la laissent soupçonner, même à des lecteurs avertis.

Malgré leurs physionomies bien caractérisées de personnages réels et ayant réellement vécu, autres interlocuteurs ne jouent dans ces conversations qu'un rôle secondaire. Ce sont pourtant leurs demandes et leurs réponses qui amènent Michel-Ange à développer tout au long sa pensée. Il s'y prête avec une éloquence et une grandeur qu'on ne saurait assez admirer. Sans parler des préceptes

qu'il formule au hasard de la causerie, et qui seront pour les artistes l'objet de méditations fructueuses, des morceaux tels que la comparaison des manières flamande et italienne, l'énumération des peintures murales qui existaient au XVIᵉ siècle en Italie, et surtout cette solennelle apologie de la ligne ou dessin comme source et principe de tous les arts, plastiques, décoratifs ou mécaniques, de tels morceaux ont une signification capitale pour qui prétend étudier l'œuvre et le génie du Maître. Peut-être n'en trouverait-on l'équivalent que dans l'entretien qu'eurent ensemble Michel-Ange et Vasari, le jour qu'ils visitaient à cheval les sept églises pour gagner le jubilé; entretien que Vasari se proposait de publier, et dont la trace est malheureusement perdue.

On a l'impression que Francisco de Hollanda transcrivit fidèlement les phrases prononcées devant lui. Mais on peut lui reprocher d'intervenir trop fréquemment dans les *Dialogues*, où il prend souvent la parole et la garde longtemps. Je le soupçonne d'avoir observé dans l'église de Monte Cavallo, en présence de Michel-Ange, une attitude plus effacée et un ton plus modeste qu'il ne le laisse supposer en son livre, écrit dix ans plus tard.

Ce livre, dont l'intérêt artistique me semble suffisamment démontré, a de plus une grande valeur

littéraire. Francisco de Hollanda fut le plus ancien écrivain d'art en Portugal ; il y est considéré comme un des plus curieux prosateurs de la Renaissance. Ses œuvres, malgré de nombreux italianismes, se distinguent par un style primesautier, d'une saveur très personnelle, que leur éditeur, M. de Vasconcellos, qualifie en ces termes : « La langue de Hollanda n'est pas faite pour tout le monde. L'auteur n'est ni ne veut être classique. Si quelqu'un trouve à reprendre à son style, il s'en excuse sur la longue absence qu'il a faite à l'étranger. Parfois il trouve difficilement l'expression de sa pensée, mais, dans le cas même où cette expression n'est pas purement portugaise, il faut louer l'originalité de la forme et la spontanéité de l'élocution. Il parle par images comme s'il donnait à ses idées une forme plastique. »

En 1563, du vivant même de l'auteur, un portugais habitant l'Espagne depuis sa jeunesse et nommé Manoel Diniz traduisit en castillan le traité *Da pintura antiga*. Son manuscrit, que l'on conserve à l'Académie des Beaux-Arts, à Madrid, n'a jamais été imprimé. On s'accorde à dire le plus grand bien de cette version castillane, mais je crains que peu de personnes l'aient lue d'un bout à l'autre. J'ai sous les yeux une copie de la deuxième partie, comprenant les *Dialogues*, et je puis affirmer que la

traduction de Diniz est tout à fait insuffisante.

Quant au manuscrit original de Francisco de Hollanda, on ignore ce qu'il est devenu.

A la fin du XVIIIe siècle, un érudit portugais, José Joaquim Ferreira Gordo, envoyé par son gouvernement à Madrid pour y chercher des documents relatifs à l'histoire politique et littéraire du Portugal, découvrit dans la bibliothèque d'un amateur dont il n'a pas donné le nom le manuscrit de la *Pintura antiga*. Depuis, ce manuscrit n'a pu être retrouvé; mais Gordo en avait pris une copie qu'il déposa à l'Académie des Sciences de Lisbonne.

C'est d'après cette copie que fut faite, en 1845, la première traduction française des *Dialogues*. Son auteur, M. Roquemont, « peintre de portraits », l'inséra dans *Les arts en Portugal* [1], livre du comte A. Raczynski, qui avait recueilli lui-même de nombreux détails biographiques sur les anciens artistes portugais, notamment sur Francisco de Hollanda. L'ouvrage de ce dernier ne fut donc imprimé que trois cents ans après avoir été écrit, dans une langue étrangère et par les soins de deux étrangers. L'importance et l'intérêt d'une pareille publication ne

1. *Les arts en Portugal, lettres adressées à la Société Artistique et Scientifique de Berlin, et accompagnées de documens*, Paris, Renouard, 1846, in-8º.

pouvaient passer inaperçus, aussi en trouve-t-on de longs extraits dans diverses biographies de Michel-Ange [1].

Depuis, la critique s'est montrée sévère, — bien injustement, selon moi, — pour l'éditeur et pour le traducteur. Certes, la version de Roquemont est incomplète et trop souvent infidèle; elle manque de relief et s'inquiète peu de reproduire le mouvement et la couleur de l'original. Sans doute, les matériaux rassemblés par Raczynski sont entassés pêle-mêle, sans aucun souci d'ordre ni de méthode [2]. Vaille que vaille, c'est pourtant grâce à eux, et à eux seuls, que les *Dialogues* ont pu être connus avant ces dernières années. Leur livre n'est pas sans défaut, j'en conviens. Acceptons-le néanmoins comme un travail de vulgarisation, fort méritoire en somme, et accordons à ces deux auteurs de bonne volonté un peu de l'indulgence dont chacun de nous a si grand besoin pour soi-même.

1. A. Lannau-Rolland, *Michel-Ange poète*, Paris, Didier, 1860. Charles Clément, *Michel-Ange, Léonard de Vinci, Raphaël*, Paris, Hetzel, 1867. Charles Blanc, *Histoire des peintres de toutes les écoles. École florentine. Michel-Ange*, Paris, 1876.

2. Son second ouvrage *Dictionnaire historico-artistique du Portugal*, Paris, Renouard, 1847, reproduit avec plus d'ordre la plupart de ces documents.

Si les œuvres de Francisco de Hollanda n'ont pas encore été réunies en une édition de bibliothèque, un écrivain portugais de beaucoup de réputation et de talent, M. Joaquim de Vasconcellos,
 publié séparément chacune d'elles dans différents recueils périodiques, avec tous les éclaircissements nécessaires.

Da fabrica que fallece á cidade de Lisboa et *Da sciencia do desenho* ont paru en 1879 à Porto (tome VI, série I de l'*Archeologia artistica*. On peut lire dans la Revue hebdomadaire *A vida moderna* (Porto, années 1890-92) les deux livres *Da pintura antiga* et le traité *Do tirar polo natural*. Une description critique du livre de dessins de L'Escurial a été donnée, sous le titre de *Antiguidades da Italia por Francisco de Hollanda*, dans l'*Archeologo portuguez* (Lisbonne, tome II, 1896). M. de Vasconcellos a ainsi payé, comme il le dit lui-même, la dette due depuis tant d'années par son pays à la mémoire de l'auteur.

Mais le savant éditeur ne s'en est pas tenu là. Il faut citer encore deux éditions des *Dialogues* publiées par ses soins :

La première (*Quatro dialogos da pintura antiga*), tirée à cent exemplaires seulement, a paru à Porto en 1896 dans le format in-folio, sans nom de libraire ni d'imprimeur.

La seconde (*Francisco de Hollanda. Vier Gespräche über die Malerei geführt zu Rom 1538*, Vienne,

Carl Grœser, 1899, in-8º) contient, en regard du texte portugais, une traduction allemande. Elle est accompagnée de préfaces et de notes qui la rendent indispensable à quiconque veut étudier consciencieusement la vie, l'œuvre et le temps de Francisco de Hollanda. J'ai beaucoup emprunté à la vaste érudition de M. de Vasconcellos.

Il serait trop long de rappeler ici les divers auteurs qui ont parlé de Francisco de Hollanda. Mais une exception doit être faite en faveur de M. Menéndez y Pelayo, qui lui a consacré des pages remarquables, tant dans sa célèbre *Historia de las ideas estéticas en España* que dans son Discours de réception à l'Académie des Beaux-Arts de Madrid, où l'on trouvera, traduits en castillan, de longs passages des *Dialogues*.

De mon propre travail, je n'ai que peu de chose à dire : qu'il soit utile à quelques-uns, voilà toute mon ambition. Le livre du comte Raczynski est devenu rare, après plus de soixante ans ; peut-être accueillera-t-on avec intérêt cette version nouvelle. Elle s'adresse à ceux qui, sur les traces de Francisco de Hollanda, sont allés demander à l'Italie le secret de son art divin, à ceux qui, sous la voûte de la Chapelle Sixtine, sont restés longtemps muets devant le *Jugement Dernier*.

L. R.

Séville 1907 — Paris 1910.

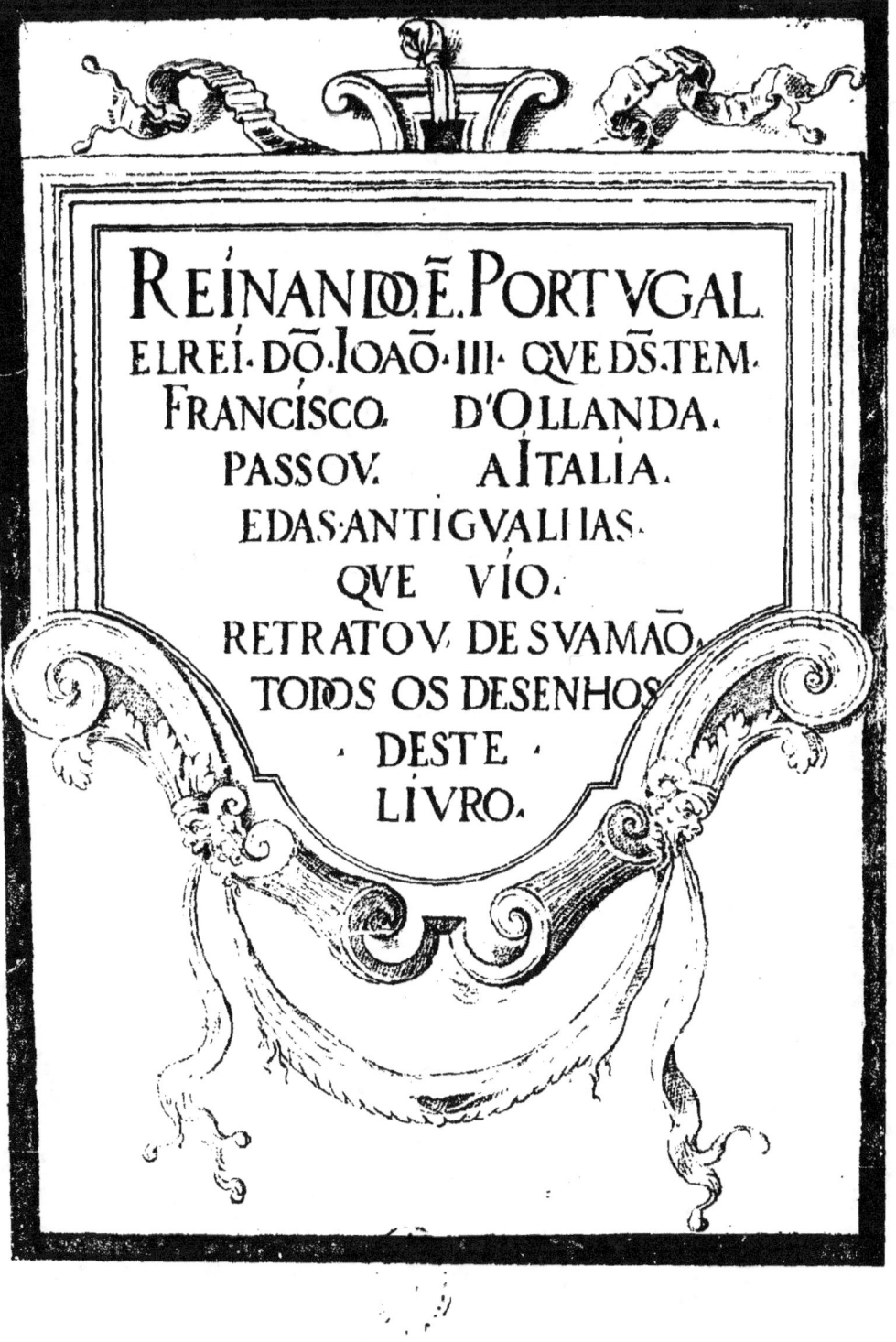

QUATRE
DIALOGUES SUR LA PEINTURE

PROLOGUE

Si Dieu me donnait licence de choisir, entre toutes les grâces qu'il a dispensées aux mortels, celle que j'aimerais le mieux posséder ou obtenir, je ne lui en demanderais nulle autre, après la foi, que la haute faculté d'exceller en la peinture; et peut-être en cela ne voudrais-je être un homme autre que je suis. Ce dont je rends maintes grâces à Dieu immortel et souverain pour ce qu'il m'a, en ce monde vaste et confus, donné cette petite lumière qu'est mon ambition de la très haute peinture, si singulière en mérite qu'aucun autre don ne me semble plus glorieux ni plus digne de respect.

Mais il est une chose qu'on allègue à la honte de l'Espagne et du Portugal : c'est que ni en Espagne ni en Portugal on ne connaît la peinture; qu'on n'y fait pas de bonne peinture; et que la peinture n'y est pas en honneur.

Or, étant revenu depuis peu d'Italie, d'où j'ai rapporté les yeux pleins de la hauteur de son mérite et les oreilles pleines de ses louanges, et ayant reconnu combien cette noble science est traitée différemment en cette mienne patrie, je pris une ferme résolution. Et, comme fit César en passant le Rubicon, ce qui était rigoureusement interdit aux Romains en armes, de même (s'il m'est permis de me comparer, moi chétif, à un tant illustre seigneur) je m'érige en vrai chevalier et défenseur de la haute princesse Peinture, déterminé à affronter tout péril pour défendre son nom par les armes et par les moyens dont je dispose, quelque faibles qu'ils soient.

Dès lors que la faveur de Votre Altesse m'est acquise, très haut et sérénissime Roi et Seigneur [1], si parfaitement instruit ès nobles choses et sciences, je n'aurai grand' peine à tout vaincre; encore que mes adversaires soient tellement clairsemés que besoin ne m'était d'une aide aussi précieuse.

En outre, parce que d'aucuns estiment que je rougis d'être peintre, moi qui n'ai, après ma qualité de chrétien, gloire ni vanité plus grande que mon ambition de l'être, je prétends, en ce livre, démontrer sous forme de dialogue quelle glorieuse et noble chose c'est que d'être peintre, et combien difficile ; quelle est, dans un état, l'utilité et l'importance de l'illustre et très nécessaire science de la peinture en temps de paix comme en temps de guerre ; enfin, les prix et valeur de la peinture en d'autres pays.

DIALOGUE PREMIER

Mon intention en allant en Italie, où je fus envoyé par mon Roi, n'était pas de chercher d'autre profit ni d'autre honneur que de bien faire. Je n'avais en vue nul autre intérêt, tel que les bonnes grâces du pape ou des cardinaux de sa cour.

Et pourtant, Dieu le sait et Rome le sait, si j'avais voulu demeurer en cette ville, les facilités ne m'eussent sans doute pas manqué, tant par moi-même que par la protection de personnes haut placées dans la maison du pape. Mais toutes ces pensées étaient en moi si amorties que d'autres, plus nobles et plus de mon goût, ne les laissaient même pas traverser mon imagination; lesquelles pouvaient sur moi beaucoup plus qu'aucune convoitise de bénéfices ou d'expectatives, que j'aurais au moins pu emporter avec moi, comme font ceux qui vont à Rome.

La seule chose que j'eusse toujours présente, c'était en quoi je pourrais servir par mon art le Roi, notre maître, qui m'avait envoyé en ce pays; cherchant toujours en moi-même comment je pourrais dérober et emporter en Portugal les gentils chefs-d'œuvre de l'Italie, pour le plus grand plaisir du Roi, des infants, et du sérénissime seigneur l'infant Dom Luiz².

Je me disais : « Quelles forteresses ou cités étrangères n'ai-je pas encore en mon livre ? Quels édifices éternels, quelles pesantes statues y a-t-il encore en cette ville, que je n'aie dérobés et que je n'emporte, sans charrettes ni navires, sur de légers feuillets ? Quelle peinture en stuc ou grotesque découvre-t-on dans les excavations et les ruines tant de Rome que de Baïes ou de Pouzzoles, dont le plus curieux ne se trouve esquissé sur mes cahiers³ ? »

Et je ne savais œuvre antique ou moderne de peinture, sculpture, ou architecture, du meilleur de laquelle je n'eusse pris quelque

souvenir. Car il me semblait que c'étaient là les plus excellentes prébendes et expectatives que je pusse emporter avec moi, les plus glorieuses et les plus profitables pour le service de mon roi, et les plus de mon goût. Et, en cela, je ne pense pas m'être trompé, encore que d'aucuns me le disent.

En sorte que, comme c'étaient là tous mes soins et mes seules requêtes et sollicitations, je n'avais d'autre cardinal Farnèse [4] à accompagner, ni d'autre Dataire à me rendre favorable que d'aller visiter un jour Don Giulio de Macédoine [5], enlumineur des plus célèbres ; un autre, maître Michel-Ange ; aujourd'hui, le noble sculpteur Baccio [6] ; demain, maître Perino [7], ou Sébastien de Venise [8] ; et, parfois, Valerio de Vicence [9], ou Jacopo Mellequino [10] l'architecte, ou Lattanzio Tolomei [11]. La connaissance et l'amitié de pareils hommes m'étaient beaucoup plus précieuses que celles de n'importe quels autres plus éminents ou plus illustres, s'il en pouvait être en ce monde. Et Rome les tient en la même estime.

De leurs personnes et de leurs œuvres je recueillais pour mon art quelque fruit et enseignement, et je me récréais à deviser avec eux de maintes choses excellentes et nobles de l'antiquité aussi bien que des temps nouveaux.

Et principalement je prisais si fort maître Michel-Ange que si je le rencontrais, soit chez le pape, soit dans la rue, nous ne consentions à nous séparer que les étoiles ne nous signifiassent la retraite. Et Dom Pedro Mascarenhas [12] l'ambassadeur peut être bon témoin combien c'était chose étonnante et difficile, comme aussi des mensonges [13] que certain jour, à l'issue de vêpres, Michel-Ange dit à lui et au cardinal Santiquattro [14], au sujet de moi et d'un mien livre où j'avais dessiné les choses de Rome et d'Italie.

En effet, je ne dirigeais mes pas et mon chemin autre part que vers le temple majestueux du Panthéon [15], dont je faisais le tour pour en noter toutes les colonnes et les membres ; vers les mausolées d'Hadrien et

d'Auguste, le Colisée, les thermes d'Antonin et de Dioclétien, les arcs de Ti... et de Sévère, le Capitole, le théâtre de Marcellus, et vers tous les autres monuments remarquables de cette ville, dont je ne me rappelle plus les noms. Parfois aussi, on ne pouvait m'arracher des magnifiques Chambres du pape, où j'allais seulement parce qu'elles sont peintes de la noble main de Raphaël d'Urbin. Et je préférais de beaucoup les antiques hommes de pierre sculptés sur les arcs et les colonnes des vieux édifices à ceux, plus changeants, qui nous importunent de toute part. Et j'apprenais davantage d'eux et de leur muette gravité.

Or, entre temps que je passais ainsi à Rome, je dus certain dimanche, comme j'avais accoutumé ce jour-là, aller faire visite à messer Lattanzio Tolomei. C'était lui qui, avec l'aide de messer Blosio, secrétaire du pape, m'avait procuré l'amitié de Michel-Ange. Et ledit messer Lattanzio était un personnage très considérable, tant par la noblesse de son esprit

et de son sang (il était neveu du cardinal de Sienne [16]) que par sa connaissance des lettres latines, grecques et hébraïques, et par l'autorité de son âge et de ses mœurs.

Mais je trouvai avis en sa maison qu'il était, avec madame la marquise de Pescara, en l'église de Saint-Sylvestre [17], à Monte Cavallo, à entendre une lecture des *Épîtres* de saint Paul.

J'allai donc à Saint-Sylvestre de Monte Cavallo.

Madame Vittoria Colonna, marquise de Pescara et sœur de monseigneur Ascanio Colonna, est une des femmes illustres et renommées qu'il y ait en Italie et dans l'Europe entière, c'est-à-dire au monde. Chaste et encore belle, latiniste, éclairée, elle possède toutes les vertus et qualités qu'on puisse louer en une femme. Après la mort de son très noble mari, renonçant à vivre plus longtemps selon sa condition, elle adopta une vie simple et retirée. Maintenant elle n'aime plus que Jésus-Christ et les bonnes œuvres; elle fait beau-

coup de bien aux femmes pauvres, et donne fruit de véritable catholique.

Je devais la connaissance de cette noble dame à l'amitié du même messer Lattanzio, lequel était le plus familier et le meilleur de ses amis.

Elle me fit asseoir, et lorsqu'eurent pris fin la lecture et les louanges qu'on lui donna, elle se mit à dire en dirigeant son regard vers moi et vers messer Lattanzio :

— « Si je ne me trompe, Francisco de Hollanda écouterait de meilleur gré un sermon de Michel-Ange sur la peinture que cette lecture de frère Ambrosio [18]. »

A cela je répondis, presque offensé :

— « Eh quoi ! madame, Votre Excellence supposerait-elle que je ne suis apte et accessible qu'à la peinture seulement ? J'aurai, j'en conviens, toujours plaisir à entendre Michel-Ange; mais, dès qu'il s'agit des *Épîtres* de saint Paul, j'aime mieux entendre frère Ambrosio. »

— « Ne vous fâchez pas, maître Francisco,

dit alors messer Lattanzio. Madame la marquise est loin de croire qu'un homme apte à la peinture ne le soit pas à toute chose. Nous avons pour cela, en Italie, une trop haute opinion de la peinture! Mais peut-être a-t-elle ainsi parlé pour vous donner, outre le plaisir que vous avez déjà eu, celui de voir Michel-Ange. »

Je répondis aussitôt :

— « A ce compte, Son Excellence ne fera pour moi rien de nouveau et qu'elle n'ait accoutumé ; car elle accorde toujours plus de grâces qu'on n'oserait lui en demander. »

Devinant mon intention, la marquise appela un sien serviteur, et dit en souriant :

— « A qui sait se montrer reconnaissant il faut savoir donner; d'autant plus que ma part, à moi qui donne, restera aussi grande que celle de Francisco de Hollanda, qui reçoit. — Un tel !... Va au logis de Michel-Ange, et lui dis que je suis avec messer Lattanzio dans cette chapelle fraîchement arrosée et dans cette église close et agréable. Demande-

lui s'il veut venir perdre en notre compagnie quelques heures du jour, afin que nous les gagnions en la sienne. Mais ne lui dis pas que Francisco de Hollanda l'Espagnol est avec nous. »

Comme je louais à l'oreille de Lattanzio la délicatesse que mettait en tout la marquise, elle voulut savoir de quoi je parlais.

— « Il me disait, répondit Lattanzio, combien Votre Excellence sait observer la bienséance en toute chose, et jusques en un message. Car, Michel-Ange étant à présent plus son ami que le mien, il fait, dit-il, avant de se rencontrer avec lui, tout son possible pour le fuir et pour éviter cette rencontre, parce que, une fois réunis, ils ne savent plus se séparer. »

— « Je connais trop bien maître Michel-Ange, répliqua-t-elle, pour ne pas connaître ce sentiment. Aussi ne sais-je comment nous nous y prendrons pour l'amener habilement à parler de peinture. »

Frère Ambrosio de Sienne, un des prédi-

cateurs les plus renommés du pape, ne s'en était pas encore allé.

— « Je ne crois pas, dit-il, que Michel-Ange, s'il sait que l'Espagnol est peintre, consente en aucune manière à parler de peinture... Aussi devriez-vous vous cacher, si vous voulez l'entendre. »

— « Le Portugais que je suis, répondis-je rudement au moine, n'est peut-être pas si facile à cacher aux yeux de Michel-Ange. Tout caché que je sois, il saura mieux me connaître que Votre Révérence, devant qui je me tiens, mît-elle même des lunettes. Qu'il vienne seulement, et vous verrez qu'il me verra beaucoup moins bien si je reste là où je suis. »

A ces mots la marquise et Lattanzio se prirent à rire. Il n'en fut pas de même de moi, ni du moine, lequel entendit en outre la marquise lui affirmer qu'il trouverait en moi plus qu'un peintre.

Étant restés quelque temps sans parler, nous entendîmes heurter à la porte, et nous

commençâmes tous à exprimer notre crainte que Michel-Ange ne vînt pas, puisqu'on rapportait si vite la réponse. Mais ma bonne fortune voulut que Michel-Ange, lequel logeait au pied du Monte Cavallo, se dirigeât avec son fidèle Urbino [19] du côté de Saint-Sylvestre, faisant route vers les Thermes, tout en philosophant le long de la Voie Esquiline. Il se trouvait donc si proche de notre rendez-vous qu'il ne put nous échapper; et ce n'était autre que lui qui heurtait à la porte.

La marquise se leva pour le recevoir et se tint debout un bon moment avant de le faire asseoir entre elle et messer Lattanzio. Pour moi, je m'assis un peu à l'écart.

Après être restée quelques instants sans parler, la marquise ne voulut pas manquer plus longtemps à la coutume qu'elle avait d'ennoblir toujours ceux qui s'entretenaient avec elle et le lieu où elle se trouvait. Elle se mit donc, avec un art que je ne saurais décrire, à tenir maints propos bien dits, judicieux et courtois, sans faire la moindre allu-

sion à la peinture, pour ne pas effaroucher le grand peintre. Je la voyais se comporter comme qui veut combattre avec ruse et circonspection une citadelle inexpugnable. Et de même, comme s'il eût été l'assiégé, nous voyions le peintre se tenir alerte et faire vigilance. Il posait ici des sentinelles ; là, faisait lever les ponts, pratiquait des mines, et ne négligeait dans ses rondes ni un mur, ni une tour.

Mais il fallut, à la fin, que victoire restât à la marquise. Et je ne sais vraiment qui pourrait lui résister.

— « Chacun le sait, disait-elle. Quiconque voudrait avec Michel-Ange en venir aux prises sur son métier, qui est la sagesse et la prudence, ne pourrait jamais qu'être vaincu. Aussi nous faut-il, messer Lattanzio, lui parler de requêtes, de brefs, ou... de peinture, pour le rendre muet et triompher de lui. »

— « Ou plutôt, dis-je alors, je ne vois rien de mieux pour mettre Michel-Ange à quia que de lui faire savoir que je suis ici,

puisqu'il ne m'a pas encore aperçu. Quoique je sache déjà que le meilleur moyen de ne pas voir une personne c'est de l'avoir sous les yeux. »

Vous eussiez vu, à ces mots, avec quel étonnement Michel-Ange se tourna vers moi, et me dit :

— « Pardonnez-moi, messer Francisco. Je ne vous avais pas aperçu parce que je ne voyais que madame la marquise. Mais puisque Dieu veut que vous soyez là, venez, en compagnon, à mon aide et à mon secours. »

— « Pour ce seul mot je vous pardonnerai ce que vous venez de dire. Mais il me semble que madame la marquise (tel le soleil, dont les rayons dissolvent et durcissent à la fois) produit avec une seule lumière deux effets contraires : vous, sa vue vous a aveuglé; et moi, c'est seulement parce que je la vois que je vous vois et vous entends. Je sais aussi combien Son Excellence peut captiver l'attention de l'homme le plus averti, sans lui laisser le temps de s'occuper de personne autre;

c'est pourquoi je prends mal parfois les conseils de certains moines. »

A ces mots, la marquise se mit à rire derechef. Alors frère Ambrosio se leva, prit congé d'elle et de nous, et s'en fut. Dorénavant il me resta fort ami.

— « Sa Sainteté, reprit la marquise, m'a accordé en grâce la permission de bâtir un nouveau monastère de femmes ici proche, sur le versant du Monte Cavallo, à l'endroit où s'élève le portique en ruine [20] du haut duquel Néron contempla, dit-on, l'incendie de Rome ; et cela, afin que les traces d'un homme si criminel soient effacées sous les pas de pieuses femmes. Mais je ne sais, Michel-Ange, quelle forme ni quelles proportions donner à l'édifice. De quel côté placer la porte ? Quelque partie de l'œuvre antique pourra-t-elle s'adapter à la nouvelle ? »

— « Sans doute, madame, dit Michel-Ange. Le portique en ruine pourra servir de clocher. »

Et cette plaisanterie fut dite avec tant de

sérieux et de malice que messer Lattanzio ne put s'empêcher de la rappeler [21].

Le grand peintre ajouta :

— « Ce monastère, il me semble que Votre Excellence le peut parfaitement bâtir. Et, en sortant d'ici, je puis très bien, si tel est votre bon plaisir, y jeter un coup d'œil pour vous donner en cela quelque idée. »

— « Je n'osais, dit-elle, vous en demander autant. Mais je sais déjà que vous observez en toute chose le précepte du Seigneur : *Deposuit potentes, exaltavit humiles*. Et c'est en quoi vous êtes excellent, parce que vous faites preuve d'une libéralité éclairée, et non d'une prodigalité ignorante. Aussi, à Rome, ceux qui vous connaissent vous estiment-ils plus que vos œuvres; et ceux qui ne vous connaissent pas estiment de vous ce qui est le moindre, c'est-à-dire les œuvres sorties de vos mains. Et je ne donne certes pas moins d'éloges à votre faculté de vous retirer en vous-même pour fuir nos vaines conversations et à votre refus de peindre tous les princes qui

vous en prient, qu'à votre résolution de ne peindre en toute votre vie qu'une œuvre unique, comme vous l'avez fait. »

— « Madame, dit Michel-Ange, vous voulez d'aventure m'attribuer plus de mérite que je n'en ai.

« Mais je veux, à ce propos, me plaindre à vous de bien des gens, en mon propre nom et en celui de quelques peintres de mon humeur, comme aussi au nom de messer Francisco, que voici.

« Bien des gens affirment cent mensonges, entre autres que les peintres éminents sont étranges et d'un commerce insupportable et difficile, alors qu'ils n'ont rien de contraire à la nature de l'homme. Aussi les sots, mais nullement les esprits raisonnables, les tiennent-ils pour capricieux et fantasques, et ont-ils grand peine à souffrir pareille humeur en un peintre. Il est vrai que pareille humeur en un peintre ne se trouve que là où il existe des peintres, c'est-à-dire en de rares endroits, tels que l'Italie, où les choses sont

en leur perfection. Mais ils sont loin d'avoir raison les oisifs imparfaits qui, d'un travailleur parfait, exigent tant de cérémonies, car il est peu de mortels qui fassent bien leur métier ; et nul de ceux-là ne fait le sien qui blâment ceux qui font le leur.

« Quant aux vaillants peintres [22], s'ils sont insociables, ce n'est en aucune façon par orgueil, mais parce qu'ils trouvent peu d'esprits dignes de la peinture ; ou pour ne pas se corrompre dans la vaine conversation des oisifs, et pour ne pas rabaisser leur intelligence en l'arrachant aux hautes imaginations qui les tiennent dans un continuel ravissement [23].

« Et j'affirme à Votre Excellence que Sa Sainteté elle-même m'ennuie et m'importune parfois quand elle me parle et s'informe avec tant d'insistance pourquoi je ne vais pas la voir. Et je me dis parfois que je sers mieux le pape en ne me rendant pas à son appel et en ne cherchant pas mon intérêt, que lorsque je cherche à le servir de mon mieux en ma maison. Et je lui dis que, ce faisant, je le sers

bien plus comme il convient à Michel-Ange qu'en me tenant debout toute la journée devant lui, comme tant d'autres. »

— « Oh ! heureux Michel-Ange, m'écriai-je à ces mots. Un prince autre que le pape pourrait-il pardonner semblable péché ? »

— « Ces péchés-là, messer Francisco, sont précisément ceux que les rois doivent pardonner », répondit-il.

Puis, il ajouta :

— « Parfois même, vous dirai-je, ma lourde charge me donne telle licence que, étant à m'entretenir avec le pape, j'ai avec lui mon franc parler, et je mets par inadvertance sur ma tête ce chapeau de feutre. Néanmoins il ne me fait pas mettre à mort pour cela ; c'est lui, au contraire, qui me donne la vie. Et, comme je vous l'ai dit, j'ai en ce cas plus d'égards pour son service, auquel ils sont nécessaires, que pour sa personne, à laquelle ils sont superflus.

« S'il se trouvait d'aventure un homme assez aveugle pour affecter un commerce

aussi peu avantageux que de vivre à l'écart et de se suffire à soi-même, au point de perdre ses amis et de s'aliéner tout le monde, il n'y aurait pas grand mal à le lui reprocher. Mais, celui qui tient cette humeur tant de la rigidité de sa discipline qui l'exige, que de ce qu'il lui est inné de faire peu de façons et d'affectations exagérées, ne serait-il pas très déraisonnable de l'empêcher de vivre à sa guise ? Et, si cet homme a la modération de ne rien exiger de vous, que prétendez-vous exiger de lui ? Pourquoi vouloir le plier à ces vaines convenances auxquelles sa quiétude ne cadre pas ? Ne savez-vous pas que certaines sciences demandent l'homme tout entier, sans lui laisser le moindre loisir pour vos oisivetés ? Lorsqu'il sera inoccupé autant que vous l'êtes, tuez-le, s'il ne fait mieux que vous votre métier et vos cérémonies. Mais vous ne connaissez cet homme et ne lui accordez vos louanges que pour vous honorer vous-mêmes; voilà pourquoi vous êtes si heureux qu'il soit digne de s'entretenir avec un pape ou un em-

pereur. Et, à ce propos, j'oserais soutenir qu'il ne saurait avoir grand mérite l'homme qui satisfait les ignorants et non ceux de sa profession, pas plus que celui qu'on ne taxe pas de « singulier », d' « insociable », ou comme il vous plaira de le nommer; car les autres esprits, domestiqués et vulgaires, on les trouve sans chandelle sur les places du monde entier. »

Sur ce, Michel-Ange se tut, et, peu après, la marquise reprit :

— « Si ces amis dont vous parlez se montraient, en revanche, aussi généreux que ceux de l'antiquité, moindre serait le mal. Archésilas, étant un jour allé voir Apelle qui se trouvait malade et dans le besoin, lui fit soulever la tête sous prétexte d'arranger son oreiller, et, sous cet oreiller, il glissa une somme d'argent pour les soins qui lui étaient nécessaires. La vieille femme qui était au service du peintre ayant trouvé cette somme et s'étonnant de son importance, le malade lui dit en riant : « Ne t'étonne pas; c'est Archésilas qui est l'auteur de ce vol. »

Lattanzio, à son tour, exprima son opinion en ces termes :

— « Les vaillants dessinateurs sont tellement jaloux de certains privilèges procédant de leur art qu'ils ne consentiraient à se troquer contre aucune autre espèce d'hommes, si grands soient-ils. Mais au moins leur conseillérais-je d'échanger leur sort contre celui des heureux, si je pensais qu'ils y voulussent consentir ou qu'ils ne s'estimassent les plus heureux des mortels.

« Un esprit capable d'exceller en la peinture sait bien où tendent et en quoi consistent la vie et les joies des hommes présomptueux; comment ils meurent sans laisser de nom et sans avoir connu les choses dignes d'être connues et estimées en ce monde ; comment, enfin, de tels hommes ne peuvent se flatter d'être nés, pour tant d'argent qu'ils aient amassé en leurs coffres. Ainsi en arrive-t-il à comprendre qu'en une belle œuvre et en un renom de vertu immortel réside la félicité de cette vie, et que tout le reste n'est guère à souhaiter.

« C'est pourquoi le peintre, en passe de pouvoir obtenir cette gloire, s'estime au-dessus de qui ne connaît et ne sut jamais désirer rien de tel ; de qui se contente d'un empire bien moindre que d'imiter par la peinture une des œuvres de Dieu ; de qui ne conquit jamais une province aussi vaste que la satisfaction de soi-même en des œuvres plus malaisées et plus hasardeuses que l'asservissement du pays entre les Colonnes d'Hercule et le Gange indien; de qui ne mit jamais à mort cet ennemi, le plus difficile à vaincre : la conformité de l'œuvre avec le désir ou l'idéal d'un grand peintre ; de qui ne fut jamais aussi satisfait, buvant dans un vase d'or, qu'il ne l'est lui-même, buvant dans un vase d'argile.

« Et l'empereur Maximilien n'avait pas tort de dire qu'il lui était bien possible de faire un duc ou un comte, mais qu'un peintre excellent, Dieu seul le pouvait faire, quand bon lui semble. C'est la raison pour laquelle il fit grâce à l'un d'eux qui avait mérité la mort. »

— « Que me conseillez-vous, messer Lattanzio ? dit ensuite la marquise. Soumettrai-je à Michel-Ange un doute que j'ai sur la peinture ? Ne va-t-il pas à présent, pour soutenir que les manières des grands hommes sont justifiées et nullement étranges, en user envers moi avec ce même emportement qui lui est familier envers d'autres? »

Et Lattanzio :

— « Michel-Ange, madame, peut-il faire autrement que de se contraindre en faveur de Votre Excellence, et que de laisser échapper ici ce qu'il est fort bien qu'il garde secret partout ailleurs ? »

Michel-Ange ajouta :

— « Que Votre Excellence me demande seulement une chose que je puisse lui donner, et cette chose sera sienne. »

Et elle, avec un sourire :

— « Je désire beaucoup savoir, puisque nous sommes sur ce chapitre, ce qu'est la peinture flamande et quels sont les gens qu'elle satisfait; car elle me semble plus dévote que la manière italienne. »

— « Madame, répondit posément le peintre, la peinture flamande satisfera en général un dévot quelconque plus qu'aucune peinture d'Italie. Celle-ci ne lui fera jamais verser une seule larme ; celle de Flandre, au contraire, lui en fera verser beaucoup. Et cela ne tient pas à la vigueur et à la bonté de cette peinture, mais à la bonté du dévot en question. Elle plaira aux femmes, principalement aux plus vieilles et aux plus jeunes, comme aussi aux moines, aux nonnes, et à certains gentils hommes privés du sens musical de la véritable harmonie [24].

« On peint en Flandre, à vrai dire, pour tromper la vue extérieure, soit des choses agréables à voir, soit des choses dont on ne puisse dire du mal, comme par exemple des saints et des prophètes. Cette peinture n'est que chiffons, masures, verdures de champs, ombres d'arbres, et ponts, et rivières, qu'ils nomment paysages, et maintes figures par-ci, et maintes figures par-là. Et tout cela, encore que pouvant passer pour bon à certains yeux,

est fait en réalité sans raison ni art, sans symétrie ni proportions, sans discernement, ni choix, ni aisance, en un mot, sans aucune substance et sans nerf.

« Il est néanmoins d'autres pays où l'on peint plus mal qu'en Flandre. Et si je dis tant de mal de la peinture flamande, ce n'est pas qu'elle soit toute mauvaise ; c'est que les peintres de ce pays veulent faire bien tant de choses, dont une seule serait suffisamment difficile, qu'ils n'en font aucune de bien.

« Les œuvres qui se font en Italie sont presque les seules auxquelles on puisse vraiment donner le nom de peinture. C'est pourquoi nous appelons *italienne* la bonne peinture. Que si on en faisait de telle en un autre pays, nous lui donnerions le nom de ce pays ou de cette province. Et il n'est rien de plus noble ni de plus dévot que la bonne peinture, parce que rien n'évoque et ne suscite davantage la dévotion dans les esprits éclairés que la difficulté de la perfection qui va s'unir et se joindre à Dieu. Car la bonne

peinture n'est autre chose qu'une copie des perfections de Dieu et une réminiscence de sa propre peinture; une musique et une mélodie, en un mot, que seule l'intelligence peut percevoir non sans grande difficulté. Aussi cette peinture est-elle si rare que presque personne ne sait la faire ni ne s'y peut hausser.

« Je prétends en outre (et quiconque réfléchira à ce que j'avance en tiendra grand compte) que, de tous les climats ou pays qu'éclairent le soleil et la lune, on ne peut bien peindre en aucun autre qu'en Italie. C'est une chose qu'on ne peut en quelque sorte faire bien qu'ici, y eût-il dans les autres contrées des esprits supérieurs aux nôtres, s'il en peut exister. Et cela, pour les raisons que je vais vous dire.

« Prenez un grand peintre d'une autre nation; dites-lui de peindre ce qu'il voudra et ce qu'il saura le mieux faire, et qu'il le fasse. Prenez, d'autre part, un méchant élève italien; demandez-lui de tracer une esquisse ou

de peindre ce que vous voudrez, et qu'il le fasse. Vous trouverez, si vous êtes bon juge, que l'esquisse de cet apprenti contient, pour ce qui est de l'art, plus de substance que l'œuvre de ce maître ; et ce qu'il aura cherché à faire l'emportera sur tout ce que l'autre aura fait. Demandez, en revanche, à un grand maître qui ne soit pas italien, fût-ce même à Albert Dürer, homme délicat en sa manière, de vouloir bien, pour tromper soit moi-même, soit Francisco de Hollanda, contrefaire ou imiter une œuvre de peinture qui paraisse italienne ; et, si elle ne peut être des meilleures, qu'elle soit médiocre, ou même mauvaise. On reconnaîtra sur-le-champ, je vous le certifie, que ladite œuvre n'a été faite ni en Italie, ni par la main d'un Italien.

« Aussi affirmé-je que nulle nation, nul peuple (un ou deux Espagnols exceptés⁎), ne peut imiter ni s'approprier la manière de peindre de l'Italie (qui est celle de la Grèce antique) avec assez de perfection pour n'être pas aussitôt et facilement reconnu comme

étranger, quels qu'aient été ses efforts et son travail. Et si par grand miracle quelque étranger arrivait à bien peindre, tout ce qu'on en pourrait dire, ne cherchât-il même pas à imiter l'Italie, c'est qu'il peint comme un Italien.

« De sorte qu'on n'appelle pas italienne toute peinture faite en Italie, mais toute peinture qui est bonne et conforme à l'art. Et, parce qu'en Italie on fait avec plus d'art et de respect qu'en aucun autre pays du monde les nobles œuvres de peinture, nous nommons *italienne* la bonne peinture; laquelle, fût-elle faite en Flandre, ou en Espagne (dont la manière se rapproche davantage de la nôtre), sera de la peinture italienne, à condition qu'elle soit bonne. Car cette très noble science n'est d'aucun pays, mais elle est venue du ciel. Toutefois elle s'est maintenue depuis l'antiquité en notre Italie plus qu'en aucun pays du monde, et je pense qu'elle s'y maintiendra jusqu'à la fin. »

Ainsi parlait Michel-Ange. Et moi, voyant qu'il s'était tu, je l'incitai de cette manière à poursuivre :

— « Vous affirmez donc, maître Michel-Ange, qu'aux seuls Italiens au monde vous concédez le don de la peinture. Mais le beau miracle qu'il en soit ainsi ! Ne savez-vous pas qu'en Italie on peint bien pour maintes raisons, et qu'en dehors de l'Italie on peint mal pour maintes raisons ?

« En premier lieu, les Italiens sont par nature extrêmement studieux. Ceux dont l'esprit est ouvert apportent déjà de leur propre fonds, en naissant, le travail, le goût et l'amour de ce à quoi ils sont enclins, de ce que leur demande leur génie. Et si l'un d'eux se détermine à faire un métier, à suivre un art ou une science libérale, il ne se contente pas d'en apprendre ce qui suffit pour s'enrichir ou pour se mettre au rang du commun des ouvriers, mais il consacre assidûment son travail et ses veilles à devenir unique et hors de pair, n'ayant en vue un moindre intérêt que de devenir un miracle de perfection (je parle à qui me croira, je le sais), et nullement un ouvrier médiocre en cet art ou cette science.

Et cela, parce qu'on ne fait en Italie aucun cas de ce nom de médiocre, parce qu'on y tient l'imitation pour une chose des plus méprisables, et que, si l'on y parle de quelqu'un pour le porter jusqu'au ciel, c'est de ceux-là seulement qui méritent le nom d'aigles[26] parce qu'ils surpassent tous les autres et se font jour à travers les nuages jusqu'à la lumière du soleil.

« Vous naissez de plus (voyez si c'est là un avantage !) en une contrée mère de tous les arts et de toutes les sciences, qui s'y sont conservés ; parmi tant de reliques de vos ancêtres (introuvables partout ailleurs) que, dès votre prime enfance, à quelque profession que vous soyez enclins par penchant ou par génie, vous en rencontrez devant vos yeux maints modèles dans les rues ; en sorte que vous êtes accoutumés dès le berceau à la vue de ces choses qu'en d'autres pays les vieillards même n'ont jamais vues.

« D'autre part, en grandissant, alors même que vous fussiez rudes et grossiers, vous avez

déjà par habitude les yeux si pleins de la connaissance et de la vue de maintes œuvres antiques en renom, que vous ne pouvez qu'être portés à les imiter. D'autant plus que vous joignez à cela, comme je viens de le dire, des esprits d'élite, du goût, et un amour infatigable de l'étude. Vous possédez, à imiter, les œuvres de maîtres sans rivaux ; quant aux choses modernes, vos villes sont pleines de toutes les gentilles nouveautés que l'on découvre et invente chaque jour. Et si tous ces avantages, que j'estimerais pour ma part très suffisants à la perfection de n'importe quelle science, vous semblent peu de chose, voici au moins qui mérite considération :

« Nous autres, Portugais, encore que certains de nous soient, comme il advient fréquemment, doués en venant au monde d'une gentille intelligence, nous n'en tenons pas moins pour galante l'affectation de priser peu les beaux-arts, et nous rougissons presque d'en être bien instruits ; aussi laissons-nous toujours nos œuvres imparfaites et inache-

vées. Vous autres, Italiens (je ne parle ni des Allemands, ni des Français), c'est seulement s'il est terrible en la peinture ou en toute autre faculté, que vous accordez à un homme le plus de gloire, le plus de noblesse, et que vous le jugez capable de bien des choses en dehors de sa profession ; et celui-là seul qui acquiert le renom d'accompli et de singulier en sa profession est tenu en grande estime et parfois presque exalté par les gentilshommes, les capitaines, les esprits éclairés, les détracteurs, les princes, les cardinaux et les papes. Et l'Italie, faisant peu de cas des grands princes et de leur renommée, accorde seulement à un peintre le titre de *divin*, comme vous le pourrez lire, Michel-Ange, dans les lettres que vous a écrites l'Arétin, ce détracteur de tous les princes de la chrétienté.

« Les prix qu'on paie la peinture en Italie me semblent aussi être une des principales raisons pour lesquelles on ne saurait peindre nulle part ailleurs ; car il n'est pas rare qu'une tête ou un visage tirés au naturel s'y paient

mille cruzades. Et maintes autres œuvres s'y paient (vous le savez mieux que moi, messires) autrement cher que dans les autres pays, nonobstant que le mien soit un des plus magnifiques et des plus généreux.

« Que Votre Excellence juge à présent si les peintres ne sont pas en Italie, plus qu'ailleurs, favorisés par les circonstances et la libéralité ! »

— « Il me semble, répondit la marquise, que vous possédez en dépit de ces désavantages l'esprit et le savoir, non d'un ultramontain, mais d'un Italien véritable. Le talent, après tout, est en tous lieux même chose, comme le bien et le mal, jusque dans les pays qui ne sont pas aussi policés que le nôtre. »

— « Madame, répondis-je, si l'on vous entendait parler ainsi dans ma patrie, on ne s'étonnerait pas moins des louanges que vous m'accordez d'une manière si flatteuse que de la distinction faite par Votre Excellence entre les Italiens et les autres hommes que vous

nommez *ultramontains*, c'est-à-dire nés au-delà des monts :

Non obtusa adeo gestamus pectora Pœni,
Nec tam aversus equos Lysia Sol jungit ab
[*urbe* 27.

« Nous avons, madame, en Portugal, de belles et antiques cités, dont la principale est Lisbonne, ma patrie. Nous avons de bonnes mœurs, de bons courtisans, de vaillants chevaliers, et des princes valeureux, soit en temps de guerre, soit en temps de paix. Et surtout nous avons un roi très puissant et illustre, lequel nous gouverne et nous assure la paix. Il règne, en des provinces fort lointaines, sur des peuples barbares qu'il a convertis à la foi. Redouté de tout l'Orient et de la Mauritanie tout entière, il favorise tellement les beaux-arts que, s'étant abusé sur mon talent qui donna dès ma jeunesse quelques espérances, il m'a envoyé voir l'Italie, sa civilisation, et maître Michel-Ange, que voici.

« Il est bien vrai que nous n'avons, comme vous en avez ici, ni édifices ni peintures po-

licées ; mais nous commençons cependant, et nos œuvres vont perdant peu à peu les superfluités barbares que les Goths et les Maures ont semées à travers les Espagnes. J'espère, d'ailleurs, à mon retour en Portugal et au sortir de l'Italie, contribuer à ce que nous puissions, soit pour l'élégance de l'architecture, soit pour la noblesse de la peinture, rivaliser avec vous.

« Ces arts se sont, pour ainsi dire, tout à fait perdus en nos provinces, où ils n'ont plus ni réputation ni éclat. La faute en est uniquement à la situation retirée du Portugal, et à une désuétude telle que bien peu de gens les estiment et les comprennent, si ce n'est notre sérénissime Roi, soutien et protecteur de tout mérite, et son frère, le sérénissime infant Dom Luiz, prince aussi brave que savant, lequel a de ces arts, comme des autres sciences libérales, un sentiment très délicat et très judicieux. Pour tous les autres, ils n'entendent rien à la peinture et ils n'en font aucun cas. »

— « Et ils font bien », dit Michel-Ange[28].

Mais messer Lattanzio, qui n'avait rien dit depuis un moment, poursuivit de cette manière :

— « Nous avons, nous autres Italiens, ce très grand avantage sur toutes les autres nations de ce vaste monde, c'est que nous connaissons et honorons tous les arts et toutes les sciences illustres et les plus dignes de l'être. Or, je vous le fais savoir, maître Francisco de Hollanda, l'homme qui ne comprend rien à la très noble peinture et n'en fait aucun cas, la faute en est à lui seul, et nullement à cet art, qui est de noble et haut lignage. C'est un barbare dépourvu de jugement et de l'une des qualités qui font le plus honneur à l'être humain.

« A l'appui de cela, on peut citer maint exemple de très puissants empereurs et rois de l'antiquité et des temps modernes, de philosophes et de sages qui, ayant tout approfondi, se sont fait la plus grande gloire de connaître et d'apprécier la peinture, d'en parler avec les plus hautes louanges, de la pratiquer,

et de la payer d'une main libérale et munificente ; comme aussi le grand cas que fait de cet art Notre Mère l'Église, en la personne de ses saints pontifes, de ses cardinaux, de ses princes et de ses prélats.

« Donc, comme vous le trouverez dans l'histoire des siècles passés, tous les peuples tinrent toujours cet art en si haute estime que rien ne leur parut plus miraculeux ni plus digne d'admiration.

« Nous voyons qu'Alexandre le Grand, Démétrius et Ptolémée, rois fameux, ainsi que bien d'autres princes, se sont fait gloire de savoir apprécier la peinture ; et parmi les Césars Augustes, le divin César, Octavien Auguste, Marcus Agrippa, Claude, et Caligula et Néron, en cela seul vertueux. De même Vespasien et Titus, comme le prouvent les célèbres bas-reliefs du Temple de la Paix, que ce dernier éleva après la défaite des Juifs et la prise de Jérusalem. Que dirai-je du grand empereur Trajan, et d'Ælius Hadrien, lequel peignait fort habilement de sa propre main,

à ce qu'écrivent dans sa vie Dion le Grec et Spartianus? Quant au divin Marc-Aurèle, Julius Capitolinus rapporte qu'il apprit à peindre, et eut pour maître Diogenitus. A ce que raconte Hélius Lampridius, l'empereur Alexandre Sévère, qui fut un prince des plus courageux, peignit lui-même sa généalogie pour démontrer qu'il descendait de la famille des Metellus. Plutarque, parlant du grand Pompée, dit qu'il dessina de la pointe de son style, en la ville de Mitylène, le plan et la forme du théâtre qu'il voulait faire construire à Rome, comme il le fit par la suite.

« Et, quoique la noble peinture mérite toute vénération par ses effets et ses chefs-d'œuvre, sans qu'il soit besoin d'alléguer d'autre autorité que la sienne propre, j'ai voulu néanmoins montrer ici, devant qui le sait bien, par quelle sorte d'hommes elle fut estimée.

« Et, s'il se trouvait d'aventure en quelque temps ou en quelque lieu un homme se jugeant trop haut placé et trop grand pour daigner faire cas de cet art, qu'il sache quel cas

en ont fait d'autres, beaucoup plus grands que lui. Qui pourrait-il être, en effet, pour s'égaler à Alexandre le Grec, ou le Romain ? Pour surpasser les prouesses de César, la gloire de Pompée, la magnanimité de Trajan ? Or, ces Alexandres et ces Césars, non contents d'aimer avec passion la divine peinture et de la payer à grand prix, la pratiquèrent de leurs propres mains. Et, sera-t-il un seul homme qui, après l'avoir dédaignée en sa farouche présomption, ne se sente, devant la face grave et sévère de la Peinture, très humble et très inférieur à elle ? »

Il semblait que Lattanzio terminât ainsi l'entretien ; mais la marquise poursuivit :

— « Quelle âme vertueuse et quiète, la dédaignât-elle par sainteté, n'éprouverait un grand respect pour la sainte peinture et n'adorerait les dévotes et spirituelles contemplations qu'elle inspire ?

« Mais, à vouloir célébrer ses louanges, le temps ferait défaut plus vite que la matière. Elle provoque à la joie le mélancolique. A

l'homme, heureux ou troublé, elle fait connaître la misère humaine. Elle incite l'impénitent à la componction, le mondain à la pénitence, les moins dévots et les moins contemplatifs à la contemplation, à la crainte, et à la honte de leurs fautes. Elle nous représente d'une manière plutôt douce que terrible la mort et le peu que nous sommes. Elle nous montre les périls et les tourments de l'enfer, et, dans la mesure du possible, la gloire et la paix des bienheureux; ou encore, l'image inconcevable de Dieu Notre-Seigneur. C'est elle qui nous fait voir, mieux que de toute autre manière, la modestie des saints, la constance des martyrs, la pureté des vierges, la beauté des anges, l'ardent amour, la charité ardente des séraphins. Elle rend notre esprit plus pénétrant, et, le ravissant en extase par delà les étoiles, lui permet d'imaginer l'empire de là-haut.

« Dirai-je de quelle manière elle nous rend présents, pour que nous puissions imiter leurs hauts faits, les grands hommes morts depuis

tant d'années que jusqu'à leurs ossements ont disparu de sur la terre? Comment elle nous montre, sous forme d'exemples et d'histoires délectables, leurs conseils de guerre et leurs batailles, leurs actions d'éclat, leur mansuétude et leurs mœurs? Aux capitaines elle apprend la disposition des armées antiques, l'ordonnance des cohortes, l'ordre et la discipline militaires. Scipion l'Africain n'avouait-il pas qu'elle inspire le courage et l'audace, en suscitant dans les cœurs une émulation et une vertueuse envie à l'égard des guerriers fameux?

« La peinture conserve le souvenir des vivants à ceux qui viendront après eux. Elle nous montre les vêtements des étrangers et des anciens, la diversité des peuples, des monuments, des animaux et des monstres dont la description écrite serait prolixe et difficile à comprendre. Et, non content de cela, ce noble art nous met sous les yeux l'image de tout grand homme que nous désirons voir et connaître d'après ce qu'il a fait; comme

aussi la beauté d'une femme étrangère et séparée de nous par bien des lieues (chose que Pline vante au plus haut point). À qui meurt elle donne la vie pendant bien des années, en nous conservant la ressemblance peinte de son visage ; elle console la femme qui voit chaque jour devant elle l'image de son mari défunt, et les enfants qu'il a laissés tout petits sont heureux, parvenus à l'âge d'homme, de connaître au naturel l'aspect de ce père qui leur est cher, et dont la présence leur inspire la crainte de toute action honteuse. »

Ici la marquise, presque en larmes, fit une pause.

Messer Lattanzio continua, pour l'arracher à ses souvenirs et à son imagination :

— « Outre ces considérations, qui ont un grand poids, est-il rien, plus que la peinture, qui ennoblisse ou embellisse toute chose : les armes, les temples, les palais, les forteresses, quoi que ce soit où il y ait place pour l'ordre et la beauté ? Aussi les grands esprits affirment-ils que l'homme ne peut rien trou-

ver de mieux pour triompher de sa condition mortelle et de l'envie du temps. Et Pythagore ne s'écartait guère de cette opinion lorsqu'il disait que trois choses seulement rendent les hommes semblables à Dieu immortel : la science, la peinture et la musique. »

Michel-Ange dit alors :

— « Je suis certain, messer Francisco, que s'ils voyaient en votre Portugal combien sont belles les peintures qu'il y a en certaines maisons de notre Italie, ils ne sauraient être assez dépourvus de sens musical pour n'en pas faire grande estime et pour ne pas désirer les posséder. Mais comment pourraient-ils connaître et apprécier ce qu'ils n'ont jamais vu et ce qu'ils ne possèdent pas ? »

Là-dessus, Michel-Ange se leva, pour montrer qu'il était temps de penser à se retirer. La marquise se leva de même, et je la priai en grâce de donner rendez-vous à toute cette illustre société, pour le jour suivant, en ce même lieu ; et que Michel-Ange n'y manquât pas. Elle fit ce que je lui demandais, et Michel-Ange promit de venir.

Étant tous sortis avec la marquise, messer Lattanzio et Michel-Ange se séparèrent de nous. Moi et Diego Zapata l'Espagnol, nous accompagnâmes la marquise du monastère de Saint-Sylvestre de Monte Cavallo jusqu'à cet autre monastère où l'on conserve le chef de saint Jean-Baptiste [29]. C'est là qu'elle demeurait et que nous la remîmes aux mains des mères et des religieuses.

Et je regagnai mon logis.

DIALOGUE DEUXIÈME

Toute cette nuit-là, je ne cessai de penser à la journée qui achevait de s'écouler et je me préparai à celle qui allait venir. Mais il arrive souvent que nos projets sont inutiles et vains, et que l'événement est contraire à notre attente.

Je l'éprouvai en cette occurrence.

Le lendemain, messer Lattanzio me fit dire que, certains empêchements étant survenus à la marquise de même qu'à Michel-Ange, nous ne pouvions nous réunir ce jour-là comme il était convenu, mais de me trouver huit jours plus tard à Saint-Sylvestre, et que je pouvais alors compter sur eux.

Je trouvai longs ces huit jours, mais, quand je me vis au dimanche, le temps me parut court, et j'eusse voulu m'être mieux armé d'arguments dignes d'une aussi noble compagnie.

Lorsque j'arrivai à Saint-Sylvestre, frère Ambrosio, ayant terminé la lecture des *Épîtres*, s'était déjà retiré; et on commençait à se plaindre de mon retard et de moi-même. Après qu'on m'eut pardonné ma lenteur, dont je fis confession; après que la marquise m'eut un peu taquiné et que j'eus, à mon tour, taquiné un peu Michel-Ange, j'obtins licence de reprendre notre entretien sur la peinture, et je commençai ainsi :

— « Dimanche dernier, au moment de nous séparer, ne disiez-vous pas, maître Michel-Ange, que si dans le royaume de Portugal, que vous appelez ici Espagne, on voyait les nobles peintures d'Italie, on les tiendrait en haute estime ? Je prie donc en grâce Votre Seigneurie (n'étant venu ici que dans ce seul intérêt) de daigner me faire connaître quelles œuvres remarquables de peinture il y a en Italie, afin que je sache celles que j'ai déjà vues et celles qu'il me reste à voir. »

Michel-Ange répondit :

— « Vous me demandez là, messer Francisco, une énumération longue, vaste et difficile à établir. Nous savons, en effet, qu'il n'est en Italie prince, noble, particulier, ni personne de quelque importance qui, si peu curieux qu'ils soient de la divine peinture (et je ne parle pas des esprits d'élite, qui l'adorent), ne s'efforcent d'en posséder quelque relique, ou qui, tout au moins, ne fassent faire maintes œuvres de celle qu'ils peuvent acquérir. En sorte qu'une bonne partie des peintures les plus belles se trouve disséminée en maintes nobles cités, forteresses, maisons de plaisance, palais, temples, et autres édifices privés ou publics. Or, comme je ne les ai pas toutes vues méthodiquement, je ne pourrai parler que des principales.

« A Sienne, il y a plusieurs peintures excellentes dans la Maison communale et ailleurs [30].

« A Florence, ma patrie, il y a dans le palais des Médicis [31] des grotesques de Jean

d'Udine [32]. De même dans toute la Toscane.

« A Urbin, le palais du duc, qui fut à moitié peintre, renferme un grand nombre d'œuvres dignes de louange [33]. La maison de plaisance bâtie par sa femme dans les environs de Pesaro, et nommée Villa Impériale, est peinte aussi très magnifiquement [34].

« Non moins noble est le palais du duc de Mantoue où Andrea fit le triomphe de Caïus César [35], et davantage encore les écuries peintes par Jules, élève de Raphaël, qui fleurit présentement à Mantoue [36].

« A Ferrare, nous avons la peinture de Dosso dans le palais du Castello [37]; et on vante, à Padoue, la loggia de maître Luigi, et la forteresse de Legnago [38].

« Il y a, à Venise, des œuvres admirables du chevalier Titien, dont les peintures et les portraits ont une grande valeur : les unes à la Bibliothèque de Saint-Marc, les autres à la Maison des Allemands [39]. Il y en a encore dans les temples, de sa main et d'autres mains habiles. Car toute cette ville n'est qu'une bonne peinture.

« Il en est de même à Pise, Lucques, Bologne, Plaisance, Parme, où est le Parmesan, Milan et Naples.

« A Gênes se trouve le palais du prince Doria, peint avec beaucoup d'intelligence par maître Perino ; notamment les vaisseaux d'Énée battus par la tempête, et la férocité de Neptune et de ses chevaux marins, peints à l'huile. On y voit aussi, peinte à fresque dans une autre salle, la guerre que Jupiter fit aux géants lorsque, dans les champs Phlégréens, il les terrassa de sa foudre. Et presque toutes les maisons de cette ville sont peintes à l'extérieur comme à l'intérieur.

« En bien d'autres lieux et citadelles d'Italie, comme Orvieto, Esi, Ascoli et Côme [40], il y a des tableaux de noble peinture, toute de grande valeur ; c'est la seule dont je parle.

« Que si nous venions à parler des retables et tableaux que chaque particulier possède en propre et chérit plus que la vie, ce serait à n'en plus finir. Et on peut trou-

ver en Italie des villes presque entièrement couvertes de peintures estimables tant à l'extérieur qu'à l'intérieur. »

Il semblait que Michel-Ange eût fini de parler lorsque, me jetant un regard, la marquise dit :

— « Ne remarquez-vous pas, messer Francisco, avec quel soin Michel-Ange, pour ne rien dire de ses propres œuvres, a omis de mentionner Rome, mère de la peinture? Puis donc qu'il a fait son métier en ne voulant rien en dire, ne laissons pas de faire le nôtre, à sa grande confusion.

« Car, dès qu'il s'agit de peintures célèbres, aucune n'a de valeur que la source d'où dérivent et procèdent toutes les autres. Et c'est, à Saint-Pierre de Rome, tête et source de l'Église, une grande voûte peinte à fresque, avec son pourtour, ses arcs, et une façade. Sur cette voûte, Michel-Ange a divinement exprimé comment, à l'origine, Dieu créa le monde; le tout divisé par histoires, avec maintes images de Sibylles et maintes

figures ornementales de l'art le plus consommé. Et le plus étonnant, c'est qu'il n'ait jamais fait d'autre peinture que cette œuvre, commencée dans sa jeunesse et non encore terminée [41] ; car cette seule voûte comporte le travail de vingt peintres réunis.

« Raphaël d'Urbin a peint en cette ville une œuvre, la seconde par le mérite, avec tant d'art que, si la première n'existait, elle en occuperait le rang. C'est une salle, deux chambres et une galerie peintes à fresque, dans ce même palais de Saint-Pierre [42]. Œuvre admirable, composée de maintes histoires élégantes et faisant honneur au talent du peintre; singulièrement l'histoire d'Apollon jouant de la harpe sur le Parnasse et entouré des neuf Muses. Dans la maison d'Agostino Chigi [43], Raphaël a peint encore avec une poésie exquise l'histoire de Psyché, et il a très gentiment entouré Galathée d'hommes marins parmi les ondes et d'Amours dans les airs. Son tableau de la *Transfiguration du Seigneur*, peint à l'huile en

l'église de San-Pietro-in-Montorio, est très bon, ainsi qu'un autre dans l'église d'Aracœli [44], et une fresque dans l'église della Pace [45].

« Une peinture renommée est celle que Sébastien de Venise a faite, à San-Pietro-in-Montorio [46], pour rivaliser avec Raphaël.

« De Balthasar de Sienne [47], architecte, il y a, dans cette ville, maintes façades de palais en blanc et noir; comme aussi de Marturino et de Polidoro [48], artiste qui, en ce genre, contribua à la magnificence et à l'ennoblissement de Rome.

« Il y a, de plus, maints palais de cardinaux ou d'autres hommes, ornés de grotesques, de stucs et de mille peintures diverses, car cette ville en est plus couverte que nulle autre au monde, sans parler des tableaux que tout particulier « chérit plus que la vie ».

« Parmi les choses en dehors de la ville, la Vigne dont le pape Clément VII a commencé la construction au pied du Monte Mario [49] est une de celles qui méritent le plus

d'être vues. Raphaël et Jules Romain l'ont galamment décorée de peintures et de sculptures, et on y voit le géant endormi dont des satyres mesurent les pieds avec leurs houlettes.

« Voyez si de pareilles œuvres permettent de passer cette ville sous silence ! »

Elle se taisait lorsque, le souvenir m'en étant venu, je dis :

— « Il est certain que Votre Excellence a oublié, à son tour, la magnifique sépulture ou chapelle des Médicis, peinte en marbre par Michel-Ange à San-Lorenzo de Florence. Les statues en ronde bosse en sont si majestueuses qu'elles peuvent le disputer à n'importe quel chef-d'œuvre de l'antiquité. La déesse ou image de la *Nuit* dormant sur un oiseau nocturne m'a surtout plu, et la mélancolie d'un mort qu'on croirait vivant ; car il y a là, autour de l'*Aurore*, de très nobles sculptures.

« Mais, quoique ce soit hors d'Italie, je ne veux pas taire une œuvre de peinture que

j'ai vue en France, dans la ville d'Avignon en Provence, et dans un couvent de Saint-François[50]. Elle représente une femme morte, qui fut jadis fort belle, et qui avait nom la belle Anne. Un roi de France, nommé René, lequel avait le goût de la peinture et peignait lui-même, si je ne me trompe, s'enquit, étant venu en Avignon, si la belle Anne était là ; car il désirait fort la voir pour tirer son portrait au naturel. Et, comme on lui répondit qu'elle était morte, il la fit exhumer de son tombeau pour voir si ses ossements conserveraient encore quelque trace de sa beauté. Il la trouva vêtue à la manière ancienne, comme si elle eût été vivante, ses blonds cheveux disposés avec art ; mais la joyeuse beauté de son visage qui, seul, était à découvert, entièrement changée en une tête de mort. Toutefois, en cet état même, le peintre-roi la jugea tellement belle qu'il la tira au naturel, et traça autour de son portrait des vers qui la pleuraient et qui la pleurent encore. Telle est

l'œuvre que je vis en ce lieu, et qui m'a paru tout à fait digne d'être rappelée en celui-ci. »

Tous prirent plaisir à ma « peinture », et Michel-Ange ajouta que je devais avoir vu aussi, dans la cathédrale de Narbonne, le tableau de Sébastien [51].

Il dit encore :

— « Il y a également en France quelques bonnes peintures. Le roi de ce pays possède plusieurs palais et maisons de plaisance où elles sont en grand nombre. A Fontainebleau, par exemple, où le roi garda longtemps à sa solde deux cents peintres bien payés ; de même à Madrid, maison de plaisance où il reste parfois volontairement prisonnier, et qu'il a fait construire en souvenir de Madrid d'Espagne, où il fut en captivité. »

— « Il me semble, dit messer Lattanzio, avoir entendu tout à l'heure Francisco de Hollanda mettre au nombre des œuvres de peinture les tombeaux que vous avez sculptés en marbre, maître Michel-Ange. Or, je ne

sais comme il se peut faire que vous donniez à la sculpture le nom de peinture. »

Là-dessus je me mis à rire, et, ayant demandé licence au Maître :

— « Je veux, dis-je, pour épargner cette peine à Michel-Ange, répondre à messer Lattanzio, et le tirer d'une erreur qui, de ma patrie, m'a suivi jusqu'ici.

« Les métiers qui comportent le plus d'art, de discernement et de grâce sont ceux, vous le remarquerez, qui touchent de plus près à la peinture ou dessin. De même, ceux qui lui sont le plus étroitement liés procèdent d'elle, et n'en sont que des membres ou parties : telle la sculpture ou statuaire, laquelle n'est autre chose que la peinture elle-même. Et, bien que d'aucuns la tiennent pour une profession indépendante et distincte, elle n'en est pas moins condamnée à servir la peinture, sa maîtresse.

« J'en veux pour seule preuve (et Vos Seigneuries doivent le savoir mieux que moi) que nous trouvons dans les livres Phidias et

Praxitèle désignés sous le nom de peintres, alors que nous savons de source certaine qu'ils étaient sculpteurs en marbre, et que nous voyons ici proche, sur cette montagne même, sculptés en pierre de leurs mains, les chevaux que le roi Tiridate envoya en présent à Néron, d'où est venu le nom moderne de Monte Cavallo [52].

« Et, si cette preuve ne semblait pas suffisante, je dirai comme Donatello, lequel, avec la permission de Michel-Ange, fut un des premiers parmi les sculpteurs modernes qui mérita gloire et renom en Italie [53]. Lorsqu'il instruisait ses élèves, il ne leur disait autre chose que : « Dessinez », entendant par ce seul mot d'enseignement : « Mes élèves, quand je vous dis : Dessinez, je prétends vous livrer tout le secret de la sculpture. »

« C'est aussi ce qu'affirme le sculpteur Pomponius Gauricus dans le livre qu'il écrivit *De re statuaria* [54].

« Mais à quoi bon aller chercher si loin

des exemples et des preuves qui sont tout proches?

« Je dis, pour ne pas parler de moi, que le grand dessinateur Michel-Ange, ici présent, sculpte en marbre, ce qui n'est pas son métier, aussi bien et mieux encore, si l'on peut dire, qu'il ne peint sur bois au pinceau. Et, lui-même ne m'a-t-il pas avoué plusieurs fois qu'il juge moins difficile de sculpter la pierre que de manier les couleurs, et qu'il lui semble plus malaisé de tracer une esquisse de maître avec la plume qu'avec le ciseau?

« Un dessinateur de talent sculptera et cisèlera de soi-même, si bon lui semble, dans le marbre le plus dur, le bronze ou l'argent, de très grandes statues en ronde bosse (chose des plus difficiles) sans jamais avoir tenu le fer en main ; et cela, par la vertu et la puissance du trait ou dessin. Mais ce n'est pas une raison pour qu'un statuaire sache peindre et tenir un pinceau ou tracer une esquisse digne d'un maître. J'en eus la preuve il y a

peu de jours, étant allé voir Baccio Blandini[55], le sculpteur, que je trouvai s'essayant à peindre à l'huile sans y réussir.

« Ce même dessinateur sera maître en l'art d'élever des palais et des temples; il sculptera la sculpture et peindra la peinture. Et Michel-Ange, Raphaël et Balthasar de Sienne, peintres fameux, ont enseigné la sculpture et l'architecture. Lequel Balthasar de Sienne, après une brève étude de cet art, s'égala à Bramante, architecte des plus éminents, qui avait consacré sa vie entière à l'étudier; encore l'emportait-il sur lui par l'abondance et la gentillesse de l'invention, et par la franchise du dessin.

« Mais je ne parle que de vrais peintres. »

— « Seigneur Lattanzio, dit Michel-Ange, j'ajouterai, pour venir à l'aide de messer Francisco, que non seulement le peintre dont il parle sera instruit ès arts libéraux et autres sciences, telles que l'architecture et la sculpture, lesquelles sont proprement son métier, mais qu'il fera, si bon lui semble, tous les

autres métiers manuels qu'on fait au monde avec beaucoup plus d'habileté que ceux-là même qui y sont passés maîtres. Si bien que je me prends parfois à penser et à imaginer qu'il n'y a parmi les hommes qu'un seul art ou science : le dessin ou peinture, duquel tous les autres procèdent et sont membres.

« Car, bien considéré tout ce qui se fait en cette vie, vous trouverez certainement que chacun, à son insu, contribue à peindre ce monde, tant en créant et produisant de nouvelles formes et figures qu'en s'habillant de vêtements variés, en bâtissant des édifices et des maisons qui remplissent l'espace de leurs couleurs, en cultivant les champs qui couvrent le sol de peintures et d'esquisses, en naviguant avec des voiles sur les mers, comme aussi dans les combats et dispositions des armées, enfin dans les décès et les funérailles, et dans la plupart de nos opérations, mouvements et actions.

« Je laisse de côté tous les métiers et arts dont la peinture est la source principale. De

ceux-là, les uns, tels que la sculpture et l'architecture, sont des fleuves qui naissent d'elle ; d'autres, tels que les métiers mécaniques, des ruisseaux ; quelques-uns, parmi lesquels certaines dextérités inutiles, comme de découper aux ciseaux [56] et autres semblables, des mares stagnantes, formées de l'eau qu'elle épandit lorsque, étant sortie de son lit, aux temps antiques, elle noya tout sous sa domination et son empire, comme on s'en rend compte par les œuvres des Romains, faites toutes d'après l'art de la peinture. Aussi bien en leurs fabriques et édifices peints qu'en leurs ouvrages d'or, d'argent ou de métal, en leurs vases et ornements, et jusqu'en l'élégance de leurs monnaies, en leurs vêtements et en leurs armes, en leurs triomphes et en toutes leurs opérations et leurs œuvres, on reconnaît sans peine que, du temps où ils étaient maîtres du monde, la noble dame Peinture était souveraine universelle et maîtresse de toutes leurs productions, métiers et sciences, et

étendait son empire jusque sur les compositions écrites et sur l'histoire.

« Ainsi donc, quiconque considérera avec attention et comprendra bien les œuvres des hommes, reconnaîtra sans aucun doute qu'elles ne sont rien que la peinture elle-même, ou quelque partie de la peinture.

« Mais, parce que le peintre est capable d'inventer ce qui n'a pas encore été trouvé, et de faire tous les métiers avec beaucoup plus de grâce et de gentillesse que ceux-là même qui y sont passés maîtres, il ne s'ensuit pas que le premier venu puisse être un vrai peintre ou dessinateur. »

— « Me voilà satisfait, répondit Lattanzio, et connaissant mieux la grande puissance de la peinture qui, comme vous l'avez indiqué, se manifeste en toutes les œuvres de l'antiquité, et jusqu'en ses compositions écrites. Et peut-être, quelque étendues que soient vos imaginations, n'avez-vous pas aussi bien que moi-même touché au doigt toute la conformité qu'il y a entre les lettres

et la peinture (pour celle qui existe entre la peinture et les lettres, vous la connaissez de reste) et comment ces deux sciences sont sœurs si légitimes que, prises séparément, aucune des deux n'est parfaite, encore que notre époque semble en quelque sorte les tenir séparées. Tout homme docte et consommé en quelque science que ce soit peut néanmoins constater encore que, dans toutes ses œuvres, il exerce de mainte manière le métier de peintre, puisqu'il peint et nuance certaines de ses idées avec beaucoup de soin et d'attention.

« Ouvrons, maintenant, les livres des anciens. Il en est peu, parmi les plus célèbres, qui ne paraissent des peintures et des tableaux. Et, s'il s'en trouve de lourds et de confus, ils sont certainement tels pour la seule raison que l'écrivain n'était pas bon dessinateur et n'a pas apporté assez de soin au dessin et à l'ordonnance de son œuvre. Quant à ceux d'un style plus coulant et plus châtié, ils sont l'œuvre de meilleurs dessinateurs.

« Et Quintilien lui-même, en sa *Rhétorique* si parfaite, recommande à son orateur, non seulement d'observer le dessin dans la disposition des mots, mais encore de savoir tracer un dessin de sa propre main. C'est d'où vient, maître Michel-Ange, qu'il vous arrive parfois d'appeler habile peintre un bon écrivain ou prédicateur, et d'appeler écrivain un bon dessinateur.

« Plus on connaît de près l'antiquité, plus on remarque que la peinture et l'écriture furent jadis désignées l'une et l'autre sous le nom de peinture. Au temps de Démosthène, on faisait usage du mot *antigraphie*, qui veut dire dessiner ou écrire, et ce mot s'appliquait indifféremment à l'une ou l'autre de ces sciences; si bien qu'on peut appeler peinture d'Agatharque l'écriture d'Agatharque [57]. Et je pense que, chez les Égyptiens, tous ceux qui avaient quelque chose à exprimer par l'écriture devaient aussi savoir peindre, car leurs caractères glyphiques n'étaient autre chose que des animaux et des oiseaux peints,

comme le montrent encore en cette ville plusieurs obélisques venus d'Égypte.

« Que si je viens à parler de la poésie, il ne me semble pas difficile de démontrer à quel point elle est la vraie sœur de la peinture. Mais, pour que messer Francisco sache combien la peinture a besoin de la poésie, et tout ce qu'elle peut lui emprunter d'excellent, je veux lui montrer ici (quoique ce fût plutôt le fait d'un jouvenceau que le mien) quelle estime les poètes font de qui l'exerce et la comprend, et combien ils la vantent et célèbrent lorsqu'elle est sans défauts. D'ailleurs, ne semble-t-il pas que les poètes travaillent dans le seul but d'enseigner les secrets de la peinture, et ce qu'il faut éviter ou rechercher pour y réussir ? Et cela, en des vers d'une harmonie si suave, avec une telle variété de mots expressifs, que je ne sais quand vous pourrez vous acquitter envers eux, vous autres peintres. Et une des choses à quoi les poètes (j'entends les plus renommés) apportent le plus d'application et de travail,

c'est à bien peindre, ou à imiter une bonne peinture. C'est le secret qu'ils désirent de tous leurs soins et de toute leur diligence approfondir et mettre en œuvre. Et celui qui a pu l'acquérir se signale parmi les meilleurs.

« Il me souvient que Virgile, prince des poètes, se jette pour dormir au pied d'un hêtre. Il peint avec des lettres la façon de deux vases que fit Alcimédon, et une grotte ombragée d'une treille de lambrusques, avec des chèvres broutant des saules, et, au loin, des montagnes bleues d'où s'élève de la fumée [58]. Puis, il reste une journée entière appuyé sur une main, à se demander quels vents et quels nuages il déchaînera dans la tempête d'Éole, et comment il peindra le port de Carthage, dans une baie, avec une île à l'opposite, et de quels pins et de quels buissons il l'entourera. Il peint ensuite Troie en flammes; puis, des fêtes en Sicile, et, en outre, aux environs de Cumes, un chemin qui conduit à l'enfer, avec mille monstres

et chimères, et une foule d'âmes qui passent l'Achéron ; puis, les Champs-Élysées, le sort des bienheureux, la peine et les tourments des impies ; puis, les armes forgées par Vulcain avec un art accompli ; un peu plus loin, une amazone, et la fureur de Turnus, tête nue [59]. Il peint des batailles, des défaites, des morts, les exploits des héros, les dépouilles et les trophées. Lisez toute l'œuvre de Virgile, et vous n'y trouverez autre chose que l'art d'un Michel-Ange.

« Lucain emploie cent feuillets à peindre une magicienne et l'engagement d'une admirable bataille. L'œuvre entière d'Ovide n'est autre chose qu'un tableau. Stace peint le palais du Sommeil et les murs de la grande Thèbes. Le poète Lucrèce peint aussi, comme Tibulle, Catulle et Properce. L'un peint une source, proche d'un bois, et le berger Pan jouant de la flûte au milieu de ses brebis. Cet autre peint un autel, et des nymphes formant des danses tout autour. Un troisième dessine Bacchus ivre, escorté de femmes en

délire, avec le vieux Silène ne se soutenant qu'à demi sur le dos d'une ânesse, d'où il tomberait sans l'aide d'un vigoureux satyre porteur d'une outre. Les poètes satiriques eux-mêmes peignent la peinture du labyrinthe [60]. Les lyriques, Martial en ses épigrammes, les tragiques et les comiques, font-ils autre chose que peindre avec art? Et je n'avance là rien de douteux, puisqu'ils en sont eux-mêmes d'accord, et qu'ils donnent à la peinture le nom de poésie muette. »

— « Messer Lattanzio, dis-je à ces mots, par cela seul que les poètes ont appelé la peinture poésie muette, il me semble qu'ils ne surent pas bien peindre. S'ils avaient compris combien son langage est plus expressif que celui de sa sœur, ils n'eussent parlé de la sorte. Et je soutiendrai, pour ma part, que c'est plutôt la poésie qui est muette. »

La marquise dit alors :

— « Comment, Espagnol, prouverez-vous ce que vous avancez, et nous ferez-vous admettre que la peinture n'est pas muette et

que la poésie le soit? Voyons quels sont vos arguments. On ne saurait consacrer cette journée à aucun entretien plus profitable ni plus digne, d'autant plus que la société ici présente ne pourra de longtemps se réunir en un autre lieu. »

— « Comment, répondis-je, Votre Excellence veut-elle que j'ose ainsi disposer de cette journée, alors que mon savoir est si modeste; surtout, étant disciple d'une dame muette et sans langue? D'autant plus qu'il commence à se faire tard, si la lumière de ces vitraux ne m'abuse. Et comment m'ordonnez-vous de célébrer les louanges d'une mienne amante devant son propre mari, en une cour de si nobles personnages qui connaissent son mérite? Si j'étais en présence de quelques rudes adversaires, j'en pourrais venir à bout, encore que je m'abuse peut-être; mais ne serait-il pas beaucoup moins difficile de triompher de tels ennemis que de satisfaire de tels amis?

« Pourtant, si Votre Excellence désire si

fort se convaincre de mon incapacité à parler, je prendrai la parole, non pour attaquer la poésie (je lui ai trop d'obligations en vertu de mon art et de la perfection que je désire acquérir), mais pour défendre cette autre dame, qui me touche de plus près. C'est d'elle que me vient toute joie en cette vie, et, toute muette qu'elle soit, c'est d'elle, je l'avoue, que je tiens la voix et la parole, rien que pour avoir pu un jour lui voir remuer les yeux. Et, si elle enseigne à parler avec ses yeux, que serait-ce si je lui avais vu remuer ses doctes lèvres ?

« Les bons poètes, comme l'a dit messer Lattanzio, ne font pas autre chose avec des mots que ce que les peintres, même médiocres, font avec des couleurs ; ce que ceux-ci expriment manifestement, ils le présentent sous forme de récit. Les uns, avec des paroles ennuyeuses, ne captivent pas toujours nos oreilles ; les autres satisfont nos yeux et, comme devant quelque beau spectacle, tiennent tous les hommes captifs

et sous le charme. Le but auquel les bons poètes tendent de tous leurs efforts, ce qu'ils estiment l'habileté suprême, c'est de nous représenter comme en peinture, au moyen de mots parfois prolixes et superflus, une tempête sur mer ou l'incendie d'une ville, que, s'ils le pouvaient, ils peindraient de préférence. Et celui qui les représente le mieux passe pour le meilleur poète. Mais cette tempête, quand vous achevez non sans peine de la lire, vous en avez déjà oublié le commencement, et vous n'en avez présent que le seul vers sur lequel portent vos yeux.

« Combien plus long en dit la peinture, qui vous montre à la fois, avec cette tempête, ses tonnerres, ses éclairs, ses flots et ses naufrages, ses navires et ses rochers !

« Vous voyez
Omniaque viris ostentant præsentem mortem[61].

« Et, en même temps
Extemplo Æneas... tendens ad sidera palmas[62].

« Et
Tres Eurus abreptas in saxa latentia torquet...

Emissamque hyemem sensit Neptunus, et imis [63]...

« De même, la peinture rend présent et visible cet incendie d'une ville en toutes ses parties ; elle le représente à notre vue tout comme s'il était véritable. D'un côté, ceux qui fuient à travers places et rues ; d'un autre, ceux qui se précipitent du haut des murailles et des tours. Ailleurs, les temples à demi écroulés, et le reflet de la flamme sur les fleuves ; les rivages sigéens illuminés ; Panthée qui s'enfuit en boitant, chargé des idoles et traînant son petit-fils par la main ; le cheval de Troie mettant au jour ses hommes d'armes au milieu d'une grande place. Plus loin, Neptune transporté de courroux, qui jette bas les murs ; Pyrrhus qui tranche la tête à Priam ; Énée portant son père sur son dos, avec Ascagne et Créüse qui le suivent, pleins de terreur, dans l'obscurité de la nuit. Et tout cela forme un ensemble si présent et si naturel que, mainte fois, on est porté à croire qu'on ne se trouve pas en sûreté, et on est heureux de savoir qu'on a devant soi

des couleurs qui ne peuvent faire aucun mal.

« Si la poésie vous montre tout cela en vocables épars, de telle sorte que, ayant oublié ce qui précède et ne sachant ce qui va suivre, le seul vers que vous avez sous les yeux vous reste dans la mémoire (et encore, ce vers, d'autres oreilles que celles d'un grammairien ont-elles du mal à l'entendre), dans la peinture, au contraire, vos yeux jouissent visiblement de ce spectacle comme s'il était réel, et vos oreilles croient entendre réellement les cris et les clameurs des figures peintes. Il vous semble respirer l'odeur de la fumée, fuir les flammes, redouter l'effondrement des édifices ; vous êtes tentés de donner la main à ceux qui tombent, de seconder ceux qui combattent en nombre inférieur, de fuir avec ceux qui fuient, de tenir pied avec les intrépides.

« Cet art satisfait non seulement l'homme éclairé, mais aussi les simples, les paysans, les vieilles femmes. Les étrangers, Sarmates,

Indiens ou Perses, à jamais incapables de comprendre les vers de Virgile ou d'Homère qui restent muets pour eux, se délectent d'une œuvre semblable, la comprennent sur-le-champ et y prennent grand plaisir. Et, qui plus est, ces barbares cessent alors d'être barbares, et comprennent, tant la peinture est éloquente, ce qu'aucune poésie ni aucune métrique ne saurait leur enseigner.

« Comme le dit le Décret de la Peinture [64] : *in ipsa legunt qui litteras nesciunt* ; et, plus loin : *pro lectione pictura est.*

« Voulant écrire sa conception d'une règle pour la vie humaine, Cébès le Thébain la figura et peignit sous forme de tableau [65], jugeant que sa pensée serait ainsi mieux et plus noblement exprimée, et que les hommes la comprendraient de meilleure volonté. Et, en cette occasion, il désira davantage, pour se faire entendre, savoir peindre qu'écrire.

« Que si, malgré tout, la poésie soutenait

qu'une Vénus peinte aux pieds de Jupiter ne parle pas, pas plus qu'un Turnus représenté au moment où il montre sa valeur en présence du roi Latinus, cette raison ne serait pas suffisante pour fermer la bouche à la docte Peinture et pour l'empêcher de prouver qu'en ce cas, comme en tous les autres, elle est la supérieure ou, tout au moins, l'égale de la noble dame Poésie.

« En effet, un grand peintre représentant Vénus en larmes aux pieds de Jupiter aura sur un poète plusieurs avantages. En premier lieu, il peindra le ciel, où la scène est supposée se passer; la personne, les vêtements, l'attitude et le mouvement de Jupiter, avec son aigle et sa foudre. Il peindra aussi dans tous ses détails la beauté de Vénus, son vêtement d'étoffe légère et son attitude suppliante, avec tant d'élégance, de délicatesse et d'art que, en dépit de ses lèvres muettes, elle semblera réellement parler avec ses yeux, ses mains et sa bouche, et qu'on croira lui entendre prononcer toutes les

plaintes et supplications que lui prête Virgilius Maro. Lorsqu'un magister à la voix enrouée lit les discours tenus par Vénus, entendez-vous mieux la douce et suave voix de la déesse ?

« De même, le peintre représentera en son œuvre avec plus de détails et de clarté le roi Latinus et l'assemblée des Laurentins, les uns le visage altéré et les autres plus fermes et plus calmes, la différence de leurs âges, la variété de leurs vêtements, de leurs aspects, de leurs traits et de leurs mouvements, ce que le poète ne saurait faire sans confusion et prolixité. Aussi ne le fera-t-il pas. Le peintre, au contraire, le fera de manière à charmer la vue et à provoquer l'émotion. Et c'est ainsi qu'il mettra sous nos yeux l'image frémissante de Turnus, plein de jactance et de courroux contre le lâche Drancès, si bien qu'il nous inspire presque de la crainte, et que nous croyons lui entendre dire à lui-même :

Larga quidem semper, Drance, tibi copia fandi [66].

« D'où je conclus (malgré le peu d'esprit que j'ai et tout disciple que je suis d'une maîtresse sans langue) que la peinture, mieux que la poésie, est susceptible de causer de grands effets, qu'elle a plus de pouvoir et de véhémence pour provoquer dans l'âme et l'esprit la joie et le rire, la tristesse et les larmes, et que son éloquence est plus efficace. La muse Calliope soit juge de ce débat : je me tiendrai satisfait de sa sentence. »

Cela dit, je me tus. Alors la marquise me fit la faveur de m'adresser ces paroles flatteuses :

— « Vous avez, messer Francisco, si bien défendu votre amante, que, si maître Michel-Ange ne lui donne une égale preuve d'amour, peut-être obtiendrons-nous de la Peinture qu'elle divorce d'avec lui pour vous suivre en Portugal. »

Michel-Ange dit en souriant :

— « Il sait bien, madame, que c'est déjà chose faite et que je la lui ai entièrement

abandonnée, ne me sentant plus les forces qu'exigent de pareilles amours. C'est pourquoi il a parlé de la Peinture comme il l'a fait, et comme d'une chose qui est toute à lui. »

— « J'avoue, madame, dis-je à mon tour, qu'il me l'a abandonnée; mais elle refuse de me suivre, de sorte qu'elle reste à demeure dans sa maison comme par le passé. Moi-même, en fussé-je digne, je ne voudrais l'emmener en ce moment dans ma patrie. Peu de gens seraient capables de l'apprécier, et mon sérénissime Roi lui-même ne lui accorderait sa faveur que s'il était libre de tout souci. Or, il se trouve précisément en inquiétude de guerre, ce en quoi la peinture n'est d'aucune utilité. Aussi craindrais-je qu'elle n'allât un jour se jeter de dépit dans la mer océane, qui est là proche, et qu'elle ne me fît maintes fois chanter ces vers :

Audieras, et fama fuit ; sed opera tantum
Nostra valent, Lycida, tela inter Martia, quan-
[*tum*
Chaonias dicunt, aquila veniente, columbas [67].

« Si elle était de quelque utilité en temps de guerre, en ce cas, je désirerais l'emmener. »

— « Je devine votre intention, dit la marquise. Mais, pour aujourd'hui, voilà la journée bien finie. Remettons à dimanche prochain ce que vous désirez savoir. »

Ce disant, elle se leva, et nous tous avec elle. Et nous nous en allâmes.

DIALOGUE TROISIÈME

Non seulement nous ne pûmes nous réunir avec la marquise et Michel-Ange le dimanche suivant, mais encore faillîmes-nous en être empêchés huit jours plus tard. Car cet autre dimanche était le jour où la ville de Rome célébrait à la manière antique, sur la place Navone, la fête des douze chars de triomphe, lesquels étaient, au sortir du Capitole, d'une telle magnificence et tellement conformes à ceux de l'antiquité, qu'on se serait cru au temps des triomphes et des empereurs romains.

Cette fête avait lieu à l'occasion du mariage de monseigneur Octave Farnèse, fils de Pierre Louis et petit-fils de notre seigneur le pape Paul III, avec Madame Marguerite, fille adoptive de l'Empereur, laquelle avait été naguère femme d'Alexandre de Médicis, duc de Florence, où il mourut de male mort et frappé

par traîtrise. Et, comme elle se trouvait veuve, étant encore très jeune et très belle, Sa Sainteté et Sa Majesté la marièrent au seigneur Octave, lequel était aussi très jeune et très gentil cavalier [68].

C'est pourquoi la ville et la cour faisaient en leur honneur tous les festoiements possibles : la nuit, bals et banquets, Rome entière, et surtout le château Saint-Ange, embrasée de feux et d'illuminations ; et, chaque jour, réjouissances et dépenses nouvelles, telles que la fête de Monte Testaccio, où vingt taureaux, attelés à autant de charrettes, furent donnés en spectacle public sur la place Saint-Pierre, et celle du pallium que coururent buffles et chevaux, tout le long de la rue Santa-Maria-in-Trastevere, jusqu'à la place du Vatican.

Le jour de la fête en question, les douze chars de triomphe, dorés, décorés de maintes figures en ronde bosse et de très nobles devises, portaient des citoyens et des quarteniers de la ville, vêtus à l'antique avec

tout le faste et la magnificence que l'on pouvait souhaiter. Et avec eux alláient, à cheval, cent fils des principales familles, si bravement accoutrés, si bien vêtus à la gentille et pittoresque mode antique, qu'ils laissaient bien bas au-dessous d'eux les habits de velours, les plumes et les mille inventions galantes et costumes nouveaux en quoi l'Italie surpasse toutes les autres nations de l'Europe.

Après avoir vu descendre du Capitole cette noble phalange escortée d'une nombreuse infanterie, après avoir contemplé à loisir l'invention des chars, les édiles vêtus à l'antique, et après avoir vu passer le seigneur Giuliano Ceserino [69] portant l'étendard de la ville de Rome, sur un cheval caparaçonné, couvert d'armes blanches et de brocart, je détournai ma monture du côté de Monte Cavallo, et m'en fus en me promenant sur le chemin des Thermes, la pensée occupée de mille choses du temps passé, où il me semblait vivre ce jour-là bien plus qu'au temps présent.

J'ordonnai alors à mon valet d'arriver jusqu'à Saint-Sylvestre et de s'informer si, d'aventure, la marquise ou Michel-Ange étaient là.

Ce garçon ne tarda guère à me répondre que messire Michel-Ange, messire Lattanzio et frère Ambrosio étaient encore réunis dans la cellule de ce dernier, à Saint-Sylvestre même, mais que de la marquise il n'était nullement question.

Je ne laissai pas néanmoins de me diriger vers l'église, mais dans l'intention de passer outre et de poursuivre mon tour vers la ville, lorsque je vis venir à moi un mien ami du nom de Zapata [70], homme de considération et grand serviteur de la marquise. Nous trouvant, lui à pied et moi à cheval, force me fut d'en descendre. Et lorsqu'il m'eut dit qu'il venait de la part de la marquise, nous entrâmes à Saint-Sylvestre.

Mais, au moment où nous y entrions, voilà que messires Michel-Ange et Lattanzio en sortaient, se dirigeant vers le jardin ou enclos, pour passer l'heure de la sieste au

milieu des arbres, des lierres et des eaux courantes.

— « Oh! soyez l'un et l'autre les bienvenus, dit messer Lattanzio. Vous ne pouviez arriver mieux à propos, et vous méritez qu'on vous loue d'être de ceux qui, en pareil jour, savent fuir le tumulte de la ville et se réfugier en un havre ou port comme celui-ci. »

— « A merveille! répondîmes-nous. Mais, tout amical qu'il soit, cet accueil ne suffit pas à nous consoler de la perte que nous faisons en ne trouvant pas ici qui y manque. »

— « C'est de la marquise que vous parlez, dit Michel-Ange, et vous avez en cela tellement raison que, si vous n'étiez arrivés à l'instant, j'allais sans doute m'en aller. »

Devisant de la sorte, nous allâmes, dans le jardin, nous asseoir au pied de lauriers, sur un banc de pierre où, appuyés au lierre vert dont le mur était revêtu, nous trouvâmes tous place à notre aise, et d'où nous apercevions une bonne partie de la ville, très agréable à voir et pleine d'une majesté antique.

— « Ne perdons pas entièrement cette journée, dit messire Zapata, après avoir présenté les excuses de la marquise, et tirons quelque profit d'une aussi bonne réunion. Que Vos Seigneuries continuent le noble entretien qu'elles eurent ces jours passés sur le très noble art de la peinture. Telle est la commission dont madame la marquise m'a chargé, à son grand regret, car elle eût voulu être présente. Mais sachez qu'elle m'a envoyé ici pour que j'emporte et conserve en ma mémoire le souvenir de tout ce qu'on y dira et pour le lui répéter sans en omettre un seul point. Aussi, messires, sommes-nous obligés, moi, à écouter ce que je ne sais pas et à me taire, vous, à me donner matière à écouter et à apprendre. »

— « Lors de notre dernier entretien, répondis-je, maître Michel-Ange s'engagea à seconder l'intention de madame la marquise, à laquelle je demandais si la peinture n'était d'aucune utilité en temps de guerre, et il promit presque de me démontrer en quoi

elle pouvait servir. Or, il me souvient que Son Excellence désigna, pour cette démonstration, le jour de dimanche dernier, où nous ne pûmes nous réunir. »

Michel-Ange, se mettant à rire, ajouta :

« — Vous voulez donc, messer Francisco, que madame la marquise n'ait pas moins d'autorité absente que présente? Puis donc que vous avez en elle tant de foi, je ne veux pas que vous la perdiez par ma faute. »

Tout le monde approuva ces paroles, et Michel-Ange commença sur l'heure :

« Peut-il y avoir dans les affaires et les entreprises de guerre, rien de plus utile que la peinture, ou qui soit d'un plus grand secours dans la rigueur des sièges et la surprise des attaques ?

« Ne savez-vous pas que, lorsque le pape Clément et les Espagnols mirent le siège sous Florence, les travaux et le talent du peintre Michel-Ange suffirent à défendre les assiégés un bon laps de temps, pour ne pas dire à délivrer la ville[71]? Quant aux capi-

taines et soldats qui étaient dehors, ils furent un bon laps de temps effrayés, opprimés et tués, grâce aux défenses et aux fortifications que j'établis sur les tours. En une seule nuit, je les garnis extérieurement de sacs de laine et autres, et, les ayant vidées de leur terre, je les bourrai d'une fine poudre dont je brûlai quelque peu le sang aux Espagnols, que j'envoyai en l'air, déchiquetés en menus morceaux.

« Ainsi donc, non seulement je tiens pour très utile la grande peinture, mais encore est-elle grandement nécessaire en temps de guerre pour les machines et les instruments de combat; pour les catapultes, béliers, tortues, tours ferrées, ponts, et (puisque notre détestable siècle de fer ne fait plus aucun usage desdites armes et les met au rebut) pour la fabrication des bombardes, des mousquets, des canons renforcés et des arquebuses; et surtout pour la forme et les proportions de toutes les citadelles et châteaux-forts, bastions, remparts, fossés, mines, contre-

mines, tranchées, meurtrières, casemates, pour les retranchements et les buttes à artillerie, les demi-lunes, les gabions, les merlons, les barbacanes; pour la construction des ponts et des échelles; pour le blocus des camps ; pour l'ordre des files et la mesure des escadrons; pour l'originalité et le dessin des armes, les enseignes des drapeaux et des étendards, les devises des écus et des cimiers ; comme aussi pour les nouvelles armoiries, blasons ou timbres donnés sur le champ de bataille aux soldats qui accomplissent des prouesses ; pour la peinture des caparaçons (j'entends par là que les meilleurs peintres donneront à d'autres, moins habiles, les indications pour exécuter ce travail, mais, pour ce qui est des caparaçons de chevaux, des rondaches et même des tentes appartenant aux princes valeureux, les meilleurs peintres peuvent les peindre); pour la distribution et le choix raisonné de toute chose ; pour dessiner les livrées et en assortir les couleurs, ce à quoi très peu savent réussir.

« Outre cela, en temps de guerre, le dessin sert grandement à montrer, sur les plans, la situation des lieux éloignés, la configuration des montagnes et des ports (aussi bien ceux des montagnes que ceux des golfes et des mers), la figure des villes et des forteresses hautes et basses, avec l'emplacement de leurs murs et de leurs portes. Il indique les routes, les fleuves, les plages, les lacs et les marécages à éviter ou à franchir ; l'orientation et l'étendue des déserts de sable, des mauvais chemins, des forêts et des halliers. Toutes choses difficiles à comprendre d'autre manière, mais qu'il rend claires et intelligibles ; toutes très importantes dans les opérations de guerre, en quoi le dessin du peintre vient grandement en aide aux desseins et projets du capitaine.

« Un brave chevalier peut-il rien faire de mieux que de mettre sous les yeux des soldats de fraîche date et inexpérimentés le plan de la ville qu'ils ont à combattre ; le fleuve les montagnes et les villages qu'ils ont à

traverser le lendemain? Du moins les Italiens prétendent-ils que si l'Empereur, lorsqu'il pénétra en Provence, avait au préalable fait dessiner le cours du Rhône, il n'eût pas éprouvé tant de pertes et que la retraite de son armée n'eût pas été si désastreuse [72]. A la suite de quoi on ne l'aurait pas représenté, à Rome, sous la figure d'une écrevisse marchant à reculons et rétrogradant au lieu d'avancer, avec la devise qu'on lit sur les Colonnes d'Hercule : *Plus ultra*.

« Je crois bien qu'Alexandre le Grand, dans les conquêtes qu'il entreprit, dut user mainte fois du talent d'Apelle, s'il ne savait dessiner lui-même. Et nous pouvons remarquer, dans les *Commentaires* écrits par Jules César, combien ce monarque sut tirer avantage de la peinture, par le moyen de quelque homme de talent qui suivait sans doute son armée. Je suis persuadé, en outre, que ce même César fut très versé en l'art de la peinture et que s'il vainquit le grand capitaine Pompée, lequel dessinait très bien au style,

c'est que lui-même dessinait mieux encore.

« Je suis prêt à affirmer que le capitaine moderne qui commanderait une grande armée sans être capable de comprendre la peinture et sans savoir dessiner, ne pourrait accomplir ni grandes prouesses ni exploits d'armes. Celui, au contraire, qui la comprendrait et l'estimerait, ferait des choses dignes de mémoire et de renom ; car il saura où il va et comment y aller, où il se trouve, comment et par où rompre et battre en retraite. Il saura faire paraître sa victoire beaucoup plus éclatante, et elle le sera, en effet, parce que la peinture est non seulement utile, mais grandement nécessaire à l'art de la guerre.

« De tous les pays que chauffe le soleil, en est-il de plus belliqueux et de plus prompt à prendre les armes que notre Italie ? En est-il un où il y ait plus continuellement des guerres, de grandes défaites, des sièges rigoureux ? Et, de tous les pays que chauffe le soleil, en est-il un où l'on accorde à la pein-

ture plus d'estime et de gloire qu'en Italie ? »

Michel-Ange ayant fait une pause, Zapata se prit à dire :

— « Il me semble, maître Michel-Ange, que pour armer magnifiquement la dame de Francisco de Hollanda, vous avez désarmé l'empereur Charles, oubliant que nous sommes ici plus partisans des Colonna que des Orsini [73]. Je n'ai pour me venger de cela d'autre moyen que de vous prier, après nous avoir démontré tout ce que vaut la peinture en temps de guerre, de nous dire ce à quoi elle peut être bonne en temps de paix. Or, vous lui avez attribué tant d'utilité en temps de guerre, que je me demande s'il vous sera possible de lui en trouver autant en temps de toge. »

Michel-Ange répondit en riant :

— « Que Votre Seigneurie ne me compte pas parmi les partisans des *Orsini*, lorsque nous avons présent le souvenir de celle à l'égard de qui je reste plus ferme qu'une de ces *colonnes* que cherchait à atteindre l'écrevisse. »

Puis, il ajouta :

— « Si j'ai eu de la peine à démontrer l'utilité de la peinture en temps de guerre, j'espère en avoir moins à démontrer tout ce qu'elle vaut en temps de toge et de paix, alors que les princes se font un plaisir de dépenser leur argent et leur fantaisie à des choses de très peu d'importance et pour ainsi dire sans valeur. Car nous voyons l'oisiveté rendre certains hommes assez industrieux pour savoir, tout dépourvus qu'ils soient de savoir et des ressources de l'esprit, se procurer, grâce à des choses sans nom et sans avantage, un nom, de l'honneur, des avantages et des ressources, aux dépens de qui leur procure ces avantages.

« Dans les états et républiques gouvernés par un sénat, on voit la peinture utilisée en beaucoup d'œuvres publiques, telles que cathédrales, temples, palais de justice, tribunaux, portiques, basiliques et palais, bibliothèques, et, en général, pour l'ornement de bien d'autres édifices publics. De même,

tout noble citoyen possède en particulier quantité de peintures dans ses palais ou ses chapelles, dans ses vignes ou maisons de plaisance.

« Mais si, dans des états où il n'est permis à quiconque de s'élever au-dessus de son voisin, on donne aux peintres des travaux qui les font riches jusqu'à l'abondance, avec combien plus de raison ne doit-on pas faire usage d'un art si utile dans les royaumes soumis et pacifiques, où Dieu a permis qu'une personne puisse, à elle seule, faire toutes les dépenses magnifiques et toutes les œuvres somptueuses qu'elle désire ou que réclament d'elle sa gloire et son plaisir ? D'autant plus que la science du peintre est assez vaste pour qu'il puisse mener à bien par lui-même et sans le secours d'aucun autre maître maintes choses dont ne pourraient venir à bout plusieurs hommes réunis. Et il se voudrait grand mal à soi-même (je ne dis pas seulement aux beaux-arts) le prince qui, ayant réussi à s'assurer

le repos et la sainte paix, ne s'appliquerait à entreprendre de grands travaux de peinture, tant pour l'ornement et la gloire de ses états que pour sa satisfaction particulière et pour la récréation de son esprit.

« Il y a donc, en temps de paix, tant de choses en quoi la peinture est utile, qu'on semble n'avoir qu'un seul but en recherchant la paix à grand renfort d'armes, c'est de lui donner le loisir d'entreprendre et d'exécuter ses œuvres avec tout le calme qu'elle mérite et requiert, après les services qu'elle a rendus en temps de guerre. Et quel souvenir resterait-il d'une grande victoire remportée ou d'un haut fait d'armes, si plus tard, la paix venue, la peinture et l'architecture n'avaient la vertu d'en conserver à jamais, sous forme d'arcs, de trophées, de tombeaux et de maints autres monuments, la mémoire, si chère et si nécessaire aux hommes ?

« Auguste César ne fut pas loin de penser comme moi, lorsque, après avoir pacifié

tous les pays de l'univers, il ferma les portes du temple de Janus. Car, s'il ferma les portes de fer, il ouvrit à l'or celles du trésor de l'empire, pour dépenser plus largement en temps de paix qu'il n'avait fait en temps de guerre. Et peut-être, parmi tant d'œuvres magnifiques dont son ambition orna le mont Palatin et le Forum, paya-t-il aussi cher une seule figure peinte qu'il n'avait payé, pour un mois de solde, toute une compagnie de soldats.

« C'est pourquoi les grands princes doivent désirer la paix pour faire en leurs états de grandes œuvres de peinture qui soient l'ornement et la gloire de leurs règnes et, en particulier, pour éprouver eux-mêmes les joies que font naître dans l'esprit d'aussi beaux spectacles. »

— « Je ne sais, dis-je, maître Michel-Ange, comment vous me prouverez qu'Auguste ait pu payer pour une seule figure peinte aussi cher que pour un mois de solde à toute une compagnie de soldats. Si vous disiez pareille

chose en Espagne, peut-être y aurait-on moins de peine à croire qu'il existe en Italie des peintres assez impudents pour représenter l'Empereur avec des pattes d'écrevisse et la devise : *Plus ultra.* »

Michel-Ange se mit à rire derechef, malgré l'absence de la marquise.

— « Je sais bien, dit-il, qu'on ne paie pas la peinture aussi cher en Espagne qu'en Italie, aussi devez-vous être étonnés des prix qu'elle atteint, étant habitués à de modiques salaires. Un Portugais que j'eus à mon service m'a informé de cela. Voilà pourquoi c'est en Italie que vivent les peintres, en Italie qu'il y a des peintres, et non en Espagne. Et c'est en quoi les Espagnols se montrent les plus accomplis gentilshommes du monde! Vous en trouverez quelques-uns qui aiment la peinture à la folie, qui célèbrent ses louanges et qui l'apprécient autant qu'il est suffisant. Mais, pressez-les davantage, ils n'ont pas le courage de commander la plus petite œuvre, ni de la payer. Et, ce que je

tiens pour plus vil, ils sont épouvantés s'ils entendent dire qu'il se trouve en Italie des gens pour payer à de tels prix les œuvres de peinture.

« Mon sentiment est qu'ils n'agissent pas en cela avec toute la noblesse dont ils se vantent, ne fût-ce que par leur empressement à ravaler ce qu'ils portaient aux nues avant de savoir à quoi s'en tenir et d'être mis au pied du mur. C'est se mésestimer soi-même, car ils avilissent ainsi la noblesse dont ils se targuent, et nullement un art qui sera toujours estimé tant qu'il y aura des hommes en Italie et dans cette ville.

« C'est pourquoi un peintre ne doit pas consentir à vivre hors de ce pays où nous sommes. Quant à vous, messer Francisco de Hollanda, si vous espérez vous faire valoir en Espagne ou en Portugal grâce à l'art de la peinture, je vous le dis dès à présent, vous vous flattez d'une espérance vaine et fallacieuse. Vous devriez plutôt, sur mon conseil, vivre en France ou en Italie, où les

esprits distingués se font connaître et où l'on estime infiniment la grande peinture.

« Ici vous trouverez, en effet, des particuliers et des seigneurs qui goûtent médiocrement la peinture, comme par exemple Andrea Doria, lequel n'en fit pas moins peindre magnifiquement son palais, et rétribua magnifiquement maître Perino, qui le peignit. Ou comme le cardinal Farnèse, lequel, tout en ne sachant pas ce que c'est que la peinture, assura une très honnête condition au même Perino pour cela seul qu'il s'intitulait son peintre, lui donnant vingt cruzades par mois, et se chargeant de son entretien, y compris un cheval et un valet; sans compter qu'il lui payait généreusement ses œuvres. Jugez de ce qu'auraient fait les cardinaux della Valle ou de Cesis [74].

« De même le pape Paul, bien qu'il n'ait guère ni sens musical ni curiosité à l'égard de la peinture, ne laisse pas de se comporter fort bien envers moi, et tout au moins beaucoup mieux que je ne l'en solliciterais.

Et voici Urbino, mon serviteur, auquel il donne, rien que pour broyer mes couleurs, dix cruzades par mois [75], sans préjudice de son entretien au palais. Je laisse pour mémoire ses vaines faveurs et ses caresses, qui me rendent parfois confus.

« Que dirai-je du peu mélancolique Sébastien de Venise ? Quoiqu'il ne soit pas venu à une époque favorable, le pape ne lui a-t-il pas donné le sceau de plomb avec les honneurs et les profits inhérents à cette charge ? Pourtant ce peintre paresseux n'a pas peint à Rome plus de deux choses, peu faites pour étonner messer Francisco [76].

« J'en conclus que, en notre pays, ceux-là même qui n'estiment guère la peinture la paient beaucoup mieux que, en Espagne et en Portugal, ceux qui lui font le plus fête. Aussi vous conseillé-je, comme si vous étiez mon fils, de ne pas quitter l'Italie ; et j'ai peur, si vous faites le contraire, que vous ne vous en repentiez. »

— « Maître Michel-Ange, répondis-je, je

vous sais gré du conseil ; mais je suis encore au service du roi de Portugal ; c'est en Portugal que je suis né et que j'espère mourir, et non en Italie. Toutefois, après m'avoir signalé une si grande différence entre la manière d'évaluer la peinture en Italie et en Espagne, ne me ferez-vous pas la grâce de m'enseigner comment on doit évaluer la peinture ? Je suis sous ce rapport si timoré que je n'ose, me défiant de mon savoir, évaluer aucune œuvre. »

— « Qu'entendez-vous par évaluer ? répondit-il. La peinture dont nous parlons, vous et moi, comment voulez-vous qu'elle se paie à l'évaluation, ou que quelqu'un soit capable de l'évaluer ?

« Pour ma part, j'estime à un très haut prix une œuvre faite de main de maître, encore qu'elle ait été faite en peu de temps ; car, si elle en a demandé beaucoup, qui saurait en fixer le prix ? En revanche, j'estime à très peu de valeur une œuvre qui a demandé beaucoup d'années à un peintre qui, no-

nobstant qu'on lui donne ce nom, n'entend rien à la peinture. Car on ne doit pas estimer les œuvres d'après la durée du travail employé sans utilité à les faire, mais d'après le mérite et l'habileté de la main qui les a faites. S'il en était autrement, on ne paierait pas plus cher un jurisconsulte pour étudier l'espace d'une heure tel cas d'importance, qu'un tisserand pour toutes les toiles qu'il tisse sa vie durant, ou qu'un travailleur de terre qui sue tout le long du jour sur sa tâche.

E por tal variar natura é bella [77].

« Et quoi de plus sot que ces évaluations faites par qui ne distingue ni le bon ni le mauvais d'une œuvre ? Telles, en effet, qui ont peu de valeur, sont estimées très cher; et pour d'autres, qui valent davantage, on ne paie même pas le soin apporté à les faire, ni le mécontentement qu'éprouve le peintre en apprenant qu'on doit évaluer son œuvre, ni le très grand ennui qu'il ressent à réclamer son salaire à un trésorier dépourvu de sens musical.

« Il me semble que les peintres de l'antiquité ne se fussent pas contentés de vos salaires et de vos évaluations à l'espagnole. Et je crois bien qu'ils ne s'en contentèrent pas. Certains d'entre eux en usèrent, lisons-nous, avec une libéralité et une magnificence peu communes : convaincus qu'il n'y avait pas en leur patrie assez de richesses pour payer leurs œuvres, ils les donnaient généreusement pour rien, quoiqu'ils eussent dépensé à les faire leur temps, leur argent et le travail de leur esprit. De ce nombre furent Zeuxis d'Héraclée, Polygnote de Thasos, et plusieurs autres.

« D'autres, d'humeur moins patiente, mutilaient et brisaient les œuvres qu'ils avaient faites à force de travail et d'étude, en voyant qu'on ne les leur payait pas aussi cher qu'elles le méritaient. Tel certain peintre auquel César avait commandé un tableau. Il en demandait une si grosse somme d'argent que César (peut-être pour mieux jouer son rôle) se refusait à la donner. Ce peintre alors, saisis-

sant le tableau, le voulait briser malgré sa femme et ses enfants qui l'entouraient, pleurant une pareille perte. Mais César le confondit comme il convenait à lui seul de le faire : il paya le double du prix demandé, disant au peintre qu'il était fou s'il espérait vaincre César. »

— « Maître Michel-Ange, dit alors Zapata l'Espagnol, ôtez-moi maintenant d'un doute. Je ne puis bien m'expliquer pourquoi les peintres ont parfois coutume de représenter, comme on le voit en maints endroits de cette ville, mille monstres et animaux fantastiques, les uns avec des visages de femmes et des nageoires ou des queues de poissons ; les autres avec des membres de tigres et des ailes ; d'autres avec des visages d'hommes. Pourquoi, en un mot, ces peintres peignent-ils ce qui leur plaît le mieux à peindre et ce qu'on n'a jamais vu au monde ? »

— « Je vous dirai volontiers, répondit Michel-Ange, pourquoi ils ont coutume de peindre ce qu'on n'a jamais vu au monde,

et combien pareille licence est raisonnable et conforme à la vérité.

« D'aucuns, les interprétant mal, soutiennent qu'Horace, le poète lyrique, visait à blâmer les peintres en écrivant ces vers :

> *Pictoribus atque poetis*
> *Quidlibet audendi semper fuit æqua potestas :*
> *Scimus et hanc veniam petimusque damusque*
> [*vicissim* [78].

« Pourtant ces vers ne sont nullement injurieux aux peintres, mais écrits, au contraire, à leur louange et en leur faveur, puisqu'ils signifient que peintres et poètes ont le pouvoir d'oser ; j'entends, d'oser ce qui leur plaît et ce qu'ils jugent préférable.

« Et, ce pouvoir, ils l'ont toujours eu ; car toutes les fois qu'un grand peintre fait (ce qui arrive très rarement) une œuvre qui semble fausse et mensongère, cette fausseté apparente n'en est pas moins très conforme à la vérité. Et, s'il y mettait plus de vérité, c'est alors qu'elle serait mensongère ; car il ne fera jamais une chose qui ne puisse exis-

ter en son espèce. Il ne fera pas une main d'homme avec dix doigts; il ne peindra pas un cheval avec des oreilles de taureau ou une croupe de chameau, ni la patte d'un éléphant dans le même sentiment que celle d'un cheval; il ne donnera pas au bras ou au visage d'un enfant la même expression qu'il donnerait à un vieillard; il ne dessinera ni une oreille ni un œil un demi-doigt en dehors de sa place; il ne lui est même pas permis de diriger à sa fantaisie la veine la moins apparente d'un bras. De telles choses sont très fausses.

« Si cependant, pour mieux s'accommoder au temps et au lieu en une œuvre grotesque qui, sans cela, serait disgracieuse et fausse, le peintre vient à changer certains membres ou parties de quelques figures en d'autres, empruntés à une espèce différente; si, par exemple, il transforme en dauphin la partie postérieure d'un griffon ou d'un cerf, ou en la figure qui lui conviendra leur partie antérieure; s'il remplace leurs pattes par des

ailes, n'hésitant pas à couper ces pattes si des ailes font mieux, ces membres qu'il aura changés, soient-ils de lion, de cheval ou d'oiseau, seront parfaits par rapport à l'espèce à laquelle ils appartiennent, et cette substitution, quelque fausse qu'elle paraisse, on ne peut que la déclarer bien inventée dans le genre monstrueux. Et lorsque, pour le délassement et la diversion des sens, comme pour la récréation des yeux mortels qui désirent parfois voir ce qu'ils n'ont jamais vu et ce dont l'existence leur semble impossible, le peintre introduit en une œuvre de ce genre quelques êtres chimériques, il se montre plus respectueux de la raison que s'il y introduisait, quelque admirable qu'elle soit, l'habituelle figure de l'homme ou celles des animaux.

« C'est de ce sentiment qu'a pris licence l'insatiable désir de l'homme jusqu'au point de préférer parfois à un édifice décoré de colonnes, de fenêtres et de portes, tel autre édifice chimérique et grotesque, dont les

colonnes sont faites d'enfants qui sortent de calices de fleurs, les architraves et les frontons de branches de myrte, et les portes de roseaux, ou d'autres éléments qui semblent tout à fait impossibles et hors de raison. Toutes fantaisies qui peuvent en arriver à être très belles, si elles sont l'œuvre d'un artiste intelligent. »

Michel-Ange s'étant tu, je repris :

— « Cette œuvre chimérique ne vous semble-t-elle pas, messire, beaucoup mieux appropriée à sa destination, c'est-à-dire à décorer une maison de campagne ou de plaisance, qu'une procession de moines, chose pourtant très naturelle, ou qu'un roi David faisant pénitence, auquel on fait grand tort en le plaçant hors d'un oratoire ? Ne vous semble-t-il pas que le dieu Pan jouant de sa flûte, ou une femme avec une queue de poisson et des ailes (ce qui s'est vu rarement) sont des peintures qui cadrent mieux à un jardin ou à une fontaine ? Et qu'il est beaucoup plus faux de mettre hors de sa place

une chose réelle qu'une chose imaginaire à la place qui lui convient ? Telle est la raison d'où procèdent ce que d'aucuns appellent les *invraisemblances* de la peinture.

« En outre, à qui s'obstinerait à dire : « Comment une femme d'un beau visage peut-elle avoir la queue d'un poisson, les pattes d'un cerf léger ou d'une once, et des ailes d'ange aux épaules ? » on peut répondre que, si cette discordance reste conforme aux proportions en chacune de ses parties, elle est très harmonieuse et très naturelle. Un peintre ne mérite-t-il pas beaucoup d'éloges s'il peint une chose qu'on n'a jamais vue et à tel point irréelle, avec assez d'artifice et d'ingéniosité pour qu'elle paraisse vivante et réelle, pour qu'on souhaite qu'elle existe, pour qu'il semble qu'on puisse arracher les plumes de ces ailes et que cette femme remue les pattes et les yeux ?

« Mais l'artiste qui, voulant peindre un lièvre devrait (comme le rapporte certain auteur) recourir à une inscription explicative

pour distinguer ce lièvre du chien qui le poursuit, celui-là, quoique ayant fait choix d'un sujet si peu mensonger, aurait peint, on peut le dire, une chose des plus fausses, et plus difficile à trouver parmi les œuvres parfaites de la nature qu'une belle femme avec une queue de poisson et des ailes. »

Tous approuvèrent ce que j'avais dit, y compris Zapata, lequel n'était pas doué d'un grand sens musical pour apprécier les beautés de la peinture.

Maître Michel-Ange, voyant qu'aucune de ses paroles n'était perdue pour nous, dit alors :

— « Est-il rien de plus important que d'observer la bienséance en une peinture ? Et combien peu s'y efforcent les peintres qui ne sont pas peintres ! Mais avec quel soin y veille un grand maître ! »

— « Il y a donc, demanda Zapata, des peintres qui ne sont pas peintres ? »

— « Un peu partout, répondit Michel-Ange. Mais comme le vulgaire dépourvu de juge-

ment aime toujours ce qu'il devrait détester et condamne ce qui mérite le plus de louanges, il n'y a guère à s'étonner qu'il tombe aussi constamment dans l'erreur au sujet de la peinture, art digne seulement des intelligences élevées. Aussi ces hommes sans discernement et sans raison, ne faisant pas de différence, donnent-ils le nom de peintre à celui qui n'a du peintre que les huiles et les pinceaux gros ou fins, aussi bien qu'aux maîtres illustres qui ne naissent qu'à de longues années d'intervalle, ce que je tiens pour remarquable.

« Et, de même qu'ils donnent le nom de peintre à qui ne l'est pas, de même y a-t-il une peinture qui n'en est pas une, puisqu'elle est l'œuvre de tels peintres. Et, le merveilleux, c'est que, même par la pensée, le mauvais peintre ne peut ni ne sait imaginer, ni ne désire faire de la bonne peinture, comme en témoignent ses œuvres qui, le plus souvent, diffèrent peu de sa conception et ne lui sont guère inférieures. Car, si

son esprit était capable de conceptions belles ou magistrales, sa main ne saurait être si corrompue qu'elle ne laissât paraître quelque trace ou indice de son bon désir. Mais, en cet art, seule l'intelligence qui comprend le beau et jusqu'à quel point elle peut y atteindre, fut jamais capable de bon désir. Et c'est là une distinction des plus graves : toute la différence qui existe entre ceux qui aspirent à la haute peinture et ceux qui se contentent de la basse. »

Alors messer Lattanzio, qui n'avait rien dit depuis un moment :

— « Une impertinence que je ne puis en aucune manière pardonner aux mauvais peintres, c'est le manque de dévotion et de respect avec lequel ils peignent les images d'église. Et c'est par là que je veux que s'achève notre entretien. Il est certain qu'on ne saurait approuver l'irrévérence que mettent à peindre les images saintes tels hommes malavisés, qui osent l'entreprendre sans aucune crainte, et le font avec tant

d'ignorance qu'ils nous portent parfois à rire, au lieu de provoquer en nous la dévotion et les larmes. »

— « Aussi, poursuivit Michel-Ange, est-ce beaucoup entreprendre ! Il ne suffit pas à un peintre, pour imiter en partie l'image vénérable de Notre-Seigneur, d'être un maître plein de science et de pénétration; j'estime, pour ma part, qu'il lui est nécessaire de mener une vie très chrétienne, ou même sainte, s'il se pouvait, afin que le Saint-Esprit l'inspire.

« Nous lisons qu'Alexandre le Grand édicta des peines sévères contre tout peintre autre qu'Apelle qui reproduirait ses traits, estimant que seul ce grand homme était capable de donner à son image cet aspect imposant et magnanime que les Grecs ne pouvaient voir sans l'acclamer ni les barbares sans le craindre et l'adorer.

« Si un pauvre homme de cette terre a porté de tels édits au sujet de son image, les princes ecclésiastiques ou séculiers ne devraient-ils

pas, avec beaucoup plus de raison, veiller à ce que nul ne peigne la bénignité et la mansuétude de Notre Rédempteur, ou la pureté de la Vierge et des saints, hormis les plus illustres peintres qui se pourraient trouver en leurs provinces et seigneuries ? Et un prince qui en ordonnerait ainsi aurait droit aux louanges de la renommée.

« Dans l'Ancien Testament, Dieu le Père voulut que ceux qui seraient chargés de décorer et de peindre l'*arca fœderis* fussent des maîtres non seulement insignes, mais encore touchés de sa grâce et de sa sapience ; et il dit à Moïse qu'il leur inspirerait la sagesse et l'intelligence de son esprit, pour qu'ils pussent inventer et faire tout ce qu'il pouvait faire et inventer lui-même. Or, si Dieu le Père voulut que l'arche de sa loi fût décorée et peinte avec tant de perfection, combien plus de soin et de gravité ne doit-il pas exiger de ceux qui reproduisent sa face sublime ou celle de son fils Notre-Seigneur, ou encore la pureté impeccable et la beauté de la

glorieuse Vierge Marie, que peignit l'évangéliste saint Luc, ainsi que la face du Sauveur qui est dans le sanctuaire de Saint-Jean-de-Latran, comme nous le savons tous, et messer Francisco en particulier.

« Car il arrive souvent que les images mal peintes distraient les fidèles et font perdre leur dévotion à ceux, du moins, qui n'en ont guère. Celles, au contraire, qui sont peintes avec zèle, provoquent à la dévotion ceux qui s'y sentent le moins enclins ; elles les amènent à la contemplation et aux larmes, et leur inspirent, par leur aspect majestueux, beaucoup de vénération et de crainte. »

Messer Lattanzio dit alors, se tournant vers moi :

— « Pourquoi Michel-Ange vient-il de dire, en parlant de la face du Sauveur : « Comme nous le savons tous, et messer Francisco en particulier ? »

Je répondis :

— « C'est, messire, parce qu'il m'a déjà

rencontré deux ou trois fois sur le chemin de Saint-Jean-de-Latran, où j'allais implorer pour mon salut la grâce de la sainte image. »

Cela dit, je voulus me taire. Mais, comme il insistait pour que je parle, je repris :

— « Messire, la sérénissime Reine de Portugal [79], désirant contempler la précieuse face du Sauveur, en fit demander copie à notre ambassadeur. Mais, ne me fiant à personne autre, et voulant montrer la volonté que j'ai de la servir, j'eus l'audace d'entreprendre moi-même ce travail, aussi important que délicat. C'est ainsi que je lui ai envoyé ma copie, après l'avoir faite au prix de difficultés que Vos Seigneuries imagineront aisément. »

— « Il faut, dit Zapata, que vous ne soyez pas ami de madame la marquise, pour ne lui avoir pas montré une chose qui l'intéresse si directement. Mais dites moi, messer Francisco, l'avez-vous faite avec cette simplicité sévère qu'a la peinture antique ? Avec ces yeux divins qui inspirent la crainte et qui semblent surnaturels, comme il convient au Sauveur ? »

— « C'est ainsi que je l'ai faite, répondis-je, et j'ai mis toute mon habileté à n'augmenter ni ne diminuer en rien cette gravité sévère. C'est ce qui me coûta le plus de travail, et ce dont, je le crains, il me sera le moins tenu compte en Portugal. »

— « N'en croyez rien, répondit messer Lattanzio Tolomei. On s'en fiera à votre savoir, et cette image sera digne qu'on lui élève un noble temple. Mais je m'étonne que vous ayez pu la copier et l'envoyer en Portugal, alors que les papes et les confrères de Saint-Jean-de-Latran n'y ont jamais consenti en faveur soit du roi de France, soit de dévotes princesses[80]. »

Michel-Ange dit alors :

— « On ne saurait trop s'étonner des voies et moyens employés par messer Francisco pour nous dérober cette sainte relique et l'emporter loin de Rome, ni qu'il ait réussi à la peindre à l'huile, lui qui n'avait jamais peint à l'huile, et qui n'avait pas fait jusqu'à présent d'images plus grandes que celles qui peuvent tenir sur un petit parchemin. »

— « Comment se peut-il faire, reprit messer Lattanzio, que qui n'a jamais peint à l'huile sache le faire, et que qui a toujours fait de petites figures en puisse faire de grandes ? »

Comme je ne répondais rien, Michel-Ange lui répliqua :

— « Que Votre Seigneurie ne s'en étonne pas. Je veux, à ce propos, faire ici une déclaration relative au noble art de la peinture. Que tout homme ici présent entende bien ceci :

« C'est le dessin ou trait (car on lui donne ces deux noms) qui constitue, qui est la source et le corps de la peinture, de la sculpture, de l'architecture et de tout autre art plastique, et la racine de toutes les sciences.

« Quiconque s'est élevé assez haut pour le tenir en son pouvoir sache qu'il possède un grand trésor.

« Celui-là pourra faire des figures plus hautes que n'importe quelle tour, aussi bien peintes en couleurs que sculptées en ronde bosse, et il ne saurait trouver mur ou paroi

qui ne semble étroit et exigu à ses magnanimes imaginations.

« Il pourra peindre à fresque, à la manière antique de l'Italie, avec tous les mélanges et toutes les variétés de couleurs usités en ce genre.

« Il pourra peindre à l'huile très moelleusement, avec plus de savoir, de hardiesse et de patience que les peintres.

« Enfin, il se montrera aussi parfait et aussi grand sur un petit morceau de parchemin que dans tous les autres genres de peinture. Et parce que grande, très grande est la puissance du dessin ou trait, messer Francisco peut peindre, si bon lui semble, tout ce qu'il sait dessiner. »

— « Je n'ose, dit messer Lattanzio, vous soumettre encore un doute. »

— « Que Votre Seigneurie l'ose, dit Michel-Ange. Puisque nous avons sacrifié la journée à la peinture, consacrons-lui de même la nuit qui vient s'approchant. »

Et lui :

— « Je désire, en un mot, savoir en quoi doit consister cette peinture, objet de tant d'ambitions et si rarement atteinte. Qu'est-elle ? Doit-elle représenter des joutes ou des batailles ? Des rois et des empereurs couverts de brocart ? Des damoiselles superbement vêtues ? Des paysages, des champs et des villes ? Ou, d'aventure, des anges et des saints? Est-ce la forme même du monde ? Ou bien, que doit-elle être ? Faut-il qu'elle soit faite d'or ou d'argent, des teintes les plus délicates ou les plus vives? »

Michel-Ange se mit à nous instruire en ces termes :

— « La peinture est moins complexe qu'aucune des choses que Votre Seigneurie vient d'énumérer. Cette peinture dont je célèbre les louanges consiste seulement à imiter un seul des êtres que Dieu a créés avec une sollicitude et une sagesse infinies, et qu'il a inventés et peints à sa ressemblance, en descendant jusqu'aux êtres inférieurs, bêtes ou oiseaux, et en dispensant à chacun d'eux la perfection qu'il mérite.

« A mon jugement, la peinture excellente et divine est celle qui rappelle davantage et imite le mieux quelque œuvre de Dieu immortel, soit une figure humaine, soit un animal sauvage ou exotique, soit un simple poisson, soit un oiseau du ciel, ou toute autre créature. Et cela, au moyen non de l'or, de l'argent ou des couleurs les plus fines, mais seulement avec une plume, ou un crayon, ou un pinceau trempé dans du noir et du blanc. Imiter à la perfection chacun de ces êtres en son espèce, ce n'est autre chose, à ce qu'il me semble, que chercher à imiter l'art de Dieu immortel. L'œuvre la plus noble et la plus parfaite en peinture sera donc celle qui reproduira les êtres les plus nobles, ceux qui ont été conçus avec le plus de science et de délicatesse. Quelle intelligence serait assez inculte pour ne pas comprendre que le pied d'un homme est plus noble que son soulier, sa peau que celle des brebis dont est tissé son vêtement, et n'en arriverait ainsi à trouver le rang et le mérite de chaque être ?

« Toutefois, parce qu'un chat ou un loup sont des êtres moins nobles, je ne prétends pas que celui qui les peint avec talent n'ait pas autant de mérite que celui qui peint un cheval ou le corps d'un lion. Car, comme je l'ai dit précédemment, un simple poisson, pour qui le dessine, exige autant d'art et de science que la forme humaine, et je dirai même que le monde entier, avec toutes ses villes. Ce qui assigne son rang à un être, c'est la somme de travail et d'étude qu'il exige de plus qu'un autre.

« Il faut instruire l'ignorance de ceux qui ont dit de certains peintres qu'ils peignaient bien les visages, mais échouaient en tout le reste. D'autres ont dit qu'en Flandre on peint à la perfection les vêtements et les arbres; d'aucuns affirment qu'en Italie on fait mieux le nu et les symétries ou proportions; et bien d'autres choses du même genre.

« Voici mon opinion :

« Qui sait bien dessiner seulement un pied, une main ou un cou, sera capable de

peindre toutes les choses créées en ce monde. Tel peintre, au contraire, pourra peindre toutes les choses qu'il y a au monde, mais si imparfaites et si méconnaissables qu'il ferait mieux de s'en abstenir.

« On reconnaît le savoir d'un grand peintre à la crainte avec laquelle il fait la chose qu'il entend le mieux, et l'ignorance des autres à l'audace téméraire avec laquelle ils encombrent leurs tableaux de ce qu'ils n'ont su apprendre.

« Un maître peut exceller en son art et n'avoir jamais peint qu'une seule figure, et, sans avoir peint autre chose, mériter plus de réputation et d'honneur que ceux qui ont peint mille tableaux, et savoir mieux faire ce qu'il ne fait pas que les autres ne savent faire ce qu'ils font.

« Et non seulement cela est comme je vous le dis, mais voici qui semble plus miraculeux encore :

« Un vaillant peintre n'aura qu'à tracer un profil rapide, comme qui veut commen-

cer un dessin, à cela seul il sera reconnu pour Apelle, s'il est Apelle, pour un ignorant, s'il n'est qu'un ignorant. Il n'en faut pas davantage; une plus longue expérience, un examen plus attentif sont inutiles aux yeux de qui s'y entend, de qui sait bien qu'une simple ligne droite tracée de la main d'Apelle suffit à le faire reconnaître par Protogènes, tous deux immortels peintres grecs. »

Michel-Ange se taisant, je poursuivis :

— « Une chose non moins étonnante, c'est qu'un vaillant maître, pour tant qu'il s'y efforce, ne peut changer ni gâter sa main au point d'exécuter une œuvre qui semble faite de la main d'un apprenti ; car, à examiner attentivement cette œuvre, on y trouvera quelque signe auquel on reconnaîtra qu'elle est faite par la main d'un homme habile. Au contraire, un peintre malhabile aura beau s'efforcer à faire la moindre des choses qui semble faite par un grand maître, ce sera peine perdue, parce qu'un bon appréciateur reconnaîtra sur-le-champ que son œuvre est faite de main d'apprenti.

« Mais je veux à présent interroger maître Michel-Ange, pour voir si son opinion concordera avec la mienne. Voudrait-il me dire lequel vaut mieux : exécuter une œuvre à la hâte, ou la peindre à loisir ? »

Il répondit :

— « Je vais vous dire. Il est très bon et très utile de faire avec rapidité et dextérité toute chose. C'est un don dispensé par Dieu que de peindre en quelques heures ce qu'un autre met plusieurs jours à peindre. S'il en était autrement, Pausias de Sycione n'eût pas tant travaillé pour peindre à la perfection, en un seul jour, un enfant en un tableau. Celui qui, tout en peignant vite, ne laisse pas pour cela de peindre aussi bien que qui peint lentement, celui-là mérite qu'on le loue davantage. Mais si sa légèreté de main l'induit à outrepasser certaines limites qu'il n'est pas permis à l'art d'outrepasser, il ferait mieux de peindre plus lentement et avec plus d'application. Car un bon peintre n'a pas le droit de se laisser abuser par le plaisir

de sa dextérité, si elle l'induit à se relâcher en quoi que ce soit ou à négliger le souci de la perfection, qui est ce qu'il faut toujours chercher. D'où je conclus qu'il n'est pas répréhensible de peindre un peu, ou même, s'il est nécessaire, très lentement, ni de consacrer à une œuvre beaucoup de temps et d'étude, s'il s'agit d'obtenir plus de perfection. Ne pas savoir peindre, voilà le seul défaut.

« Je veux vous communiquer, Francisco de Hollanda, un très grand secret de notre art. Peut-être ne l'ignorez-vous pas ; mais vous le tiendrez, je crois, pour des plus importants :

« Ce pour quoi on doit le plus travailler et suer dans les œuvres de peinture, c'est pour faire, au prix d'une grande somme de travail et d'étude, une chose de telle manière qu'elle semble, en dépit de tant de travail, avoir été faite en quelque sorte à la hâte, sans le moindre travail, et tout à fait à la légère, encore qu'il n'en soit rien [81].

« C'est là un précepte excellent.

« Il arrive bien parfois que très peu de travail suffise à parfaire une œuvre de la manière que je dis ; mais c'est chose très rare, et le mieux est de la faire à force de travail, et qu'elle semble faite très à la légère.

« Plutarque, en son livre *De liberis educandis*, raconte qu'un mauvais peintre montra ce qu'il faisait à Apelle, et lui dit : « Voici une peinture de ma main, que je viens de faire séance tenante. » A quoi Apelle répondit : « Ne me l'eusses-tu pas dit, j'aurais reconnu qu'elle était de ta main, et faite à la hâte. Et ce qui m'étonne, c'est que tu n'en fasses pas beaucoup de semblables chaque jour. »

« Mais, s'il s'agit de réussir ou de se tromper, mieux vaudrait, à mon avis, réussir ou se tromper rapidement que lentement, et je préférerais un peintre expéditif et peignant un peu moins bien à un autre, très lent, et peignant mieux, mais guère mieux.

« Mais je veux à mon tour vous interroger, messer Francisco, pour voir si nous

sommes d'accord. Étant donné différentes manières de peindre, toutes presque également bonnes, laquelle, dites-moi, trouvez-vous la plus mauvaise, et laquelle la meilleure? »

— « Maître Michel-Ange, lui répondis-je, votre question est plus embarrassante encore que celle que je vous ai adressée.

« La mère nature a produit d'une part des hommes et des animaux, et d'autre part des hommes et des animaux, tous faits d'après le même modèle et les mêmes proportions, et pourtant bien différents les uns des autres. Il en est de même pour les manières de peindre. Vous trouverez, et c'est presque miraculeux, beaucoup de maîtres peignant chacun à sa manière et selon son procédé hommes, femmes et animaux; et, quoique leurs manières soient si différentes les unes des autres, ils observent tous les mêmes proportions et les mêmes règles. Et néanmoins, toutes ces différentes manières peuvent être bonnes et dignes de louange, malgré leurs différences.

« A Rome, la manière de Polydore fut très différente de celle de Balthasar de Sienne ; celle de maître Perino de celle de Jules de Mantoue ; Marturino ne ressemble en rien au Parmesan, et le chevalier Titien, à Venise, eut plus de suavité que Léonard de Vinci ; la gentillesse et la douceur de Raphaël d'Urbin ne ressemblent en rien au faire de Sébastien de Venise ; votre faire ne ressemble à aucun autre, et mon tableau, tout petit qu'il soit, n'est identique à aucun autre.

« Et, quoique les maîtres fameux que j'ai nommés diffèrent les uns des autres par l'air, l'ombre, le dessin et les couleurs, ils ne laissent pas pour cela d'être tous des hommes célèbres et renommés chacun pour sa manière différente. Et leurs œuvres sont dignes d'être estimées presque au même prix, parce que chacun d'eux s'efforça d'imiter la nature et d'obtenir la perfection par les moyens personnels qu'il trouva les plus conformes à son idée et à son intention. »

Cela dit, nous nous levâmes et nous en fûmes, parce qu'il faisait déjà nuit.

DIALOGUE QUATRIÈME

Les événements que nous attendons avec le plus de confiance et que nous tenons pour certains, trompent le plus souvent notre attente et nous laissent frustrés de notre vaine confiance. Parfois, au contraire, nous ne pouvons pas plus les éviter qu'ils ne peuvent nous éviter eux-mêmes, et ils arrivent presque fatalement.

Il en fut ainsi le lendemain de la conversation que nous eûmes en l'absence de la marquise.

Je revenais tranquillement d'entendre la messe à la Madone de la Paix, lorsque je trouvai un serviteur de messer Lattanzio, lequel m'imposa, de la part de la marquise, la punition de me rendre à Saint-Sylvestre de Monte Cavallo aussitôt que j'aurais dîné.

Ne pouvant manquer d'obéir, je dînai en grande hâte ; d'autant plus qu'il me semblait

que de longtemps nous ne nous réunirions plus en cet endroit et nous ne tiendrions plus la noble cour dont nous étions redevables à la présence de la marquise. Je résolus donc de ne pas perdre une aussi bonne occasion. Mais cette résolution ne fut pas plus tôt prise que certains empêchements m'en vinrent détourner. L'ambassadeur Dom Pedro Mascarenhas me fit demander pour aller chez le pape, et Sixto Cordeiro, le plus galant des Portugais qu'il y eût à Rome, me fit dire que, l'estafette d'Espagne étant arrivée, il m'attendait dans la Via dei Banchi pour aller retirer les lettres à nous adressées de Portugal.

Je résolus néanmoins de me délier de ces obligations, et pris le chemin de Monte Cavallo. Mais, comme il me semblait être encore tôt et que je passais devant la maison du cardinal Grimaldi, je voulus remémorer à Don Giulio de Macédoine[82], son gentilhomme, et le plus accompli de tous les enlumineurs du monde, un travail qu'il faisait pour moi.

Giulio se réjouit de ma visite, parce que nous ne nous étions vus depuis bien des jours. Et, après qu'il m'eut montré notre œuvre (je l'appelle ainsi parce que le dessin était de moi, et de lui les couleurs), comme je voulais prendre congé de lui, il me demanda où j'allais et pourquoi je le quittais aussi vite.

Quand je lui eus dit que j'allais à l'église de Saint-Sylvestre prendre part à un entretien avec maître Michel-Ange, madame Vittoria Colonna, marquise de Pescara, et messer Lattanzio Tolomei, gentilhomme siennois, Giulio se prit à dire :

— « Oh ! messer Francisco, quel moyen me pourriez-vous donner pour que je sois digne de la conversation d'une aussi noble cour, et pour que maître Michel-Ange me reçoive, par votre intercession, au nombre de ses serviteurs ? »

Je me mis à rire, et répondis :

— « Me voulez-vous faire tant d'honneur, vous, un des plus vaillants et des plus

dignes hommes de ce pays, et qui plus est patricien, à moi, étranger qui l'habite depuis une année seulement [83] ? Parlez vous-même à Michel-Ange ; il sera très heureux de vous connaître. C'est, sans parler de son savoir que nul ne peut lui contester, un homme de beaucoup d'honneur, de jugement et de conversation, et il n'est pas d'un abord aussi rude qu'on le pense. Mais, comme je suis appelé à Saint-Sylvestre par grâce spéciale de la marquise, il pourrait trouver étrange de vous y trouver, ne vous connaissant pas encore [84]. Permettez-moi donc de ne pas prendre la liberté de vous amener avec moi sans leur en avoir préalablement donné avis. Je leur parlerai de vous, seigneur Don Giulio, et je ne doute pas que, sachant bien qui vous êtes, ils ne vous tiennent pour tout à fait digne de leur connaissance. Et donnez-moi à présent licence d'aller là-bas ; car il me semble que l'heure passe, et, d'aventure, pourrais-je les faire attendre. »

C'est ainsi que je cherchais à prendre congé

de Don Giulio. Mais que ne me réservait ce jour-là le sort, contraire à mon attente ?

Voici qu'entre par la porte Valerio de Vicence [85], accompagné de trois gentilshommes romains ; mais l'un d'eux ne tarda pas à s'en retourner. Il me serre dans ses bras, me faisant grand' fête parce que je ne l'avais pas encore vu depuis son arrivée de Venise.

Cedit Valerio de Vicence était un homme âgé, mais très dispos, et gentilhomme d'une conversation élevée. Ce fut, en outre, un des hommes de la chrétienté qui rivalisa de notre temps avec les anciens dans l'art de sculpter des médailles en creux ou en demi-relief, sur or, sur cristal ou sur acier. Il avait pour moi une grande amitié, que je devais tant à ses excellentes qualités qu'à l'entremise de Don Giulio de Macédoine, chez qui nous nous trouvions.

Après que nous eûmes échangé des compliments, Giulio lui apprit quelle hâte j'avais de poursuivre mon chemin.

— « Parlez d'autre chose! dit Valerio. Vous ne passerez pas aujourd'hui le seuil de cette porte, messer Francisco, que l'étoile du berger n'annonce la nuit close. Que madame la marquise et Michel-Ange me pardonnent cette contrainte qui se justifie assez d'elle-même. Nous aussi, nous tiendrons en ce lieu notre cour avec ces seigneurs, qui sont, je crois, gens de cour. »

Les gentilshommes, affirmant que je ne pouvais chercher mieux que ce qui était là, m'invitèrent à rester. Don Giulio fit de même. Et, malgré tout l'intérêt que j'avais à poursuivre mon chemin, j'estimai que, me trouvant là, je n'en pouvais plus partir. Il me sembla que je pouvais me le permettre, puisque à l'invitation de la marquise je m'étais contenté de répondre que je m'efforcerais d'obéir à Son Excellence, ce que j'avais fait jusqu'à présent dans la mesure du possible, négligeant pour cela des choses qui eussent pu m'en dispenser et que d'autres n'auraient sans doute pas négligées.

Je répondis donc :

— « Je vous jure par le Tibre, messer Valerio, qu'aucune considération au monde ne me retiendrait, n'était celle de mériter la grâce que vous me voulez faire. Mais, puisque Dieu m'accorde la faveur de ne pouvoir vous fuir, et que, si je perds un plaisir, c'est pour en gagner un plus grand, comme il m'arrive ici, je me déclare disposé à ce que Vos Seigneuries ordonneront. Et c'est parce que mon sacrifice est grand que je consens à ce sacrifice. »

Ils se réjouirent de ce que je restais. Alors, Valerio de Vicence, pour me prouver que je ne manquerais pas parmi eux des nobles distractions que j'aurais pu trouver ailleurs, tira de sous son vêtement de velours cinquante médailles de l'or le plus pur, faites de sa main à la manière antique, et si admirables qu'elles me firent concevoir de l'antiquité une opinion plus haute encore que je ne l'avais. Ces médailles, frappées au coin, étaient d'une exécution merveilleuse. Il m'en montra entre autres une, à la manière

grecque, où Artémise était représentée sur une face, et le Mausolée sur l'autre ; et une autre, à la manière latine, où se voyait Virgile, et, sur l'autre face, des sculptures pastorales. Elles me séduisirent par-dessus toutes les autres. Et, dorénavant, je tins maître Valerio pour un plus grand artiste que je ne croyais.

— « Or çà, dit-il, messer Francisco, quel était le sujet de votre entretien, en la compagnie de madame Vittoria Colonna et de maître Michel-Ange ? »

— « En pouvait-il être, répondis-je, un plus noble que la peinture ? »

— « Vous n'en pouviez, répondit-il, choisir de plus noble et de plus sublime. Car cet art a son principe dans le souverain peintre qui nous fit, après avoir peint pour nous toute la terre, et il revient aboutir à lui, qui est le point culminant de toute sublimité et de toute noblesse. »

— « Et en quels termes parliez-vous de la grande peinture ? » se prit à demander Don Giulio.

— « Messer Don Giulio, lui répondis-je, vous feriez mieux de nous montrer, à ces seigneurs et à moi, les excellentes œuvres de peinture faites de votre main, que de perdre le temps à deviser de cet art. »

— « Eh quoi ! dit Giulio, jugez-vous moins noble de parler de notre art vénérable que digne et beau d'en voir les œuvres ? Je ne puis croire, messer Francisco, que vous preniez moins d'intérêt à vous entretenir des beautés de la peinture qu'à la voir, car ce sont là deux de ses qualités qui ne veulent pas le céder l'une à l'autre, et dont chacune prétend être en premier lieu. »

— « Montrez-nous d'abord la première, lui répondis-je, et vous nous entretiendrez ensuite de la seconde. »

Là-dessus, Don Giulio nous montra un *Ganymède*[86] enluminé de sa main sur un dessin de Michel-Ange. C'était une œuvre exécutée avec la plus grande délicatesse, et la première qui lui valut à Rome sa réputation. Il nous montra ensuite une *Vénus* très joli-

ment peinte, et enfin deux grands feuillets d'un livre. Sur le premier, il y avait une enluminure de *Saint Paul* rendant la vue à un aveugle en présence du proconsul romain ; et, sur l'autre, la *Charité* et diverses figures, au milieu d'édifices et de colonnes corinthiennes. C'était, à mon avis, l'œuvre d'enluminure la plus précieuse qu'il puisse exister en aucun pays. Comparées à celle-ci, les enluminures flamandes restaient si bas qu'elles n'avaient plus de nom. Elle l'emportait sur les meilleures que j'aie vues, et je crois en avoir vu quelques-unes.

Je vis aussi, parmi les enluminures de Don Giulio, une manière de travail exécuté au moyen de certains points, que j'appelle atomes, et qui, tel un voile de fin tissu, semblent un brouillard jeté sur la peinture. J'ose affirmer (n'en déplaise à Salomon, qui prétend que tout a été déjà dit et fait) que, jusqu'à notre époque, ce procédé n'a été trouvé que par Don Giulio de Macédoine. Je n'ai vu personne l'employer ni en Italie, ni en Flandre, bien qu'on semble l'imiter.

Mais je veux, en toute franchise, raconter ici ce qu'il en est.

Dans ma jeunesse, avant que le Roi notre maître m'envoyât en Italie, je peignais, étant à Évora, deux histoires en noir et blanc, l'une de la *Salutation de Notre-Dame*, l'autre du *Saint-Esprit*, pour un riche livre d'heures de Son Altesse. C'est en cette occasion que je trouvai de moi-même cette manière d'enluminer au moyen d'atomes ou d'un brouillard, qu'employait à Rome Don Giulio. Elle parut très bien à mon père qui, lui aussi, avait commencé à la trouver. Or, étant allé à Rome, je m'aperçus, comme je viens de le dire, que Don Giulio était le seul à peindre d'après ce procédé que j'avais trouvé en Portugal. Et ce qui m'étonna le plus, ce fut de me dire que, presque au même moment où je trouvais à Évora cette manière perfectionnée imitant un tissu d'atomes, il la trouvait de son côté à Rome, à plus de cinq cents lieues d'Évora. C'est un genre de travail très difficile à entendre, et plus encore à exécuter [87].

De sorte que je donnai ce jour-là à Giulio, en présence de ces gentilshommes et de Valerio de Vicence, la palme que j'aurais dû tenir en main, entre tous les enlumineurs d'Europe.

C'est alors que ce même Giulio se prit à dire à l'un des Romains :

— « Seigneur Camillo, que Votre Seigneurie me fasse quelques critiques sur mon œuvre, puisque Francisco de Hollanda s'y refuse, et me donne plus d'éloges que je n'en mérite. »

Le Romain répondit de cette façon :

— « Il n'y a guère en Italie gentilhomme ni seigneur, qui, mis en présence d'une peinture célèbre, ne la sache louer et estimer, et qui n'en connaisse toutes les qualités aussi bien qu'un peintre de profession. Et je m'étonne souvent de les entendre exprimer à ce sujet des remarques si pleines de discernement et de pénétration. Mais il en est d'autres qui, dans leur présomption, parlent inconsidérément de la peinture, et dépré-

cient ce qu'ils ne comprennent pas. Je ne sais s'il s'en trouve de tels dans votre Espagne ou Portugal, ajouta-t-il en regardant de mon côté ; mais ce travers est général.

« Il en est, en particulier, qui critiquent la peinture et énoncent leur avis avec autant d'assurance que s'ils eussent payé pour quelque œuvre les six mille sesterces du roi Attale, que s'ils possédaient en leur cabinet quantité d'excellents tableaux, ou que s'ils étaient instruits des arcanes de la peinture, et de ce qu'elle a de meilleur ou de moins bon.

« Il m'est arrivé d'entendre dire à certains de ces fanfarons: « Cette main me semble un peu de travers », ou « cette jambe est plus courte que l'autre », ou « j'aimerais mieux en cette œuvre des teintes moins amorties », ou enfin « de bonnes teintes sont celles des Flamands », et autres choses semblables qu'il leur vaudrait mieux taire.

« Quant à votre œuvre, messer Giulio, il suffit de savoir qu'elle est faite de votre

main. Ce qui nous en échappe, nous devons le tenir pour bon, et penser que si nous ne l'entendons pas, c'est à nous la faute, et non à vous. »

Il se tut, et l'autre Romain reprit :

— « Il serait bon de morigéner comme ils le méritent ces sots qui ont la présomption de parler de la peinture, et de leur apprendre à être plus courtois et à se taire sur ce qu'ils ignorent, quelque gentilshommes et nobles qu'ils puissent être. Ou, tout au moins, de leur dire ce que dit Apelle au perse Mégabyse, lequel prétendait parler de la peinture, dont il était ignorant. Ce grand artiste, ne pouvant souffrir ses appréciations, le reprit fort galamment, et lui dit qu'avant que ses paroles ne l'eussent découvert, il n'avait de lui aucune mauvaise opinion, parce que l'or et la pourpre dont il était vêtu en sa qualité de roi l'avaient caché jusqu'à ce moment et rendaient son silence honorable, mais que, depuis qu'il avait parlé aussi inconsidérément de la peinture, les apprentis eux-mêmes l'avaient connu et découvert.

« Mais ces gentilshommes dont nous parlons ne déprécient pas toujours la peinture; ils la louent et la célèbrent quelquefois. En pareil cas, ils se montrent si judicieux que ce qu'ils condamnent est le meilleur et ce qu'ils louent le moins important, comme il arrive souvent en cette vie. Ils prétendent découvrir en une œuvre des délicatesses qui les font mourir ; et si quelque vaillant dessinateur veut savoir d'eux quelles sont ces délicatesses, il trouvera sans doute qu'il s'agit de la partie la plus faible de cette œuvre, de celle qui témoigne plus de rudesse que de goût ou d'intelligence de l'art.

« Car ils ne considéreront jamais l'invention du dessin, son aisance ou sa correction, la hardiesse des ombres, l'imprévu des lumières ou reliefs, la nouveauté de l'exécution, l'intelligence et le souci de la composition, la maîtrise et le choix des figures, le respect de l'art et de l'antiquité, ni la perfection des parties les plus insignifiantes et

les moins en vue. Rien de tout cela ne leur donnera la mort, pas plus qu'ils n'ont jamais donné la vie à un peintre de talent, vu qu'ils ne sont pas tués pour connaître et payer ses qualités.

« Je suis également indisposé contre les Espagnols en ce qui concerne le mérite et le paiement de la peinture. Vous trouverez en Espagne des hommes qui aiment la peinture à la folie et qui l'apprécient le plus au monde, qui prennent plaisir à la voir, et qui célèbrent ses louanges autant qu'il est suffisant. Mais, poussez plus loin la chose : ils n'ont pas le courage de commander seulement deux ou trois œuvres de peinture, ni d'en payer une seule. Et ils sont épouvantés s'ils entendent dire qu'il se trouve en Italie des gens pour les payer si cher. En quoi, à mon sentiment, ils sont loin d'agir avec toute la noblesse qu'ils se supposent [88]. »

Et il se tut.

— « Je suis heureux, dis-je alors, de voir que Votre Seigneurie n'arbore pas un panache

aux couleurs des Orsini, ni les médailles d'un adversaire, mais bien d'un défenseur de la peinture. Toutefois, c'est assez dire du mal de l'Espagne, parce qu'il se trouve peut-être parmi nous quelques partisans des Colonna[89]. De l'Espagne je ne sais rien, mais je sais qu'en Portugal il y a des princes qui estiment la peinture et la paient.

« Et puisqu'il en est ainsi, Don Giulio, et que ce seigneur donne licence aux Espagnols de mal payer les œuvres de peinture, je veux ne pas remettre à plus tard et vous demande licence de vous rembourser les couleurs de la mienne, parce que c'est tout ce que j'ose faire. Et il sera besoin que messer Valerio et ces gentilshommes me viennent en aide contre votre mérite, car je suis sorti de chez moi au dépourvu et emportant seulement quelques menues pièces de monnaie, que je vous veux donner avant qu'on ne me les vole. »

Et, ce disant, je tirai vingt cruzades d'or d'une bourse où je les portais et les versai

devant Don Giulio. Mais il fallut voir le grand enlumineur les fuir comme il eût fait un serpent, et jurer qu'il n'accepterait rien de tel.

Il me semblait que je n'agissais pas autrement qu'en gentilhomme en donnant à Don Giulio vingt cruzades d'or pour un bout de parchemin que j'avais dessiné et sur lequel il n'avait eu qu'à mettre les couleurs. Aussi insistai-je :

— « Messer Don Giulio, je ne paie pas votre mérite, qui vaut plus de cent écus, je le reconnais. Mais acceptez, en riche gentilhomme que vous êtes, ce tribut du pauvre gentilhomme que je suis, si toutefois messer Valerio et ces seigneurs que voici sont d'avis que je me comporte galamment en une affaire de ce genre, où il me messiérait peut-être de me montrer plus généreux envers vous. De plus, en arrivant à mon logis, je vous enverrai encore cinq cruzades à ajouter à ces vingt. Et, si vous me poussez à bout, ce sera trente cruzades, rien que pour la résistance que vous faites. »

— « C'est assez de vingt-cinq cruzades, dirent les seigneurs romains et Valerio de Vicence. Messer Francisco se comporte en gentilhomme romain et se justifie envers vous, messer Giulio. N'acceptez donc pas davantage. Mieux vaut qu'il vous soit redevable de quelque chose, en sus des cent écus que vous méritez, comme il le reconnaît. »

Je tirai une croix d'or que j'ajoutai aux vingt cruzades en arrhes des cinq que je lui devais encore, et Don Giulio de Macédoine dut s'en contenter.

— « Messer Francisco, dit-il alors, en récompense d'un aussi maigre paiement, je vous promets qu'on ne s'entretiendra aujourd'hui céans d'autre chose que des prix et salaires que les anciens payaient pour la peinture. »

— « Donnez-moi, répondis-je, les richesses de votre romain Lucius Crassus, et, si je ne vous force à reconnaître que, pour ce qui est de rétribuer la peinture, les anciens sont venus une seconde fois du Portugal à Rome,

je renonce à mes cruzades et à votre enluminure ! Mais il faut vous conformer au temps et convenir que vingt-cinq cruzades, données en paiement d'une fantaisie que je veux envoyer à des nonnes de Barcelone et que je sais faire aussi bien que vous, sont plus pour moi que ne furent pour Attale, ce roi si puissant, tous les talents qu'il paya pour un célèbre tableau pouvant mesurer dix ou quinze palmes ; d'autant plus que je vous paie une œuvre d'un palme à peine, et dont je vous donnai le dessin. Et pardonnez-moi, Don Giulio, si je vous fais pareille réponse, car nul en Italie n'estime davantage la peinture que je ne l'estime et ne la connais, tout Portugais que je suis [90].

« Vous pouvez, à présent, me lire à quel prix elle fut estimée des anciens, et j'aurai plaisir à l'entendre. »

Et je me tus.

« Il est nécessaire, dit alors Valerio de Vicence, de jeter le bâton entre ces deux gentilshommes, et de s'entretenir d'autre chose. »

Un des Romains répondit :

— « Et quelle paix saurait être plus gentille et agréable que le débat qu'ils ont entre eux ? Laissez-les, messer Valerio. »

Et, ce disant, il appela un page et lui commanda d'apporter une *Histoire naturelle* de Pline.

En attendant le retour du page, ce gentilhomme romain, qu'on appelait messer Camillo, se mit à parler comme il suit :

— « Tous les esprits éclairés ont un grand regret des temps antiques, parce qu'il semble, en vérité, que les nobles sciences, les beaux-arts et la civilisation sous toutes ses formes atteignirent alors leur perfection, comme aussi les prix et valeur desdits arts. Il est certain que toutes choses furent alors en leur perfection et à leur apogée, tant les beaux-arts que les armes, la noble peinture et tous les dons les plus précieux que Dieu dispensa aux mortels. Du commencement du monde jusqu'à ce temps-là, toutes ces choses ne cessèrent de progresser en crois-

sant et en augmentant, qui, depuis ce temps-là jusqu'à nos jours, ont recommencé à décroître et à diminuer.

« Il me semble que la divine Providence en disposa ainsi parce que le jour approchait de plus en plus où l'homme espérait voir sur terre la perfection de son Créateur fait homme ; et je n'hésite pas à soutenir que jamais, ni avant ni depuis, les choses n'atteignirent à un pareil degré de perfection universelle qu'au temps d'Auguste, où Dieu s'incarna. De même, lorsque la sainte perfection le vit remonter au ciel, elle se mit à rebrousser le chemin par où elle était venue, et à l'aller chercher au ciel, où j'estime qu'elle sert de vêtement et de manteau à la Vierge Sainte Marie.

« Et que nul ne soit assez partisan des temps modernes pour soutenir que les choses ne furent jamais plus parfaites que de nos jours. Ce serait oublier combien le monde est vieux et éprouvé, et combien de choses il a vu passer et disparaître, quand on sait

fort bien qu'il est dépouillé en partie de son ornement et que sa gloire périclite. Quiconque voudra y réfléchir trouvera que notre mère la terre est déjà très fatiguée et épuisée, qu'elle enfante des fils tout autres, des armées et des empereurs tout autres, et que la peinture et l'architecture (ceux de tous les arts qui conservent le mieux la mémoire des hommes), n'ayant plus à perpétuer dans les villes que des souvenirs beaucoup moins dignes d'émulation, produisent des œuvres bien inférieures à celles des temps antiques.

« Quel Cadmus édifiera jamais une nouvelle Thèbes, ennoblie par cent portes ? Quelle Sémiramis une nouvelle Babylone avec son enceinte ? Quand les rois élèveront-ils en Égypte ces pyramides et ces obélisques superbes, qui coûtèrent tant de temps et d'argent ? Quand une reine donnera-t-elle à son mari une sépulture aussi glorieuse et renommée que celle donnée par Artémise à Mausole ? Quand verra-t-on dans Rhodes ou dans toute autre ville cent célèbres statues colos-

sales, dont une seule, dit Pline, eût suffi à faire la gloire d'une ville ? Sans parler du grand colosse de métal, œuvre de Charès, élève de Lysippe. Sa hauteur était de septante coudées ; il fut fait en l'espace de douze années et coûta trois cents talents, qui représentent trois cents fois six cents cruzades ; et peu de personnes, dit-on, pouvaient entourer son pouce de leurs bras. Quand, pour faire fête et honneur à un roi, élèvera-t-on trois cent soixante statues à sa louange, comme Athènes le fit pour Démétrius ?

« Je laisse de côté le célèbre temple de Diane Éphésienne, et autres monuments remarquables du monde antique.

« Quand Rome redeviendra-t-elle Rome ? Quand verra-t-on une autre Rome, traversée par un fleuve d'eau excellente, à laquelle aboutissaient dix-neuf aqueducs à arcades, tous construits pour l'éternité en pierres, en briques et en marbres sciés comme des ais ? J'estime que c'est là l'œuvre publique la plus somptueuse qu'il y ait eu en aucune cité ;

parce que les eaux desservant cette ville venaient, les unes, de quarante milles à travers les entrailles de hautes montagnes ; d'autres étaient formées par la réunion de cent cinq grandes sources. M. Agrippa orna un de ces aqueducs de quatre cents colonnes de fin marbre et de métal, ce qui me remplit d'étonnement, lorsque je calcule la valeur et l'excellence que devait avoir chacune d'elles, et que la façon d'une figure ou statue vaut à elle seule le prix d'un château.

« M. Scaurus, simple particulier, fit construire en cette ville un théâtre qui était, affirme-t-on, l'œuvre la plus grandiose exécutée par la main des hommes. Ledit théâtre avait trois scènes, avec trois cent quarante colonnes, entre lesquelles se dressaient des figures de métal au nombre de trois mille, si je ne me trompe. La première partie de la scène était de marbre, la deuxième de verre, et l'autre magnifiquement peinte et dorée. La cour ou amphithéâtre pouvait contenir quatre-vingt mille spectateurs.

« C. Curius, chevalier romain, ne pouvant bâtir en pierre une œuvre qui surpassât celle-là, se résolut à construire en bois un théâtre pour célébrer les obsèques de son père et pour que le peuple y assistât aux jeux funéraires. Ledit théâtre se composait de deux parties suspendues en l'air au moyen de machines et qui se tournaient du côté que l'on voulait. Il contenait tout le peuple de Rome. Et la grandeur de cette œuvre était telle qu'on ne saurait décider s'il fut plus étonnant de l'inventer ou de la faire, s'il faut admirer davantage celui qui la construisit ou celui qui la fit construire, celui qui obéissait ou celui qui commandait.

« Que dirai-je du Temple de la Paix et du Panthéon, dont une seule pierre vaut tout un édifice ? Que dirai-je de la Maison d'Or de Néron, qui était revêtue de plaques d'or et d'argent martelé, et qui traversait la ville dans toute son étendue ? Qui pourrait acheter une maison à un plus haut prix que P. Clodius, lequel paya la sienne cent qua-

rante-huit sesterces ? Qui fera jamais construire des palais plus richement décorés de peintures, de sculptures et de colonnes de jaspe que ceux de M. Lepidus, ou que les cent autres qui rivalisaient alors avec eux ? Sans parler des somptueuses demeures que l'on fit par la suite, car, en ce temps-là, l'ambitieux Dioclétien, Antoninus Caracalla et Héliogabale n'étaient pas encore nés.

« César fit, pour les courses de chevaux, une piste nommée *Circus Maximus*, qui coûta deux cent soixante mille sesterces ; et chaque sesterce valait vingt-cinq cruzades. Un autre bâtit pour les spectacles et les combats de lions l'amphithéâtre du Colisée. Qui pourrait passer sous silence la Basilique de Paul [91], le portique de Livie, ou le forum d'Auguste, dont le seul emplacement coûta mille deux cents sesterces ? Ou, encore, le forum de Trajan, au sol carrelé de métal, et dont la colonne érigée indiquait la hauteur de la montagne qui s'élevait à cet endroit et qu'on avait nivelée à force de bras ? D'au-

tant plus que toutes ces œuvres étaient faites avec des matériaux et des pierres de choix, venus des extrémités du monde, et au prix d'incalculables sommes d'argent et d'innombrables travaux d'art. Et chaque palme de sculpture qui les décorait valait par soi-même un grand prix.

« Que peut-on dire des fameuses œuvres des Romains qu'on ne laisse à dire bien davantage encore ? De tant de thermes couverts d'or, d'azur d'Acre et d'émaux précieux, et dont les bâtiments n'avaient pas moins d'étendue qu'une ville ? De tant de portiques, de théâtres, de temples, d'autels, de nymphées, de mausolées, de jardins, d'étangs, de naumachies où combattaient les galères ?... Mais qui se flatterait d'énumérer les édifices de Rome et tout ce qu'ils contenaient ?

« A l'extérieur, tant en Italie qu'à Baïes et dans l'univers entier, tant de ponts magnifiques jetés sur des fleuves profonds aux endroits les plus escarpés, et d'une construction si puissante et si durable que vous en

trouverez encore des souvenirs imposants en mainte province. Tant de canalisations et de conduites d'eau amenées de très loin. Tant de ports, de môles et de havres établis sur les côtes de la mer agitée. Tant de tours fortifiées et de citadelles nouvellement bâties. Tant de routes, enfin, qui, des extrémités de la terre, venaient aboutir à cette Rome où nous voici. »

Le Romain semblait avoir fini, lorsque j'ajoutai, lui venant en aide :

— « Pour ce qui est des routes et voies romaines dont parle Votre Seigneurie, je vous dirai en vérité ce que j'ai vu lorsque je les ai suivies. Et encore que les œuvres que vous venez d'énumérer soient très grandes, aucune, messire, n'est peut-être plus noble et plus grandiose que celle des chemins antiques qui sillonnent le monde, et je ne l'aurais peut-être pas cru si je n'en avais fait l'expérience.

« Il vous faut savoir, en effet, que je suis parti d'une illustre ville de Lusitanie, plus

antique peut-être que cette Rome par vous tant célébrée, et laquelle a nom Lisbonne. César, qui l'estimait beaucoup, l'appela, de son nom, *Felicitas Julii Olysipo*. Elle est située à l'extrémité de l'Europe, à l'endroit où le Tage, dont la noblesse ne le cède en rien à celle du Tibre, se jette dans le grand Océan, père de toutes les eaux, comme le dit Homère.

« Étant donc parti de cette mienne patrie si illustre et que tant j'estime, je trouvai, à huit milles de là, sur un petit cours d'eau, les vestiges des voies romaines qui venaient d'Espagne à Rome et les traces d'un pont important. Ce lieu s'appelle Sacavem. Plus loin, vers Scallabis[92] et Ponte do Sôr, je trouvai la chaussée romaine, qui traverse en cet endroit une région très déserte, avec ses bornes et ses larges bas-côtés, et c'est par cette voie que je pénétrai en Castille. Je la suivis, par les Ventas de Caparra, directement jusqu'à Barcelone, puis jusqu'à Narbonne, ville de France, et jusqu'à la colonie

de Nîmes. Longeant le Rhône, je la retrouvai, en Provence, à Forum Julium [93], sur la Méditerranée. De là, par Antipolis [94], le versant des Alpes et le port d'Hercule Monaco [95], j'entrai en Ligurie jusqu'à Gênes. Elle m'apparut encore en plusieurs villes de Toscane, jusqu'à ce qu'elle m'ait amené en « cette Rome où nous voici ».

« Il n'y a pas d'œuvre que j'admire autant que celle-là (sachant par expérience combien elle est grandiose), lorsque je me rappelle la rectitude et la certitude avec lesquelles elle suivait son parcours, tranchant ici de très hautes montagnes, traversant ailleurs des campagnes très étendues, élevée plus loin comme un pont au-dessus des vallées. Si elle rencontrait une veine d'eau, elle sautait aussitôt par-dessus sur la solide voûte d'un arc. Quant aux fleuves abondants, elle les franchissait sur des ponts majestueux. »

Don Giulio me demanda alors :

— « Comment sont ou étaient faites ces routes que vous admirez tant ? »

— « De pierres noires, lui répondis-je, très bien taillées et encastrées. Elles semblent avoir eu parfois des marges comme les ponts, et, d'autres fois, des bancs de pierre, ou quelques grosses pierres placées là en guise de sièges. Elles étaient toujours surélevées, à la manière d'un mur ou vallonnement. Encore que j'aie suivi par la suite d'autres routes ou chaussées romaines, l'une conduisant à Terracine, sur la Voie Appienne, et qui se dirige vers Brundisium [96], une autre qui va à Rimini, lesquelles étaient d'un travail plus achevé et en parfaite conservation, faites de très grandes pierres, noires et égales, avec leurs sièges de chaque côté.

« J'en conclus que nous en avons de semblables en Portugal. La chaussée de Geira, dans la Serra do Gerez, près de Braga, est une des plus magnifiques. Et je crois que la Lusitanie posséda de très nobles œuvres faites par les Romains, après que le lusitanien Viriathe leur eut permis de les faire. »

Et je me tus.

Un des Romains, non celui qui avait célébré les merveilles de Rome, mais l'autre, dit alors :

— « Il me semble, Don Giulio, que ce gentilhomme, par le moyen de Viriathe, veuille se venger sur nous du mal que vous lui avez fait. »

Là-dessus, nous nous mîmes tous à rire un peu, et Don Giulio dit à l'autre gentilhomme :

— « A notre tour, vengeons-nous de lui et de son Viriathe, ce filou sournois, en proclamant la générosité des nôtres, et des prix qu'ils payèrent la peinture. Je crois que le page a apporté le livre de Pline depuis un moment ; qu'il nous serve à taquiner Francisco de Hollanda. »

— « Il faut bien que nous soyons filous, répondis-je à Giulio, pour que nous puissions venir nous faire dépouiller ensuite par les grands, et plus grands encore, filous de Rome. Et je ne parle pas pour vous, messer Don Giulio, qui êtes Macédonien. »

Tous se mirent à rire derechef, et messer Camillo, prenant le livre de Pline, commença ainsi :

— « Après ce que nous avons dit de la grandeur du temps passé, on ne doit pas blâmer les esprits d'élite qui, au milieu de la médiocrité présente, soupirent et gémissent après ce que fut ce temps-là, comme le font Don Giulio et bien d'autres avec lui.

« Mais il faut voir ce que dit ce livre en la partie qui traite du prix de la peinture dans l'antiquité. Nous ne saurions mieux mettre à profit le peu qui nous reste de cette journée.

« Pline se plaignait déjà que le temps était passé où l'art de la peinture avait été très en honneur et très en faveur auprès des peuples et des rois, parce qu'il ennoblit ceux dont il veut transmettre l'image à la postérité ; mais que, de son temps, cet art était déjà moins considéré, parce qu'on avait inventé, avec les incrustations en marbres de couleur, une peinture plus nouvelle

et plus recherchée. Plainte certainement mieux appropriée à son époque qu'à la nôtre.

« Le même écrivain dit plus loin que, grâce à la peinture des portraits tirés au naturel, on obtenait autrefois que le visage des hommes illustres restât de longues années comme vivant parmi nous. Mais cette coutume s'était perdue, parce que nos Romains, ne se contentant plus de cela, faisaient ciseler leur image sur des écus de métal corynthien qu'ils laissaient appendus dans les temples, ou se faisaient tirer au naturel sous forme de têtes d'argent. Pline ne dit pas d'or, parce que Domitien, en son temps, fut le premier à encourir le reproche de ce luxe.

« Ces têtes s'adaptaient indifféremment du buste de l'un à celui d'un autre. Et c'est ce que faisaient principalement ceux qui ne tenaient même pas à être connus de leur vivant ; si bien qu'on disait par plaisanterie :
« Les hommes veulent moins faire connaître leurs traits que l'argent sur lequel ils sont

reproduits. » C'est ainsi qu'ils tenaient couvertes ou en des coffres les peintures antiques et honoraient au lieu des leurs les traits des autres, faisant moins de cas de leur propre honneur que de la somme d'argent dépensée. Ils laissaient de la sorte l'image de leur richesse et non d'eux-mêmes; car les traits d'aucun d'eux ne survivaient. En effet, venaient-ils à mourir, si leurs héritiers ne brisaient par envie ou afin de les monnayer ces images d'argent et d'or, les voleurs s'en emparaient pour les fondre. Ce qui n'arrive pas avec la peinture, quiconque en possède faisant de son mieux pour la conserver et la garder en bon état.

« Les grands personnages de l'antiquité avaient coutume de posséder en leurs palais toutes les figures de leur arbre généalogique tirées au naturel, et les actions fameuses de de leurs aïeux retracées en des tableaux et des écrits. Ils tenaient suspendus au-dessus des portes les armes et les trophées remportés sur leurs ennemis, et cette vue stimulait

une vertueuse envie chez leurs successeurs indolents, lesquels éprouvaient chaque jour, en entrant par ces portes, une grande honte à passer sous ces trophées qu'ils n'avaient pas gagnés, et il semblait que la maison elle-même les rejetât.

« C'est de cette manière que Pline réprimande ceux qui se faisaient autrefois tirer au naturel, non par le moyen de la peinture, mais sculptés en argent et en or. Et il affirme l'importance de la peinture qui nous montre, comme vivante, la propre figure de telle personne que nous désirions beaucoup voir.

« Il suffit sans doute, pour se convaincre de sa noblesse, de considérer en quels termes respectueux tous les hommes éclairés ont parlé d'elle, et comme elle est toujours citée en exemple parmi ce qu'il y a de plus excellent. Mais, pour nous pénétrer tout à fait du mérite et de la noblesse de cet art, et que même des gentilshommes et de grands personnages l'exercèrent, voyons ce que Pline écrit à ce sujet.

« Il parle ainsi :

« Non seulement la peinture fut en grande vénération auprès des Grecs, mais elle fut aussi en grand honneur chez les Romains; tellement que les Fabius, d'une généalogie si noble, reçurent le surnom de *Pictor* à cause de leur amour pour la peinture. Un patricien de ce nom avait peint, en l'an 450 de la fondation de Rome, le temple de la Santé, qui brûla sous le règne de Claude.

« Après Fabius Pictor, on peut citer Turpilius, gentilhomme et chevalier romain, qui fut le seul peintre qui peignit de la main gauche. Il se plaisait à faire de petites figures, et il peignait, dans la ville de Vérone, des choses d'un mérite singulier.

« Un autre peintre, Aterius Labeo, fut préteur et proconsul du royaume de France [97].

« Les peintres Aurelius et Amilius furent aussi gentilshommes romains, et cet Amilius était si respectueux de son art qu'il ne peignait jamais que revêtu de la toge.

« Je ne veux pas passer sous silence une

résolution louable prise au sujet de la peinture par les princes de Rome. Quintus Pedius, neveu de Quintus Pedius, consul et triomphateur, que César laissa parmi ses héritiers à l'empereur Auguste, était muet. C'est pourquoi l'orateur Messala, qui était de sa famille, jugea que ce jeune garçon devait apprendre la peinture. Le divin Auguste approuva cette résolution, et ledit Quintus Pedius mourut au moment où il commençait à faire de grands progrès en cet art.

« Mais j'estime que le crédit de la peinture augmenta beaucoup à Rome lorsque, sous le consulat de Valère Maxime, le patricien Messala plaça à côté de la Curia Hostilia le tableau où était peinte la bataille dans laquelle il avait vaincu en Sicile les Carthaginois et Hyéron, l'an 490 de la fondation de Rome. De même Lucius Scipion plaça au Capitole le tableau où était peinte sa victoire asiatique ; ce qui fut, dit-on, très désagréable à son frère Scipion l'Africain, qui s'en irrita non sans raison, parce que son

fils avait été fait prisonnier à cette bataille.

« C'est une offense du même genre que fit à Scipion Æmilien Lucius Hostilius Mancinus qui, le premier, était entré de force dans Carthage. Il exposa sur la place publique un tableau représentant l'emplacement de cette ville et le combat. Et Scipion, se tenant auprès de la peinture, expliquait de lui-même chaque chose au peuple romain qui la regardait. Cette indulgence fut cause qu'à la première élection on l'éleva au consulat.

« Aux fêtes de Claudius Pulcher, la scène fut très admirée pour sa peinture. On y voyait les tuiles d'un toit si bien imitées au naturel que les corbeaux s'y venaient poser.

« Le premier, à Rome, qui accorda son admiration aux peintures étrangères fut Lucius Mummius, surnommé l'Achéen, parce qu'il avait vaincu cette province. Comme il avait mis en vente aux enchères la part de butin qui lui revenait, le roi Attale lui acheta un *Bacchus*, peint de la main d'Aristide, au prix de six mille sesterces, qui valaient cha-

cun vingt-cinq cruzades. Mummius, étonné d'un aussi haut prix et se demandant si ladite peinture ne renfermait pas quelque vertu qu'il ignorait, annula l'achat d'Attale, qui s'en plaignit, et apporta la peinture à Rome.

« Mais ce fut César qui porta au plus haut point la réputation des tableaux de peinture, lorsqu'il en voua au temple de Vénus Genitrix deux qui représentaient *Ajax* et *Médée*. Et, après lui, Marcus Agrippa, homme adonné à la rusticité plutôt qu'aux délicatesses, lequel n'en fit pas moins un discours magnifique et digne d'un grand citoyen, sur la nécessité de rendre publiques la peinture et la sculpture. Il acheta deux figures peintes par Kysikos au prix de treize mille livres, qui valaient chacune dix cruzades, et fit placer dans la partie chaude des thermes de petites peintures incrustées dans le mur.

« Mais le divin Auguste se signala entre tous en plaçant dans la partie la plus fréquentée du Forum deux tableaux, sur l'un

desquels était peinte *La Guerre*, et sur l'autre *Le Triomphe*. Il plaça dans le temple de César, son père, une peinture de *La Victoire*, et, dans la Curie, deux tableaux. L'un d'eux représentait *Némée*, une palme à la main et assise sur un lion, avec un char attelé de quatre chevaux. Nicias écrit de ce tableau qu'il n'était pas peint avec des couleurs, mais avec de la flamme. On admirait dans l'autre la ressemblance d'un jeune enfant avec son vieux père, au-dessus desquels volait un aigle dévorant un serpent qui se débattait. Philocharès affirma que cette œuvre était de sa main. Et, telle est la puissance de l'art que, par respect pour son nom, le sénat et le peuple romain, après tant de siècles écoulés, regardent le vieux Glaucus et son fils comme moins dignes d'attention que la peinture que Philocharès a faite d'eux.

« L'empereur Tibère lui-même, homme d'un caractère nullement joyeux, plaça de bonnes peintures dans le temple d'Auguste.

« Pline rapporte que Candaule, roi de Lydie et le dernier des Héraclides, lequel fut nommé Myrsilius, acheta un tableau où était peinte la bataille des Magnésiens pour un poids d'or égal à celui de ce tableau. Cela se passait vers l'époque de Romulus et Rémus.

« Zeuxis d'Héraclée, peintre éminent, amassa d'immenses richesses grâce à la peinture, et, pour la glorifier, écrivit dans le temple d'Olympie son nom en caractères d'or. Plus tard, il se mit à donner gratuitement ses œuvres, les jugeant d'une valeur trop grande pour qu'on pût les acheter à un prix convenable. C'est ainsi qu'il donna aux Agrigentins une *Alcmène* qu'il avait peinte, et la figure d'un satyre appelé Pan parmi les habitants de l'Arcadie. Il fit aussi pour le roi Archelaüs une *Pénélope*, en laquelle il semblait avoir peint jusqu'aux mœurs et à la chasteté de cette femme. Il fut tellement satisfait d'un lutteur qu'il avait peint, qu'il écrivit sur ce tableau un vers resté célèbre,

disant « qu'il était plus aisé de l'envier que de l'imiter ».

« Ce même Zeuxis, voulant peindre pour le peuple d'Agrigente la figure de Vénus, demanda, pour faire cette œuvre, qu'on lui montrât toutes nues les jeunes filles de ce pays. On les lui montra, en effet, et il en choisit cinq pour pouvoir reproduire en sa peinture les parties les plus parfaites et les mieux proportionnées que chacune d'elles avait en son corps. C'est de lui qu'était cette fameuse peinture d'un enfant portant sur sa tête une corbeille de raisins, si bien imités au naturel que les oiseaux descendaient vers eux. Mais il s'en plaignait, prétendant avec dédain que, si l'enfant eût été mieux peint que les raisins, les oiseaux, ayant peur de lui, se seraient gardés de becqueter les grappes.

« Parrhasius d'Éphèse fut le premier qui trouva la symétrie et les proportions en peinture. Une figure qu'il peignit plut tellement à Tibère César qu'il l'acheta soixante

sesterces pour l'avoir en son appartement, à ce que rapporte Decius Epulus.

« Pamphilus de Macédoine fut le premier peintre instruit en toutes les sciences, principalement en arithmétique et en géométrie, sans lesquelles nul, disait-il, ne peut prétendre à la maîtrise. Son enseignement ne durait pas moins de dix années, et il ne recevait pas d'élève à moins d'un talent, qui valait six cents cruzades. C'est à son instigation qu'il fut établi, à Sycione d'abord, et plus tard dans la Grèce entière, que tous les jeunes nobles apprendraient à dessiner et que la peinture serait admise au premier rang des arts libéraux. Et elle fut toujours honorée de telle manière que seuls les gentilshommes la pratiquèrent d'abord, et plus tard les citoyens principaux, mais qu'un édit perpétuel interdisait de l'enseigner aux esclaves. De sorte qu'il ne se trouve aucune œuvre de peinture faite de la main d'un esclave.

« Mais Apelle, de l'île de Cos, lequel

vécut en la 112ᵉ olympiade, surpassa tous ceux qui l'avaient précédé et tous ceux qui vinrent après lui. Il inventa à lui seul plus de choses que presque tous les autres peintres réunis, et écrivit sur la peinture des livres qui enseignaient cet art Il n'eut pas moins de grâce que de savoir. En son temps florissaient d'excellents peintres que lui-même mit en crédit par les éloges qu'il leur donna. Ce fut lui qui ne passa jamais un seul jour, quelque occupé qu'il pût être, sans s'exercer au moins à quelque ébauche ; ce qui passa en proverbe.

« Il fut tellement en faveur auprès d'Alexandre le Grand que ce roi ordonna par un édit que nul autre qu'Apelle ne tirât son portrait au naturel. Alexandre venait souvent à son atelier, où il dissertait parfois sur ce qu'il croyait savoir de la peinture. Mais Apelle disait plaisamment à Son Altesse de se taire, parce que les apprentis occupés à broyer les couleurs riaient entre eux de ce qu'il disait. Tant fut grand le crédit que

le peintre Apelle eut auprès d'Alexandre, ce roi si emporté et qui ne souffrait rien de personne! Et Alexandre ne cessait de l'honorer beaucoup, d'après les propres paroles de Pline.

« Une action que je tiens pour très magnanime et dont sans doute aucun de nous n'eût été capable, c'est qu'Alexandre, ayant pour maîtresse une belle fille nommée Campapse, laquelle il aimait tendrement, la montra toute nue à Apelle pour qu'il la peignît. Mais, s'étant aperçu qu'Apelle s'en était épris à son tour, il lui en fit présent. Magnanimité digne d'un noble esprit et plus admirable que toute sa puissance! Par ce seul fait Alexandre ne fut pas moins grand que par n'importe quelle de ses victoires, car non seulement il fit à ce maître que tant il estimait une nouvelle et insigne faveur, mais il lui sacrifia encore sa propre affection et son plaisir. Et celle qu'il aimait n'eut pas égard à quitter pour un peintre un Alexandre, empereur du monde entier.

« Apelle usa de bienveillance envers ses compétiteurs. Ce fut le premier qui mit en estime auprès des habitants de Rhodes Protogènes, lequel, comme il advient souvent, ses concitoyens tenaient pour fâcheux. Mais Apelle lui ayant demandé s'il vendait ses œuvres un grand prix : « Pour peu d'argent », répondit Protogènes. A quoi Apelle répliqua qu'il les lui paierait cinquante talents, laissant entendre aux Rhodiens qu'il les vendrait comme siennes. Ce qui les poussa à considérer Protogènes comme un homme digne d'estime.

« Il n'est pas facile de dire lesquelles furent les plus excellentes parmi les œuvres d'Apelle. Ses portraits étaient si naturels que les bons appréciateurs jugeaient d'après eux du caractère des personnes représentées, du nombre d'années qu'elles pouvaient avoir à vivre et qu'elles avaient déjà vécu. Ses chevaux étaient peints de telle manière qu'ils faisaient hennir les chevaux vivants.

« Le divin Auguste possédait, de sa main,

ce tableau de *Vénus sortant de la mer* et appelée Anadyomène, œuvre tant vantée par les poètes grecs qu'elle fut surpassée, encore que glorifiée, par sa propre réputation. Il ne se trouva personne pour oser peindre la partie inférieure de ce tableau qu'Apelle avait laissé inachevé; circonstance que je considère comme des plus glorieuses pour l'auteur.

« A Éphèse, il peignit dans le temple de Diane, Alexandre, la foudre à la main, et dont le bras semblait saillir hors du tableau. Cette figure lui fut payée vingt talents, qui valaient chacun six cents cruzades, et il reçut cette somme incalculable en monnaie d'or mesurée, et non comptée. Mais, qui lira ces lignes ait présent à l'esprit que toutes ces œuvres et bien d'autres dont je ne dis rien, Apelle les peignait avec seulement quatre couleurs.

« Aristide de Thèbes vécut au temps d'Apelle. Ce fut le premier qui peignit l'âme humaine et exprima tous les sentiments, que les Grecs appellent *éthé*, c'est-à-dire

mœurs. Son coloris était un peu plus dur que celui d'Apelle. Une de ses peintures représentait un enfant qui, au milieu d'une ville saccagée, s'attachait au sein de sa mère, mourante d'une blessure. Et on distingue en cette peinture que la mère, dont le lait est tari, craint en sa sollicitude que son fils ne tette du sang en place de lait. Alexandre le Grand emporta cette peinture à Pella, sa patrie.

« Ce même Aristide peignit la bataille livrée contre les Perses. Il avait mis cent figures d'hommes en ce tableau, et il était convenu avec Mnasos, tyran des Éléates, que celui-ci lui donnerait dix mines pour chaque figure. Une mine équivaut à dix cruzades. Entre maintes autres œuvres, il peignit un malade qui mérita des éloges sans fin. Et il excella tellement en son art que le roi Attale acheta un de ses tableaux au prix de cent talents. Un talent valait six cents cruzades.

« A la même époque vivait Protogènes,

lequel fut très pauvre, à cause surtout de l'extrême perfection qu'il apportait à son art ; aussi ne gagnait-il guère. Il avait coutume de manger des choses très délicates et épicées pour ne pas s'alourdir l'esprit. Son art lui déplaisait ; toutefois il n'y pouvait renoncer. Il travailla beaucoup à peindre un chien qui ne semblât pas peint, mais vivant, et qui haletât et eût l'écume à la gueule. Mais, pour parfaite qu'il fît cette écume, il ne pouvait lui donner l'imperfection et l'irrégularité qu'il souhaitait, si bien qu'il lança de dépit contre son tableau l'éponge qui lui servait à nettoyer ses couleurs, et, ayant atteint le chien à la gueule, il réussit à faire ce qu'il cherchait, au lieu de gâter son travail. Comment, après cela, les modernes pourraient-ils égaler ces hommes pour qui peignait la fortune elle-même ? Pareille chose arriva à un autre peintre qui voulait peindre l'écume d'un cheval.

« Mais, citons l'exemple d'un grand roi au sujet de la peinture.

« Démétrius mit le feu à Rhodes qu'il tenait assiégée, mais non du côté où se trouvait une peinture de Protogènes ; et, pouvant prendre la ville ce jour-là, il y renonça rien que pour ne pas brûler cette peinture. Pendant ce temps, Protogènes était occupé à peindre dans un jardin qu'il possédait hors des murs, tout proche de l'armée du roi. Ni son amour pour sa patrie en guerre, ni son affection pour ses amis sous les armes n'étaient assez puissants pour lui faire abandonner l'œuvre qu'il avait en mains, et il continuait à peindre en toute tranquillité. Les soldats l'ayant amené devant le roi Démétrius, celui-ci lui demanda sous quelle sauvegarde il se trouvait hors des murs de la ville. « C'est que je sais, répondit-il, que Démétrius fait la guerre aux Rhodiens et non pas aux beaux-arts. » Et le roi, heureux de pouvoir conserver ces mains dont il avait déjà conservé et épargné l'œuvre, le plaça sous la protection d'une garde de soldats. Il venait souvent au jardin du

peintre et restait à le regarder travailler pendant que ses troupes combattaient la ville.

« A ce peintre pauvre, le tyran Mnasos donna, pour la peinture de douze dieux, trente mines pour chacun ; et une mine valait dix cruzades. Ce même tyran donna à Theomnestes cent mines pour chaque figure d'un tableau.

« Il y eut un peintre nommé Pireïcus qu'on ne saurait donner en exemple, et dont je ne sais s'il ne se fit pas tort à plaisir, car il s'adonna à d'humbles besognes et acquit beaucoup de gloire en ce genre peu glorieux. Il peignait, dans les boutiques des barbiers, des vases et des plats, et, dans celles des savetiers, des souliers et des bottes, avec tant d'art qu'on était tenté en entrant d'avancer la main pour les décrocher. Il peignait aussi des animaux, des oiseaux, des plantes et autres bagatelles, et, pour cette raison, on le surnomma *Rhyparographos*. Il ne savait pas peindre les figures, mais il se faisait mieux payer pour ces petites choses que la plupart des autres pour de grandes œuvres.

« Pausias de Sycione, fils de Brietès, fut le premier à peindre les compartiments des plafonds, et nul avant lui n'avait décoré les voûtes de cette manière. Il peignait de petites figures, principalement d'enfants, et travaillait si vite que, pour s'en faire gloire, il peignit en une journée une figure d'enfant qui fut appelée *Hemeresios*. Il aima sa concitoyenne Glycère, qui avait inventé l'art de tresser les fleurs en guirlandes, et la peignit assise, faisant une de ces guirlandes qui lui valurent le surnom de *Stéphanopolis*, avec tant de grâce que le romain L. Lucullus acheta à Athènes une copie de ce tableau au prix de deux talents, qui valaient mille deux cents cruzades.

« Cydias fit un seul tableau que l'orateur Hortensius lui paya cent quarante-quatre talents; et un talent romain valait six cents cruzades. Ce tableau était destiné à l'ornement d'un temple, et ce n'était pas la face du Sauveur.

« Nicias d'Athènes peignait les femmes

avec beaucoup de grâce, et traitait avec beaucoup d'art les ombres et les lumières. Il travaillait beaucoup pour faire saillir ses figures hors du tableau. Une d'elles est une *Némée*, que Silanus apporta d'Asie à Rome. Une autre, un *Bacchus* qui était dans le temple de la Concorde. Une autre, un jeune garçon nommé *Hyacinthe*, lequel plut tellement à Auguste César qu'il l'apporta d'Alexandrie à Rome; c'est pourquoi Tibère César dédia plus tard cette peinture dans le temple. Il peignit encore, à Athènes, la *Nécromancie*[98] d'Homère, qu'il ne voulut pas vendre au roi Attale pour soixante talents, et dont il aima mieux faire don à sa patrie.

« Timomachus de Byzance, ayant peint pour César, dont il était contemporain, *Alexandre*, *Télamon*, et la magicienne *Médée*, reçut en paiement quatre-vingts talents attiques. Le talent attique valait, à ce que dit Varron, seize sesterces, et le sesterce vingt-cinq cruzades.

« Mais je ne veux point passer sous silence

le généreux procédé d'une reine et l'audace d'un peintre de l'antiquité.

« Clésidès avait peint un tableau pour la reine Stratonice, et, n'ayant pas reçu d'elle paiement et honneur à sa satisfaction, il peignit pour se venger *La Volonté* embrassée à un pêcheur qu'aimait, disait-on, cette princesse. Puis, ayant suspendu ce tableau dans le port d'Éphèse, il se sauva en une nef. Mais le tableau était peint avec tant d'art, et les deux figures si naturelles, que la reine, au mépris de sa propre réputation, se refusa à briser le tableau, pour ne pas détruire une œuvre d'une valeur si haute. »

*
* *

C'est ainsi que ce gentilhomme romain allait lisant les prix et les louanges de la peinture qu'écrivait C. Pline de Vérone au Livre xxxv de son *Histoire naturelle* qu'il dédia à l'empereur Domitien.

Mais lorsqu'il arriva à l'affront fait à cette reine, je me levai de la chaise où j'étais assis et vins lui retirer le livre des mains, jurant qu'un tel livre ne paraîtrait plus en ce lieu et qu'il n'y serait plus question, tant que j'y serais, d'un écrit qui honore pareillement les peintures antiques, qui excite l'envie des peintres modernes, et qui réduit à néant les chétifs salaires du misérable temps présent par le souvenir du passé.

Ce disant, je remis le livre au page, qui l'emporta.

Valerio de Vicence se leva alors en disant :

« Puisque messer Francisco de Hollanda ne peut souffrir que nous souffrions la gloire et l'honneur accordés dans l'antiquité au très noble et très illustre art de la peinture, auquel il a tant de part, je dis que cela me paraît très bien. Puis donc qu'il en est ainsi, ne parlons plus aujourd'hui de peinture, et allons tous ensemble nous promener le long du Tibre. Il me semble qu'il

fait un peu chaud, et le vent qui souffle sur le fleuve est très frais et agréable. »

Étant tous de son avis, nous nous levâmes et fûmes nous promener à pied le long du noble Tibre, où nous rencontrâmes, chemin faisant, plusieurs Romaines en vêtements de pénitentes [99]. Nous arrivâmes ainsi jusqu'au charmant jardin et à la maison de plaisance d'Agostino Chigi [100], où Raphaël d'Urbin a peint des œuvres non moins magnifiques que celles des anciens. Là, nous pûmes, après avoir devisé des louanges de la peinture, voir par nos propres yeux tout ce qu'elle a d'excellent.

Et il était déjà tard lorsque nous regagnâmes chacun notre logis, sans qu'il nous advînt autre chose ce jour-là.

CONCLUSION

C'est ainsi que, à mon retour d'Italie en ce royaume, j'ai couché par écrit quelques parties d'un Essai sur la peinture antique, lequel j'eus l'ambition d'écrire avant ma mort. Et d'aventure, ne suis-je pas satisfait de n'en avoir pas dit davantage sur la noblesse de cet art, parce qu'il me semble, en vérité, n'avoir écrit que la moindre partie de ce que je pense au sujet de la peinture et de ses mérites.

Puisse-t-elle tout au moins me savoir gré de mon intention! Et puisse mon illustre patrie, la nation portugaise, m'en savoir gré également!

Et que surtout Votre Altesse, très haut et puissant Roi et Seigneur, accueille avec bienveillance ce très petit hommage de mon esprit, hommage que je tiens pour très grand par cela seul que j'ai été le premier en

Espagne et en Portugal [101] à écrire sur la peinture, à l'imitation des anciens qui, nos lectures en font foi, ont célébré beaucoup mieux que je ne saurais le faire, cette science si noble et si digne d'être connue.

Je prie les illustres peintres qui liront ce mien livre de ne pas m'exclure entièrement de leur école et de leur corporation, par égard pour le respect que je porte à la peinture en un pays où elle n'est pas connue et où on la tient pour chose futile.

Quant aux peintres d'un moindre talent, je leur demande grand pardon si je les ai offensés en quelque peinture de ce livre, car telle ne fut jamais mon intention. Tout ce que j'ai écrit me fut dicté, au contraire, par mon zèle, dans le seul but de glorifier leur art et de montrer au peuple et à la noblesse combien d'honneurs et de faveurs on doit lui dispenser, et combien le peu que nous savons de cette science sublime vaut davantage que tout ce que nous pouvons savoir des autres métiers.

Mais, par honneur et respect pour la peinture, je me suis vu forcé d'établir parfois une distinction entre les peintres qui s'élèvent très haut et ceux d'un talent ordinaire ou plus humble, que je ne méprise pas pour cela, mais que j'estime beaucoup, au contraire, comme je l'ai fait toute ma vie. Car, j'en atteste Dieu et les hommes, je n'ai jamais eu pour coutume de mépriser ou de blâmer la mauvaise peinture, pas même celle que tout le monde dédaignait. Et j'ai toujours loué en un peintre ce que je pouvais, et, parfois, sa seule intention.

Plein de déférence pour le jugement et la sagesse de mon père Antonio de Hollanda, je dédie d'après son conseil ce livre à Votre Altesse, très haut et puissant Roi, très clément, très heureux et très auguste.

ΤΕΛΟΣ

Achevé d'écrire
ce jourd'hui, jour de Saint Luc évangéliste,
à Lisbonne.
L'an MDXXXXVIII.

NOTES

1. Jean III, né en 1502, régna en Portugal de 1521 à 1557.

2. Les infants D. Fernando (1507-1534), D. Affonso (1509-1540) et D. Luiz (1506-1555), fils d'Emmanuel I^{er} et frères de Jean III. Francisco de Hollanda avait été au service des deux premiers et devait beaucoup à la protection du troisième.

3. Ce cahier de dessins existe encore à la bibliothèque de L'Escurial. Nous en avons reproduit le frontispice, et le curieux portrait de Michel-Ange. Il contient, en outre, un médaillon du pape Paul III, des monuments de Rome, de Venise, de Naples, des statues, des ruines, des chapiteaux, etc.

4. Alexandre Farnèse (1520-1589), fils de Pier Luigi et petit-fils du pape Paul III, reçut la pourpre en 1534. Quoique Michel-Ange ait dit (*Dialogue III*, p. 104) qu'il « ne savait pas ce que c'était que la peinture », ce prélat, dont le nom revient souvent dans l'histoire de la Renaissance italienne, aima les arts et favorisa les artistes. Il réunissait autour de lui une petite cour de poètes et de lettrés, tels que le Molza, Annibal

Caro, Paul Jove, Claudio Tolomei, tous admirateurs de Vitruve dont ils étudiaient et commentaient les œuvres. C'est à l'initiative de ce groupe que nous devons les œuvres de Vasari. Paul Jove se proposait d'écrire les vies des artistes célèbres, pour faire pendant à ses *Illustrium virorum vitæ*; il demanda à messer Giorgio des notes dont il fut si satisfait qu'il l'engagea à poursuivre et à composer lui-même l'ouvrage (Vasari, *Descrizione delle opere di Giorgio Vasari*, XXVIII).

5. Voir plus loin, n. 82.

6. Voir plus loin, n. 55.

7. Perino del Vaga (1500-1547), peintre florentin.

8. Sébastien del Piombo (1485-1547) peintre vénitien. Il a peint, entre autres portraits, celui de Vittoria Colonna. Voir plus loin, n. 76.

9. Valerio Belli, de Vicence (1468-1546), ciseleur et graveur de médailles. Voir plus loin, n. 85.

10. Jacopo Melighino, ferrarais, fut très protégé par Paul III. Balthasar Peruzzi lui laissa en mourant une partie de ses papiers. Melighino qui, au dire de Vasari, n'avait pas plus de dessin que de jugement, travaillait en même temps qu'Antonio da Sangallo à l'église de Saint-Pierre, et n'était pas moins rétribué que lui. Lorsque Perino del Vaga, Sébastien del Piombo, Michel-Ange et Vasari présentèrent au pape leurs pro-

jets pour la fameuse corniche du Palais Farnèse, Paul III déclara, après les avoir examinés : « Tous ces dessins sont beaux, mais il nous reste à voir celui de notre Melighino. » — « Saint-Père, riposta Sangallo, le Melighino est un architecte pour rire. » — « Nous voulons, répondit le pape, qu'il soit un architecte pour de bon ; ses appointements vous le prouvent. »

11. Lattanzio Tolomei (14...-1548), dont il a été question dans la préface de ce livre, était ambassadeur à Rome de la ville de Sienne. Le Palais Tolomei, dont la construction date de 1205, existe encore en cette ville.

12. D. Pedro de Mascarenhas (voir, p. XI) fut ambassadeur de Portugal à Rome de décembre 1538 à mars 1540. Il mourut vice-roi des Indes, à Goa, le 16 juin 1555.

13. Par le mot *mintiras*, mensonges, Francisco de Hollanda entend des flatteries mensongères, exagérées. Il emploie plusieurs fois cette expression.

14. Il y eut deux cardinaux de ce nom, ou plutôt de ce titre : Lorenzo Pucci, que Condivi appelle *il cardenàle Santiquattro vecchio*, et son neveu Antonio Pucci, dont parle ici Fr. de Hollanda. Le premier eut à s'occuper, comme exécuteur testamentaire de Jules II, du tombeau de ce pape, tombeau qui fut, on le sait, une source d'ennuis et de préoccupations pour Michel-Ange. En 1533, Lorenzo Pucci, alors évêque de Pis-

toie, demandait au grand artiste le plan d'un pont et d'une chapelle pour sa villa d'Igno.

15. *Ora o meu proprio passo e a minha rotta não era outra senão rodear o grave templo do Pantheon...* Fr. de Hollanda joue ici sur les mots *passo*, pas, passage, et *paço*, palais, et sur le mot *rota*, qui signifie à la fois route et rote, tribunal ecclésiastique composé de douze juges dits auditeurs de rote. Cette phrase a donc aussi le sens de : Je ne fréquentais d'autre palais, d'autre tribunal de rote que le temple du Panthéon...

16. Girolamo Ghinucci. Il fut nonce en Espagne et en Angleterre sous le règne d'Henri VIII.

17. Aujourd'hui S. Silvestro al Quirinale, dans la rue du Quirinal.

18. Fra Ambrogio da Siena s'appelait, de son nom de famille, Lancillotto Politi.

19. Son vrai nom était Bernardino dell'Amadore da Castel Durante. Après être resté vingt-six ans au service de Michel-Ange, il mourut à Rome le 3 décembre 1555. Tous les biographes du grand sculpteur ont cité l'émouvante lettre qu'il écrivit quelques mois plus tard à Vasari pour lui annoncer la mort d'Urbino.

20. La torre delle Milizie, que le peuple de Rome appelle encore la tour de Néron.

21. ...*que não se pôde ter M. Lactancio que a não lem-*

brasse. Les différents traducteurs ne sont pas d'accord sur ce passage. Manoel Diniz : « que no se pudo tener Miser Lactançio que no la tornase a acordar ». C'est le sens que j'ai adopté. Roquemont : « que messire Lactance ne put s'empêcher d'en faire la remarque ». M. de Vasconcellos : « dass Messer Lattanzio es nicht unterlasse konnte, demselben noch mehr Nachdruck zu verleihen ».

22. Fr. de Hollanda emploie toujours ces mots, *os valentes pintores, os valentes desenhadores*, les vaillants peintres, les vaillants dessinateurs, pour signifier les peintres, les dessinateurs de valeur ou de talent.

23. « Michel-Ange, dans sa jeunesse, s'adonna non seulement à la sculpture et à la peinture, mais encore à tous les arts qui s'y rattachent; et cela avec tant d'application qu'il resta un certain temps étranger, ou peu s'en faut, au commerce des hommes et qu'il n'en fréquentait que très peu. De là vient que les uns le tinrent pour orgueilleux, d'autres pour bizarre et fantasque. Or, il n'avait ni l'un ni l'autre de ces défauts, mais l'amour de la perfection et la pratique continuelle des beaux-arts le faisaient vivre solitaire. L'art lui suffisait et faisait tellement ses délices que, loin de lui donner contentement, la société des hommes lui déplaisait, comme le détournant de ses méditations. Et, comme disait le grand Scipion, il n'était jamais moins seul que quand il était seul. » Condivi.

« Que nul ne s'étonne si Michel-Ange faisait ses

délices de la solitude, étant amoureux de son art, qui réclame tout entier l'homme et sa pensée. Quiconque, en effet, veut s'appliquer à l'étude de l'art n'est jamais seul et sans pensée, et doit nécessairement fuir la société. Et ceux qui attribuent sa conduite à une humeur étrange ou fantasque sont dans leur tort. Car qui veut faire de belles œuvres doit éloigner de soi tous soucis et toutes importunités. Le talent a besoin de réflexion, de solitude, d'indépendance, et non de vagabondage d'esprit. » Vasari.

24 *a alguns fidalgos desmusicos da verdadeira harmonia.* On retrouve cette expression p. 47, 104 et 107.

25. M. de Vasconcellos suppose que les peintres ainsi désignés doivent être Alonso Berruguete, qui fut élève de Michel-Ange, et Pedro Machuca.

26. Fr. de Hollanda a laissé une liste des artistes « qui ont mérité d'être appelés aigles ». Elle comprend une cinquantaine de noms. Entre autres, parmi les peintres, Michel-Ange, Léonard de Vinci, Raphaël, Titien, Perino del Vaga, Polydore de Caravage, Sébastien del Piombo, Jules Romain, le Parmesan, Giotto, Mantegna, Pordenone, Berruguete, Machuca, Jean d'Udine, Quentin Metsys; parmi les enlumineurs, Antonio de Hollanda et Giulio Clovio; parmi les sculpteurs, Michel-Ange, Baccio Bandinelli, le Mosca, Donatello, Nino di Andrea Pisano, Jean de Nola, Torrigiano; parmi les architectes, Bramante,

Balthasar Peruzzi, Antonio da Sangallo, Jacopo Melighino et Francisco de Hollanda, « le dernier des architectes » ; parmi les graveurs d'estampes, Albert Dürer, Marc-Antoine, Mantegna et Lucas de Leyde ; parmi les graveurs de médailles, Valerio de Vicence, Benvenuto Cellini, Caradosso, Moderno.

27. « Nous n'avons pas des esprits tellement obtus, et le soleil n'attelle pas ses coursiers si loin de la ville des Lysiens. » *Énéide*, I, 567-8. Fr. de Hollanda a substitué le mot *Lysia* à *Tyria* qui se trouve dans Virgile.

28. « *Fazem bem* » dixe M. Angelo. Roquemont traduit : « Votre roi et vos princes font bien ». C'est n'avoir pas compris combien cette boutade est dans le caractère et les habitudes de Michel-Ange. Lorsqu'on lui montra la salle de la Chancellerie, où Vasari avait peint des faits de la vie de Paul III, on lui dit que cet immense travail avait été exécuté en cent jours seulement. « *E' si conosce* » (Ça se voit), répondit-il sur le même ton.

29. S. Silvestro in Capite, église construite par le pape Paul Ier (757-767) pour y conserver la relique de saint Jean dont parle Fr. de Hollanda.

30. Il est probable que Michel-Ange fait allusion aux fresques de Lorenzetti. Il y a aussi, dans le palais communal de Sienne, de remarquables peintures de Simone Martini, de Taddeo di Bartolo, de Guido da

Siena, de Sano di Pietro, de Vecchietta, du Sodoma, etc.

> Aujourd'hui palais Riccardi.

32. Giovanni da Udine (1487-1564), peintre vénitien. Les excavations faites à Rome, auprès de S. Pietro in Vincoli, mirent au jour des peintures décoratives romaines admirablement conservées. Jean d'Udine alla les voir et fut si frappé de leur grâce et de leur fraîcheur qu'il s'en inspira pour créer, ou plutôt pour rénover le genre grotesque. Vasari et beaucoup d'autres à sa suite ont trop oublié, en faisant gloire de cette invention à Jean d'Udine, les grotesques si remarquables que Luca Signorelli avait peints antérieurement au-dessous de ses propres fresques dans la cathédrale d'Orvieto.

Il est surprenant que Michel-Ange ne cite pas, en parlant de Florence, d'autres peintures murales. Par exemple, celles de son maître Ghirlandajo à Sta Maria Novella; ou celles de Masaccio, à Sta Maria del Carmine, d'après lesquelles il avait longtemps dessiné.

33. Le duc d'Urbin dont il s'agit était Francesco Maria Ier della Rovere, qui succéda en 1508 à son oncle maternel Guidubaldo, et mourut en 1538. Il aima les lettres et les arts. La *Calandra* du cardinal Bibbiena fut représentée à sa cour en 1513. On admire encore, aux Uffizi de Florence, son portrait et celui de sa femme, Éléonore de Gonzague, peints en 1537 par

Titien. Michel-Ange, Giulio Clovio et d'autres peintres, dont il sera question dans la note suivante, travaillèrent pour lui. Néanmoins, la cour d'Urbin n'avait plus sous ce prince l'éclat qui la rendit justement célèbre sous les ducs de Montefeltro, ses prédécesseurs.

Federico de Montefeltro († 1482) nous apparait comme une des figures les plus intéressantes de la Renaissance italienne. Tour à tour hardi condottiere et mécène éclairé, il avait fait de la petite ville d'Urbino, avant même que Bramante et Raphaël y fussent nés, un des foyers de la civilisation au Quattrocento. Dans son château, construit par l'architecte illyrien Luciano da Laurana, il fit venir des provinces circonvoisines et même de pays étrangers, une élite d'artistes, parmi lesquels on peut citer : Paolo Uccello, Piero della Francesca, Melozzo da Forli, et le flamand Juste de Gand, dont la *Communion des Apôtres*, le seul tableau authentique de ce maître, se conserve encore à Urbino; le sculpteur Desiderio da Settignano; les graveurs en médailles Pisanello et Sperandio, sans compter les mosaïstes, ornemanistes et décorateurs qui embellirent à profusion ce palais.

Guidubaldo de Montefeltro, fils de Federico, lui succéda. Dépossédé de son duché par César Borgia en 1502, il put s'y rétablir, mais le légua en 1508 à son neveu Francesco Maria della Rovere. Avec l'aide de sa femme Élisabeth de Gonzague, il sut, malgré une vie agitée et une santé chancelante, faire de la cour d'Urbino un modèle de luxe, de raffinement, de culture

intellectuelle et artistique, dont Balthasar Castiglione nous a laissé le tableau dans son livre du *Cortegiano*. On y voyait des lettrés et des poètes tels que Castiglione lui-même, Bibbiena et le Bembo ; des peintres comme Giovanni Santi, père de Raphaël, Luca Signorelli, Girolamo Genga, Timoteo Viti, élève de Francia.

Avec la famille della Rovere commence la décadence d'Urbino qui alla toujours se précipitant, encore que Titien ait peint pour Guidubaldo II plusieurs tableaux, parmi lesquels la célèbre Vénus couchée des Uffizi, dite *Vénus au petit chien*.

34. La Villa impériale de Pesaro fut bâtie par Alexandre Sforza sur l'emplacement d'une maison de plaisance des Malatesta. L'empereur Frédéric III, revenant de se faire couronner à Rome, en posa la première pierre en 1469. Les travaux étaient terminés en 1472. Francesco Maria della Rovere chargea Girolamo Genga de faire certaines réparations au palais d'Alexandre Sforza, et d'y ajouter une aile. « Le duc, dit Vasari dans la *Vie de Girolamo et Bartolomeo Genga*, voyant qu'il avait sous la main un homme d'un esprit aussi rare, résolut de faire bâtir au dit lieu, appelé l'Impériale et attenant au palais vieux, un autre palais nouveau. C'est celui qu'on voit aujourd'hui. Ce très bel édifice est tellement plein de chambres, de colonnades, de cours, de galeries, de fontaines et de jardins délicieux qu'aucun prince ne passe en ces parages qu'il ne l'aille voir. » En réalité, comme le dit très explicitement Michel-Ange, la construction de ce nouveau

palais est due à l'initiative de la duchesse Éléonore de Gonzague. Elle le fit élever pour le retour de son mari, qui était à la tête de l'armée que le pape Jules II, oncle de Francesco Maria, envoyait contre les Vénitiens. L'inscription qu'on lit encore sur la façade et dans la cour principale de l'édifice ne laisse aucun doute à cet égard ; je la donne ici d'après M. Giulio Vaccaj, dans sa monographie de *Pesaro* : FR. MARIÆ DUCI METAURENSIUM A BELLIS REDEUNTI LEONORA UXOR ANIMI EJUS CAUSA VILLAM ÆDIFICAVIT PRO SOLE PRO PULVERE PRO VIGILIIS PRO LABORIBUS UT MILITARE NEGOTIUM REQUIETE INTERPOSITA CLARIOREM FRUCTUSQUE UBERIORES PARIAT. Les peintures, qui pour la plupart retracent des faits de la vie de Francesco Maria, sont de la main de Raffaello dal Cole, de Menzochi da Forli, de Camillo Mantovano, des frères Dosso et Battista Dossi, de Girolamo Genga, de Perino del Vaga et d'Angelo Bronzino.

35. *Le Triomphe de César*, que Mantegna peignit pour Ludovic de Gonzague, appartient depuis longtemps à la galerie de Hampton-Court ; mais il subsiste de lui, au palais de Mantoue, la salle peinte à fresque connue sous le nom de Camera degli Sposi.

36. Le palais du Té, construit de 1525 à 1535, par Jules Romain, sur l'emplacement d'un ancien haras des ducs de Mantoue et décoré par lui de peintures allégoriques et mythologiques. Les autres artistes qui ont collaboré à la décoration de ce palais sont Francesco Penni, le Primatice et Rinaldo Mantovano.

37. Plusieurs salles de ce château ont été décorées de fresques par Dosso Dossi et ses élèves.

38. J'ignore quel est ce maître Luigi, prénom très rare chez les maîtres italiens de la Renaissance. Il y a bien, à Padoue, la Loggia del Consiglio, mais elle est l'œuvre de l'architecte ferrarais Biagio Rossetti, et on ne dit pas qu'elle ait été décorée de peintures. Quant aux fortifications de Legnago, sur l'Adige, au sud-est de Vérone, elles furent élevées par Michele Sanmicheli lequel, dit Vasari, fit également pour cette forteresse deux fort belles portes. On trouve bien à Legnago, travaillant avec son oncle Sanmicheli, l'architecte Luigi Brugnuoli; mais ce n'est certainement pas notre maître Luigi, dont le nom a sans doute été altéré. On se demande, en effet, pourquoi Michel-Ange se mettrait tout à coup à parler d'œuvres architecturales au milieu des peintures décoratives qu'il se propose de passer en revue.

39. Ce sont les célèbres fresques du Fondaco de' Tedeschi (1508), dont il ne reste plus que des vestiges.

40. A Orvieto, Michel-Ange fait évidemment allusion aux grandes fresques de la Cappella Nuova, dans la cathédrale, peintes de 1499 à 1505 par Luca Signorelli, et on regrette qu'il ne parle qu'incidemment de ces compositions admirables, sans même prononcer le nom de l'auteur.

Je ne sais quelle ville il faut entendre par Esi. Serait-ce Jesi? Roquemont a lu : Assisi.

L'artiste qui exécuta le plus de travaux à Ascoli fut Cola della Matrice, architecte contemporain de Michel-Ange, et qui l'imita quelquefois.

A Côme, il s'agit sans doute de *L'Adoration des Bergers* et de *L'Adoration des Mages*, de Bernardino Luini.

41. La voûte de la Sixtine, commencée le 10 mai 1508, fut terminée vers les derniers jours de l'année 1512. C'est en 1534 que Michel-Ange commença les études pour le *Jugement dernier*, lequel ne fut terminé qu'à la fin de 1541. Les fresques de la Chapelle Pauline datent de 1549-1550.

42. Les trois chambres ou *stanze*, et les loges dites de Raphaël.

43. Aujourd'hui Villa Farnésine, bâtie vers 1510 par Balthasar Peruzzi pour le banquier Agostino Chigi, que Fr. de Hollanda appelle Augustin Guis.

44. *La Madone* dite *de Foligno*, peinte par Raphaël pour le compte de Sigismondo Conti, camérier secret du pape Jules II. Ce tableau fait actuellement partie de la galerie de peinture du Vatican.

45. *Les Sybilles*, peintes en 1514 pour le compte d'A. Chigi.

46. *La Flagellation*, peinte, dit-on, d'après un dessin de Michel-Ange.

47. Baldassare Peruzzi (1481-1536), peintre et architecte.

48. Ce n'est pas sans raison que Vittoria Colonna ne fait qu'un seul artiste de ces deux peintres et qu'elle cite leurs noms tout de suite après celui de Balthasar Peruzzi. Voici ce que dit Vasari dans la biographie de *Pulidoro da Caravaggio e Maturino fiorentino* : « ... Cette affection de Maturino pour Pulidoro et de Pulidoro pour Maturino devint tellement grande qu'ils résolurent, en vrais frères et compagnons, de vivre et de mourir ensemble. Et, ayant mis en commun leurs volontés, leur argent et leurs œuvres, ils commencèrent à travailler conjointement. Balthasar de Sienne avait peint en clair-obscur quelques façades de maisons ; il leur vint à l'esprit d'imiter cette manière. La première qu'ils peignirent était en face de l'église de Saint-Sylvestre de Montecavallo, et ils en peignirent une infinité dès le début. » Ils décorèrent aussi des façades de *graffiti*.

49. Cette villa s'est d'abord appelée Vigna Giulia, du nom de son premier possesseur, le pape Clément VII (Jules de Médicis). Elle prit plus tard et porte encore le nom de Villa Madame, parce qu'elle appartint à Madame Marguerite de Parme, fille naturelle de Charles-Quint, dont il est question dans le *Dialogue III*, p. 85, à propos de son mariage avec Octave Farnèse.

50. Cette peinture se trouvait encore deux siècles plus tard dans la même église des Célestins, à Avignon. Le président de Brosses, dans sa deuxième lettre sur l'Italie, datée de cette ville le 7 juin 1739, en donne

une description entièrement conforme à celle de Fr. de Hollanda. La peinture de la belle Anne aurait pu faire pendant à celle du *Roi mort*, œuvre attribuée également au roi René, et qui était placée au-dessus de son tombeau. On y voyait, assis sur son trône et couvert du manteau d'hermine, un roi dont les chairs à demi décomposées laissaient voir par places le squelette.

51. Ce tableau de Sébastien del Piombo, représentant *La Résurrection de Lazare*, est à présent à la National Gallery de Londres. Il avait été donné à l'évêché de Narbonne par le cardinal Jules de Médicis.

52. Les statues colossales des Dioscures, qui se dressent encore en face du palais du Quirinal, portent sur leurs socles les inscriptions apocryphes Opus Fidiæ, Opus Praxitelis. Ces statues proviennent des thermes de Constantin.

53. « Donatello excellait en son art et Michel-Ange lui donnait les plus grands éloges, à la réserve qu'il n'avait pas la patience de parfaire ses œuvres, lesquelles, paraissant de loin admirables, perdaient de leur valeur, vues de près. » Condivi.

54. *Pomponii Gaurici neapolitani De Sculptura*, Florence, 1504, in-8. Cet opuscule des plus rares a été réimprimé à Leipzig, par Brockhaus, en 1886.

55. Baccio Bandinelli (1493-1560) s'appelait de son

vrai nom Bartolomeo de'Brandini (dont Fr. de Hollanda a fait Blandini). Jusqu'en 1530 il signait Baccio de'Brandini. Mais vers cette époque, ayant eu l'ambition de s'anoblir, il chercha à prouver sa parenté avec une aristocratique famille de Sienne, les Bandinelli, et prit ce nom d'emprunt. Vasari, dans la *Vie* de cet artiste, raconte tous les efforts qu'il fit, toutes les ruses qu'il employa pour devenir un bon peintre, sans pouvoir y parvenir.

56. Ce fut, en Espagne, comme dans la plupart des pays, une vraie passion que celle de la découpure. Plusieurs adeptes de cet art, ou plutôt de cette « dextérité inutile », sont restés célèbres, grâce à l'habileté de leurs ciseaux. On peut citer, à Séville, certain Maître Guillen qui reproduisait, au xvie siècle, les modèles les plus compliqués ; et, au xviiie, Pedro de Lazo, qui découpa dans des feuilles de papier trente-deux scènes de *Don Quichotte*, d'un dessin défectueux, mais très intéressantes par l'expression des figures. Dès le milieu du xiiie siècle, les enlumineurs espagnols se servaient de patrons pour colorier au pochoir les initiales et les vignettes des manuscrits. On appliqua le même procédé aux ouvrages de ferronnerie. Le motif, découpé en papier, était collé « avec de la salive » sur la plaque de fer à décorer, qu'on exposait à un feu très vif. Le papier, en se consumant, laissait à la surface du fer une trace qui tenait lieu de dessin au ciseleur. On peut lire sur ce procédé un curieux article de M. Manuel Rico Sinobas dans la Revue *Historia y Arte*, 1896, p. 205.

57. Lattanzio Tolomei parle ici d'après Pomponius Gauricus.

58. *Et jam summa procul villarum culmina fumant.*
Égl., I, 82.
Déjà au loin, du faîte des chaumières s'élève de la fumée.

59. *Cingitur ipse furens certatim in prælia Turnus...*
Tempora nudus adhuc, laterique accinxerat ensem.
Én., XI, 486-9.
Turnus, furieux, s'arme à la hâte pour le combat... La tête encore nue, il ceint à son flanc son épée.

60. *Até os poetas satyricos pintam a pintura do laborinto.*

61. *Præsentemque viris intentant omnia mortem.*
Én., I, 91.
Et tout présage aux matelots une mort imminente.

62. *Extemplo Æneæ solvuntur frigore membra :*
Ingemit, et duplices tendens ad sidera palmas...
Én., I, 92-3.
Les membres d'Énée sont glacés par le froid ; il gémit, et levant ses deux mains vers le ciel...

63. *Tres Notus abreptas in saxa latentia torquet...*
Emissamque hiemem sensit Neptunus, et imis...
Én., I, 108 et 125.
Le Notus emporte trois vaisseaux et les jette sur des écueils cachés... Neptune sent que la tempête est déchaînée, et dans les profondeurs...

64. Le *Décret* ou *Concordantia discordantium canonum*, célèbre recueil des décrétales réunies au XIIe siècle par Gratien, moine bénédictin de Bologne.

65. Le livre connu sous le nom de *Tableau de Cébès* est le seul ouvrage de ce philosophe qui soit parvenu jusqu'à nous. Cébès naquit à Thèbes vers 440 avant J.-C. ; il fut disciple de Socrate.

66. Ta bouche, Drancès, est toujours féconde en paroles. *Én.*, XI, 378.

67. On te l'a dit, et le bruit en a couru. Mais nos œuvres, Lycidas, sont effarouchées par le bruit des armes de même que les colombes de Chaonie par l'aigle qu'elles voient fondre sur elles. *Ég.*, IX, 11-13. — Dans le premier vers, Fr. de Hollanda a substitué le mot *opera*, œuvres, à celui de *carmina*, vers, qui est dans Virgile.

68. Ce mariage avait été décidé à Nice, lorsque Paul III et Charles Quint s'y rencontrèrent pour signer la trêve de 1538. Marguerite de Parme, fille naturelle et non adoptive de l'empereur, était née, comme Octave Farnèse, en 1522. Son premier mari fut assassiné en 1537 par Lorenzo de Médicis, le Lorenzaccio de Musset.

69. Julião Cesarino. C'est probablement Giuliano Ceserino dont parle Vasari dans la *Vie de Michel-Ange*. C'est d'après une cornaline antique appartenant à ce

seigneur que Michel-Ange avait conçu le type de son *Brutus*, aujourd'hui au Bargello de Florence.

70. M. de Vasconcellos croit que ce personnage n'est autre que « Diego Zapata de Mendoza, fils de Francisco Zapata de Cisneros, premier comte de Barajas, président du Conseil de Castille, mort disgrâcié en octobre 1591 ». Morel-Fatio, *Diario de Camillo Borghese*, dans *L'Espagne au XVIe et au XVIIe siècle*, Heilbronn, 1878, in-8, p. 174, n. 7.

71. C'est par un décret en date du 6 avril 1529 que Michel-Ange fut nommé Commissaire général des fortifications de Florence. « Dès son arrivée à Florence, la première chose que fit Michel-Ange, ce fut de fortifier le campanile de S. Miniato, lequel avait été tout lézardé par les continuelles décharges de l'artillerie ennemie, et menaçait de s'écrouler à la longue, au grand danger de ceux qui étaient dedans. Il procéda de la sorte. Ayant pris un grand nombre de matelas bien bourrés de laine, il les fit descendre la nuit, au moyen de solides cordes, du sommet au pied de la tour, et en recouvrit les parties les plus exposées. Comme les corniches faisaient saillie au dehors, les matelas se trouvaient éloignés des murs de plus de six palmes, de manière que les boulets, soit qu'ils fussent tirés de loin, ou amortis par les matelas, faisaient peu ou pas de mal, et n'endommageaient même pas les matelas, qui cédaient sous les coups. C'est ainsi qu'il préserva cette tour tout le temps de la guerre, laquelle dura une année. » Condivi.

72. La désastreuse expédition de Charles-Quint en Provence eut lieu en 1536. C'est alors que le poëte espagnol Garcilaso de la Vega fut tué à l'assaut du château des Arcs, près de Fréjus.

73. Allusion, qui se répète p. 151, à la rivalité bien connue des deux grandes familles romaines, les Colonna et les Orsini.

74. Michel-Ange avait dessiné pour le cardinal de Cesis une *Annonciation* qui fut peinte par Marcello Mantovano.

75. Il lui fut alloué, par un bref de Paul III, six ducats de gages mensuels.

76. En 1531 mourut Mariano Fetti, chancelier titulaire de l'*Ufficio del piombo*. Deux peintres se présentèrent pour lui succéder : Sébastien de Venise et Jean d'Udine. Le pape Clément VII fit choix du premier, sous condition qu'il servirait à son compétiteur une rente annuelle de 300 écus. C'est à cette occasion que Sébastien prit l'habit religieux et fut appelé Fra Sebastian del Piombo. Cette dignité nouvelle eut une grande influence sur son talent et sur sa manière de vivre ; il devint paresseux et n'eut d'autre souci que de se donner du bon temps.

Les deux œuvres peintes à Rome par Sébastien sont probablement les sujets mythologiques qui décorent les lunettes de la loggia, à la Farnésine, et les peintures de San Pietro in Montorio. Michel-Ange en

parle avec un dédain fait pour étonner. Mais il ne faut pas oublier que, après avoir été longtemps l'ami de Sébastien del Piombo, il était en 1538 brouillé avec lui, pour des raisons que je rappellerai. Sébastien se piquait d'avoir découvert un procédé pour peindre à l'huile sur les murs, et qu'il jugeait propre à remplacer la fresque ; c'est celui qu'il employa à S. Pietro-in-Montorio, dont les peintures ont tant noirci. Lorsque Michel-Ange fut sur le point d'entreprendre, à la Sixtine, sa grande composition du *Jugement Dernier*, Sébastien persuada au pape qu'il y aurait tout avantage à se servir de son procédé, si bien que la « façade » fut préparée suivant ses instructions. Michel-Ange, furieux, refusa pendant plusieurs mois de se mettre à l'œuvre. Cédant enfin aux instances du pape, il entra dans la chapelle, fit gratter l'enduit du mur et commença son immortelle fresque, non sans avoir déclaré que la peinture à l'huile était un art de femmelette, bon pour des fainéants comme Sébastien, auquel il garda rancune jusqu'à sa mort.

77. *Et c'est parce qu'elle varie que la nature est belle.* — Ce vers italien était passé en proverbe et on le trouve souvent cité comme tel par les anciens auteurs espagnols.

78. *Peintres et poètes eurent toujours le droit de tout oser. Nous le savons, et c'est une licence que nous demandons et que nous accordons tour à tour.* *Ep. aux Pisons,* 9-11.

79. Catherine, fille de Philippe le Beau et de Jeanne la Folle, avait épousé Jean III en 1525.

80. Un voyageur espagnol du xve siècle a laissé de curieux détails sur la Sainte-Face de Saint-Jean-de-Latran : « Il y a, en cette église, une chapelle séparée, où se trouve l'image de Notre-Seigneur, peint jusqu'à la ceinture sur une dalle de pierre. On dit qu'après sa mort Notre-Dame pria saint Luc, lequel était grand peintre de sa main, de peindre la figure de son fils ; et saint Luc, ayant tout disposé pour la peindre, trouva qu'elle était déjà peinte. C'est chose de très grande dévotion et œuvre digne de Celui qui a pouvoir de tout faire. On y voit parfaitement la figure de Notre-Seigneur, et son âge, et sa couleur, et tout comme il était, et un signe sur sa joue gauche. Il n'est, à Rome, de relique plus vénérée. Quatre hommes des mieux réputés, qu'on remplace d'heure en heure, la gardent continuellement avec leurs masses de fer. Et le jour de Sainte-Marie d'Août, on sort ladite relique en procession, avec maints jeux et une foule d'hommes d'armes, et on l'apporte à Sainte-Marie Majeure, où elle reste ce jour-là et la nuit suivante ; et, le lendemain, on la remporte en sa place. Et, tout le temps qu'elle reste en ladite église, on gagne indulgence plénière. En la chapelle où est cette relique n'entrent point femmes ; parce que, dit-on, une femme y dit telles choses qu'elle en creva. » *Andanças y viajes de Pedro Tafur.*

81. « Michel-Ange avait coutume de dire : « Les

seules figures bien peintes sont celles où l'effort n'est pas apparent (*delle quali era cavata la fatica*), c'est-à-dire exécutées avec tant d'art qu'elles semblent choses naturelles et non artificielles. » *Ragionamento del Gello sopra le difficoltà di mettere in regola la lingua che si parla in Firenze,* cité dans les *Observations de M. Pierre Mariette sur la vie de Michel-Ange écrite par le Condivi.*

82. Giulio Clovio (1498-1578), de son vrai nom Glovicic, naquit à Grisâne, district de Vinodol, entre Bakarac et Bribir, en Illyrie. Sa famille était originaire de Macédoine, et lui-même signait ses peintures *Iulius macedo*. Il vint en Italie en 1516, et entra au service du cardinal Grimani. Ayant perfectionné pendant trois ans ses études de dessin, il apprit à peindre sous la direction de Jules Romain. La première œuvre qu'il coloria fut une image de *Notre-Dame* d'après Albert Dürer.

Il s'était déjà acquis à Rome une réputation naissante lorsqu'il passe en Hongrie et travaille pour le roi Louis II; mais, après la mort de ce dernier à la bataille de Mohacz (1526), Giulio regagne Rome, où il arriva pour assister au pillage de la ville par les troupes du Connétable de Bourbon. Il tombe aux mains des Espagnols qui le maltraitent, et fait vœu, s'il en réchappe, de prendre l'habit monacal. C'est ce qu'il fait à Mantoue. Obligé par les besoins de son ordre à voyager de couvent en couvent, il se casse une jambe. On le conduit au monastère de Candiana, non loin de Padoue; mais il tarde à se rétablir. C'est alors

que le cardinal Grimani, n'ayant cessé de s'intéresser à lui, obtient du pape la permission de le recueillir et de le faire soigner. Il dépouille le froc et vit plusieurs années auprès de son protecteur; c'est sans doute à ce moment que Francisco de Hollanda le connut à Rome.

Cependant, vers 1543, Clovio passe au service du cardinal Farnèse et peint pour lui un magnifique bréviaire dont Vasari donne une description détaillée. « Giulio, dit-il, a surpassé en cette œuvre les anciens et les modernes, et il a été de notre temps un petit et nouveau Michel-Ange. » En 1551, Jules de Macédoine suit le cardinal à Florence et travaille pour Cosme de Médicis. On le retrouve à Parme, à Plaisance, à Correggio, aux eaux de Lucques, qui lui sont contraires, puis à Venise, où il va consulter un médecin. Il rentre enfin à Rome, où il passa le reste de sa vie.

C'est à Venise que Clovio fit rencontre de Domenico Theotocopuli. Le Greco était originaire de l'île de Candie, et Jules de Macédoine avait un neveu, Guido Clovio, capitaine au service de la République de Venise. On suppose que ce neveu mit les deux artistes en rapport. Toujours est-il que le Greco, en arrivant à Rome, fut accueilli par Giulio qui le recommanda au cardinal Farnèse, qui était alors à Viterbe, par la lettre suivante :

« *16 novembre 1570.*
« *J'ai rencontré à Rome un jeune candiote élève de Ti-*
« *tien, qui, à mon jugement, semble avoir de rares aptitudes*

« *pour la peinture. Il a peint, entre autres choses, un por-*
« *trait de lui-même qui fait l'étonnement des peintres de*
« *Rome. Je voudrais lui obtenir pour quelque temps à*
« *l'ombre de Votre Seigneurie Illustrissime et Révérendis-*
« *sime, non pas l'entretien, mais seulement une chambre*
« *au palais Farnèse, en attendant qu'il trouve à se mieux*
« *pourvoir. C'est pourquoi je prie et supplie Votre Seigneu-*
« *rie Illustrissime de daigner écrire au comte Lodovico, son*
« *majordome, de lui donner en ledit palais quelque chambre*
« *haute. Votre Seigneurie, dont je baise respectueusement*
« *les mains, fera là une bonne action digne d'Elle, et dont*
« *je Lui serai obligé.* »

Un portrait de Giulio Clovio peint par le Greco, et aujourd'hui au musée de Naples, atteste l'amitié des deux artistes.

83. Ces mots feraient supposer que le Dialogue IV a eu lieu en 1539, un an après les trois premiers, auxquels Fr. de Hollanda l'aurait rattaché par artifice littéraire.

84. On se demande, en effet, comme Giulio Clovio, déjà connu à Rome, n'avait jamais eu l'occasion d'approcher Michel-Ange qu'il admirait et dont il cherchait à imiter le style.

85. Valerio Belli, de Vicence (1468-1546), graveur de médailles, d'intailles et de camées, travailla avec une facilité et une fécondité extraordinaires ; aussi ne faut-il pas s'étonner des cinquante médailles qu'il tire

de sa poche pour les montrer à Fr. de Hollanda. Il était très habile graveur, mais dessinateur médiocre ; c'est pourquoi il exécutait la plupart de ses œuvres d'après les dessins d'autrui ou d'après les antiques, qu'il contrefaisait à merveille. Sa maison de Vicence était pleine de collections d'objets d'art.

86. Vasari parle de ce « *Ganymède* emporté au ciel par Jupiter sous la figure d'un aigle ». Le dessin de Michel-Ange appartenait à Tommaso de' Cavalieri. L'enluminure de Clovio fut achetée par Cosme de Médicis.

87. Ce procédé, comme je l'ai dit dans la préface, semble venir des gravures en criblé. Les explications de Fr. de Hollanda sont évidemment confuses et embarrassées. Que son invention ait coïncidé avec celle de Giulio Clovio, passe encore. Mais on s'explique mal comment il « trouva de *lui-même* cette manière », si déjà son père « *avait commencé* à la trouver ». Je crains qu'il n'y ait en ce récit une bonne part de fanfaronnade.

88. Francisco de Hollanda a mis précédemment les mêmes phrases dans la bouche de Michel-Ange. Voir *Dialogue III*, p. 102.

89. Voir note 73.

90. Cet épisode est long et lourdement raconté. Malgré ses circonlocutions plus ou moins adroites, on

a le sentiment que Fr. de Hollanda a voulu faire le généreux en tirant de sa bougette le moins de cruzades possible. Cette remarque a déjà été faite par Raczynski, et semble parfaitement justifiée, quoi que prétende M. de Vasconcellos.

91. Saint-Paul-hors-les-Murs.

92. Aujourd'hui Santarem.

93. Fréjus.

94. Antibes.

95. Le nom latin de Monaco était *Portus Herculis Monœci*.

96. Brindisi.

97. ... *foi pretor e proconsul do reino de França*.

98. Ulysse évoquant l'ombre de Tirésias, au chant XI de l'*Odyssée*.

99. *Amortalhadas*, enlinceullées. Autrefois, en Portugal, on donnait ce nom à des femmes qui, les cheveux épars, les pieds nus, un cierge à la main, et vêtues d'une longue robe, accomplissaient par vœu un pèlerinage. Peut-être s'agit-il moins ici de vraies pénitentes que de dames romaines dans un costume alors à la mode.

100. Villa Farnesina.

101. C'est exact pour le Portugal. Mais, en Espagne, Diego de Sagredo avait publié à Tolède, dès 1526, le livre intitulé *Medidas del Romano*. Peut-être même circulait-il dans la péninsule, avant 1548, des copies manuscrites des *Comentarios de la pintura que escribió D. Felipe de Guevara, gentilhombre de boca del Señor Emperador Carlos Quinto*, quoiqu'ils n'aient été imprimés sous ce titre qu'en 1788, par les soins de D. Antonio Ponz, l'auteur bien connu du *Viage de España*.

TABLE

DES NOMS DE PERSONNES ET DE LIEUX

A

Achéron, 71.
Adige, 208.
Adriatique, xiv.
Affonso (l'infant Dom), v, vii, xii, xvi, 197.
Afrique, xxiii.
Agatharque, 68.
Agrigente, 178.
Agrigentins, 177.
Agrippa (Marcus), 41, 159, 175.
Ajax, 175.
Alcazar-Kébir, xxiii.
Alcimédon, 70.
Alcmène, 177.
Alexandre le Grand, 41, 43, 95, 118, 180, 181, 183, 184, 189.
Alexandre le Grec. V. Alexandre le Grand.
Alexandre le Romain. V. Sévère (Alexandre).
Alexandrie, 189.
Allemagne, xi.
Allemands, 36, 52.
Alpes, xiii, 165.
Ambrogio da Siena (Fra). V. Politi (Lancillotto).
Ambrosio (Frère). V. Politi (Lancillotto).
Amilius, 172.
Andrea. V. Mantegna (Andrea).
Angleterre, 200.
Anne (La belle), 58, 211.
Antibes, 223.
Antipolis, 165.
Antonin. V. Caracalla (Antoninus).
Apelle, xix, 24, 95, 118, 129, 132, 148, 179, 180, 181, 182, 183, 184.
Apollon, 55.
Appienne (Voie), 166.
Aracœli (église d'). V. Sta Maria in Aracœli.
Aragon, viii.
Arcadie, 177.
Arc de Septime Sévère, 9.
Arc de Titus, 9, 41, 160.
Archelaüs, 177.
Archesilas, 24.
Arétin (Pietro Aretino, ou L'), 36.
Arioste (Ludovico Ariosto, ou L'), xii.
Aristide, 174, 183, 184.

NOMS DE PERSONNES ET DE LIEUX

Artémise, 142, 157.
Ascagne, 76.
Ascoli, 53, 209.
Asie, 189.
Assisi, 208.
Athènes, 158, 188, 189.
Attale, 147, 154, 174, 175, 184, 189.
Auguste, 9, 100, 101, 156, 161, 173, 175, 176, 182, 189.
Aurelius, 172.
Avalos, marquis de Pescara (Francesco d'), XXVII.
Avignon, IX, 58, 210.

B

Babylone, 157.
Bacchus, 71, 174, 189.
Baïes, 6, 162.
Bakarac, 219.
Balthasar de Sienne. V. Peruzzi (Baldassare).
Bandinelli (Les), 212.
Bandinelli (Baccio), 7, 63, 202, 211.
Barcelone, VIII, IX, X, 154, 164.
Bargello (Musée du), 215.
Basilique de Paul. V. Saint-Paul hors-les-Murs.
Batalha, II.
Béatriz de Savoie, VIII.
Belem (Église de), II, III.
Belem (Tour de), II.
Belli (Valerio), 7, 139, 140, 141, 142, 146, 151, 152, 153, 154, 155, 191, 198, 203, 221.

Bembo (Pietro), 206.
Bernardino dell' Amadore, da Castel Durante, 15, 105, 200.
Berruguete (Alonso), 202.
Bibbiena (Bernardo Dovizio da), 204, 206.
Bibliothèque de Saint-Marc, 52.
Blanc (Charles), XXXI n.
Blandini (Baccio). V. Bandinelli (Baccio).
Blosio (Messer), 9.
Bologne, 53, 214.
Borghese (Camillo), 215.
Borgia (César), 205.
Bourbon (Charles, connétable de), 219.
Braga, 166.
Bramante (Donato da Urbino, dit), 63, 202, 205.
Brandini (Baccio de'), 212.
Brandini (Bartolomeo de'), 212.
Bribir, 219.
Brietès, 188.
Brindisi, 223.
Bronzino (Angelo di Cosimo di Mariano, dit), 207.
Brugnuoli (Luigi), 208.
Brundisium, 166.
Brutus, 215.
Bruxelles, XI.
Buonarroti (Michel Ange), IV, XII, XIII, XVIII, XXV, XXVI, XXVII, XXVIII, XXXI, 7, 8, 9, 11, 12, 13, 14, 15, 16, 17, 18, 20, 22, 24, 27, 32, 33, 36, 38, 39, 47, 48, 49, 50, 54, 57, 59, 60, 61, 62, 63, 68, 71, 81, 85, 88, 89, 90, 91, 97, 101, 102, 105, 109, 113, 115, 118, 120,

122, 123, 124, 125, 129, 130, 133, 137, 138, 140, 142, 143, 197, 198, 199, 200, 201, 202, 203, 204, 205, 206, 208, 209, 211, 214, 215, 216, 217, 218, 219, 220, 221, 222.
Byzance, 189.

C

Cadmus, 157.
Caligula, 41.
Calliope, 81.
Camera degli Sposi, 207.
Camillo (Messer), 146, 155, 168.
Camillo Mantovano, 207.
Campapse, 181.
Candaule, 177.
Candiana, 219.
Candie (Ile de), 220.
Capitole (Le), 9, 85, 87, 173.
Capitolinus (Julius), 42.
Cappella Nuova d'Orvieto, 208.
Caracalla (Antoninus), 9, 161.
Caradosso (Ambrogio), 203.
Caravage (Polydore de). V. Polydore de Caravage.
Cardinal de Sienne (Le). V. Ghinucci (Girolamo).
Caro (Annibale), 197-198.
Carthage, 70, 174.
Carthaginois, 173.
Castello de Ferraro (Le), 52.
Castiglione (Baldassare), 206.
Castille, VIII, 164, 215.
Catalogne, VIII.
Catherine, reine de Portugal, XX, XXIII, 218.

Catulle, 71.
Cavalieri (Tomaso de'), 222.
Cébès le Thébain, 78, 214.
Célestins d'Avignon (Église des), 210.
Cellini (Benvenuto), 203.
César, 2, 41, 43, 52, 95, 108, 109, 161, 164, 173, 175, 176, 189, 207.
Ceserino (Giuliano), 87, 214.
Cesis (Le cardinal de), 104, 216.
Chambres de Raphaël (Les), 9, 209.
Champs Élysées, 71.
Champs Phlégréens, 53.
Chancellerie (Salle de la), 203.
Chaonie, 214.
Chapelle ou tombeau des Médicis, XXVI, 57.
Chapelle Pauline, 209.
Chapelle Sixtine, XXVI, XXXIII, 209, 217.
Charès, 158.
Charles III, duc de Savoie, VIII n.
Charles Quint, IV, VIII, IX, XI, XXIII, 97, 210, 214, 216, 224.
Château de Madrid, 59.
Château Saint-Ange, 86.
Chigi (Agostino), 55, 192, 209.
Cintra, XX.
Circus Maximus, 161.
Claude, 41, 172.
Clément (Charles), XXXI n.
Clément VII, pape, 56, 91, 210, 216.
Clésidès, 190.
Clodius (P.), 160.
Clovio (Giulio), 7, 136, 137,

138, 139, 140, 142, 143, 144, 145, 146, 147, 151, 152, 153, 154, 165, 167, 168, 202, 205, 219, 220, 221, 222.
Cola della Matrice, 205.
Colisée (Le), 9, 161.
Colonna (Les), 97, 151, 216.
Colonna (Ascanio), 10.
Colonna (Vittoria), XIII, XIV, XXVI, XXVII, 10, 137, 142, 198, 210.
Colonnes d'Hercules, 26, 95.
Côme, 53, 209.
Condivi (Ascanio), XXV, 199, 201, 211, 215, 219.
Constantin, 211.
Conti (Sigismondo), 209.
Cordeiro (Sixto), 136.
Correggio, 220.
Cos (Ile de), 179.
Crassus (Lucius), 153.
Créüse, 76.
Cumes, 70.
Cunha de Sequeira (Luiza da), XX.
Curia Hostilia, 173.
Curius (C.), 160.
Cydias, 188.

D

David (Le roi), 113.
De Brosses (Le président Charles), 210.
Decius Epulus, 179.
Della Rovere (Francesco Maria Ier), 204, 205, 206, 207.
Della Rovere (Guidubaldo II), 206.

Della Valle (Le cardinal), 104.
Démétrius, 41, 158, 186.
Démosthène, 68.
Desiderio da Settignano, 205.
Diane, VII, 158, 183.
Diniz (Manoel), XXIX, XXX, 201.
Dioclétien, 9, 161.
Diogenitus, 42.
Dion le Grec, 42.
Dioscures (Les), 211.
Domitien, 169, 190.
Donatello (Donato di Niccoló di Betto Bardi, dit), 61, 202, 211.
Doria (Andrea), IX, 53, 104.
Dossi (Battista), 207. .
Dossi (Dosso), 52, 207, 208.
Drancès, 80, 214.
Dürer (Albert), 31, 203, 219.

E

Égypte, 69, 157.
Égyptiens, 68.
Éléates, 184.
Éléonore de Bragance, IV.
Emmanuel Ier, roi de Portugal, II, III, IV, V, VIII, XX, 197.
Énée, 53, 76, 213.
Éole, 70.
Éphèse, 178, 183, 190.
Esi, 53, 208.
Espagne, XXV, XXIX, 1, 32, 39, 50, 59, 102, 103, 105, 106, 136, 147, 150, 151, 164, 194, 200, 212, 224.
Espagnols, 91, 92, 102, 150, 151, 219.

Esquiline (Voie), 15.
Europe, VI, 10, 87, 146, 164.
Évora, IV, V, VI, VII, XXII, 145.

F

Fabius (Les), 172.
Fabius Pictor, 172.
Farnèse (Le cardinal Alexandre), XII, 7, 104, 197, 220.
Farnèse (Octave), 85, 86, 210, 214.
Farnèse (Palais), 199, 221.
Farnèse (Pierre-Louis), 85, 197.
Farnésine (Villa), 209, 216, 223.
Felicitas Julii Olysipo, 164.
Fernando (L'infant Dom), V, XVI, 197.
Ferrare, XXVII, 52.
Ferreira Gordo (José Joaquim), XXX.
Fetti (Mariano), 216.
Flamands, 147.
Flandre, 28, 29, 32, 127, 144.
Florence, X, 51, 57, 85, 91, 204, 215, 220.
Foligno, 209.
Fondaco de' Tedeschi, 52, 208.
Fontainebleau, 59.
Forum d'Auguste, 161.
Forum de Trajan, 161.
Forum Julium, 165.
Forum romain, 101, 175.
Français, 36.
France, IX, 58, 59, 103, 122, 164, 172.
Francia (Francesco Raibolini, dit Le), 206.

François I^{er}, roi de France, IX.
Frédéric III, empereur d'Allemagne, 206.
Fréjus, IX, 216, 223.

G

Galathée, 55.
Gama (Vasco de), II, III.
Gange, II, 26.
Ganymède, 143, 222.
Garcilaso de la Vega, 216.
Gauricus (Pomponius), 61, 211, 213.
Geira, 166.
Gello, 219.
Gênes, X, 53, 165.
Genga (Bartolomeo), 206.
Genga (Girolamo), 206, 207.
Ghinucci (Girolamo), 10, 200.
Ghirlandajo (Domenico Bigordi, dit), 204.
Giotto di Bondone, 202.
Giulio de Macédoine. V. Clovio (Giulio).
Glaucus, 176.
Glovicic, 219.
Glycère, 188.
Goa, 199.
Gonzague (Éléonore de), 204, 207.
Gonzague (Élisabeth de), 205.
Gonzague (Ludovic de), 207.
Goths, 39.
Gratien (Le moine), 214.
Grèce, 31, 179.
Greco (Le). V. Theotocopuli (Domenico).
Grecs, 118, 172, 183.

Grimaldi (Le cardinal). V. Grimani.
Grimani (Le cardinal), 136, 219, 220.
Grisäne, 219.
Guevara (Felipe de), 224.
Guido da Siena, 203-204.
Guillen (Maître), 212.

H

Hadrien (Ælius), 8, 41.
Hampton Court (Galerie de), 207.
Héliogabale, 161.
Henri VIII, roi d'Angleterre, 200.
Henrique (Le cardinal Dom), XX, XXIII.
Héraclée, 108, 177.
Héraclides (Les), 177.
Hercule II, duc de Ferrare, XXVII.
Hercule Monaco (Port d'), 165.
Hollanda (Antonio de), III, IV, XIX, 195, 202.
Hollanda (Francisco de), IV, V, VI, VII, VIII, IX, X, XI, XII, XIII, XIV, XV, XVI, XVII, XVIII, XIX, XX, XXII, XXIII, XXIV, XXV, XXVI, XXVII, XXVIII, XXIX, XXX, XXXII, XXXIII, 11, 12, 13, 17, 20, 22, 31, 40, 47, 51, 54, 59, 63, 69, 81, 91, 97, 103, 105, 120, 121, 122, 124, 131, 132, 137, 140, 142, 143, 146, 153, 167, 191, 197, 199, 200, 201, 202, 203, 209, 211, 212, 214, 220, 221, 222, 223.

Homère, 78, 164. 189.
Hongrie, 219.
Horace, 110.
Hortensius, 188.
Hyacinthe, 189.
Hyéron, 173.

I

Igno, 200.
Illyrie, 219.
Inde, II, 199.
Indiens, 78.
Isabelle (L'Impératrice), VIII.
Italie, VII, X, XI, XII, XIII, XIV, XVI, XXIII n., XXVIII, XXXIII, 2, 5, 6, 8, 10, 12, 20, 28, 29, 30, 31, 32, 33, 34, 36, 37, 38, 39, 47, 50, 51, 53, 54, 57, 61, 87, 96, 97, 102, 103, 105, 106, 124, 127, 144, 145, 146, 150, 154, 162, 193, 210, 219.
Italiens, 33, 36, 37, 40, 95.

J

Janus, 101.
Jean II, roi de Portugal, IV.
Jean III, roi de Portugal, IV, V, VIII, XX, XXIII n., 197, 218.
Jean de Nole (Giovanni da Nola, ou), 202.
Jean d'Udine (Giovanni da Udine, ou), 51-52, 202, 204, 216.
Jeanne la Folle, 218.
Jérusalem, 41.
Jesi, 208.

NOMS DE PERSONNES ET DE LIEUX 231

Jove (Paolo Giovio, ou Paul), 198.
Juan (L'infant Don), VIII.
Juifs, 41.
Jules II, pape, 199, 207, 209.
Jules de Mantoue. V. Pippi (Giulio).
Jules Romain. V. Pippi (Giulio).
Jupiter, 53, 79, 222.
Juste de Gand, 205.

K

Kysikos, 175.

L

Labeo (Aterius), 172.
Lampridius (Helius), 42.
Languedoc, IX,
Lannau-Rolland (A.), XXXI n.
Latinus, 79, 80.
Laurentins, 80.
Lazo (Pedro de), 212.
Legnago, 52, 208.
Léonard de Vinci, 134, 202.
Lepidus (M.), 161.
Les Arcs, 216.
L'Escurial, XIV, XXXII, 197.
Ligurie, 165.
Lisbonne, I, VIII, X, XVII, XIX, XX, XXII, XXX, XXXII, 38, 164, 195.
Livie, 161.
Lodovico (Le comte), 221.
Loggia del Consiglio, à Padoue, 208.
Londres, 211.

Lorenzetti (Ambrogio et Pietro), 203.
Louis II, roi de Hongrie, 219.
Louis XII, roi de France, XXVII.
Louvain, XI.
Lucain, 71.
Lucas de Leyde, 203.
Luciano da Laurana, 205.
Lucques, 53, 220.
Lucrèce, 71.
Lucullus (L.), 188.
Luigi (Maître), 52, 208.
Luini (Bernardino), 209.
Luiz (L'infant Dom), VII, IX, XV, XX, XXIII n., XXIV n., 6, 39, 197.
Lusitanie, VI, 163, 166.
Lycidas, 214.
Lydie, 177.
Lysiens, 203.
Lysippe, 158.

M

Macédoine, 179, 219.
Machuca (Pedro), 202.
Madone de la Paix. V. Sta Maria della Pace.
Madrid, XXIX, XXX, XXXIII, 59.
Madrid (Château de), 59.
Magnésiens, 177.
Maison communale de Sienne, 51, 203.
Maison des Allemands. V. Fondaco de' Tedeschi.
Maison d'Or de Néron, 160.
Malatesta (Les), 206.
Mancinus (Lucius Hostilius), 174.

Mantegna (Andrea), 52, 134, 202, 203, 207.
Mantoue, 52, 207, 219.
Marc Antoine (Marcantonio Bolognese, ou), 203.
Marc-Aurèle, 42.
Marcello Mantovano, 216.
Marcellus, 9.
Marguerite de Parme, 85, 210, 214.
Mariette (Pierre), 219.
Martial, 72.
Martini (Simone), 203.
Marturino, 56, 134, 210.
Masaccio (Tommaso di ser Giovanni da Castello San Giovanni), 204.
Mascarenhas (Pedro de), xi, 8, 136, 199.
Maures, 39.
Mauritanie, 38.
Mausole, 157.
Mausolée (Le), 142.
Mausolée d'Auguste, 9.
Mausolée d'Hadrien, 8.
Maximilien Ier, empereur d'Allemagne, 26.
Médée, 175, 189.
Médicis (Alexandre de), 85.
Médicis (Chapelle ou tombeau des), xxvi, 57.
Médicis (Cosme Ier de), 220, 222.
Médicis (Jules de), 210, 211.
Médicis (Lorenzo de), 214.
Médicis (Palais des), 51.
Méditerranée, xiv, 165.
Mégabyse, 148.

Melighino (Jacopo), 7, 198, 199, 203.
Mellequino (Jacopo). V. Melighino.
Melozzo da Forli, 205.
Menéndez y Pelayo (Marcelino), xxiv, xxxiii.
Menzocchi da Forli (Francesco), 207.
Messala, 173.
Metellus, 42.
Metsys (Quentin), 202.
Michel Ange. V. Buonarroti (Michel Ange).
Milan, 53.
Milizie (Torre delle), 200.
Mitylène, 42.
Mnasos, 184, 187.
Moderno, 203.
Mohacz, 219.
Moïse, 119.
Molza (Francesco Maria), 197.
Monaco, 165, 223.
Monte Cavallo, xxviii, 10, 15, 18, 61, 87, 136.
Montefeltro (Federico de), 205.
Montefeltro (Guidubaldo de), 204, 205.
Monte Mario, 56.
Monte Testaccio, 86.
Mont Palatin, 101.
Montserrat, ix.
Monzon, viii.
Morel Fatio (Alfred), 215.
Mosca (Simone), 202.
Mummius (Lucius), 174, 175.
Musée du Bargello, 215.
Musée de Hampton Court, 207.
Musée de Naples, 221.

Musée de la National Gallery, 211.
Musée du Vatican, 209.
Musée des Uffizi, 204, 206.
Muses (Les), 55.
Musset (Alfred de), 214.
Myrsilius, 177.

N

Naples, XIII, 53, 197, 221.
Narbonne, IX, 59, 164, 211.
National Gallery, 211.
Navone (Place), 85.
Némée, 176, 189.
Neptune, 53, 76, 213.
Néron, 18, 41, 61, 160, 200.
Nice, IX, X, XI, 214.
Nicias, 176, 188.
Nîmes, IX, 165.
Nino di Andrea Pisano, 202.

O

Octavien, 41.
Olympie, 177.
Orsini (Les), 97, 151, 216.
Orvieto, 53, 204, 208.
Ovide, 71.

P

Padoue, 52, 208, 219.
Palais Farnèse, 199, 221.
Palais Médicis, 51.
Palais du Quirinal, 211.
Palais Riccardi, 204.

Palais du Té, 207.
Palais Tolomei, 199.
Palais du Vatican, XXVI, 55, 86.
Pamphilus, 179.
Pan, 71, 133, 177.
Panthée, 76.
Panthéon (Le), 8, 160, 200.
Parme, XXVII, 53, 220.
Parmesan (Francesco Mazzola, dit Le), 53, 134, 202.
Parnasse (Le), 55.
Parrhasius, 178.
Paul Ier, pape, 203.
Paul III, pape, IX, XI, XXVI, 85, 104, 197, 198, 199, 203, 214, 216.
Pauline (Chapelle), 209.
Pausias, 130, 188.
Pedius (Quintus), 173.
Pella, 184.
Pénélope, 177.
Penni, dit il Fattore (Giovanni Francesco), 207.
Perino del Vaga (Piero Buonaccorsi, dit), 7, 53, 104, 134, 198, 202, 207.
Perses, 78, 184.
Peruzzi (Baldassare), 56, 63, 134, 198, 203, 209, 210.
Pesaro, XIV, 52, 206, 207.
Pescara (Marquise de). V. Colonna (Vittoria).
Pétrarque, IX.
Phidias, 60, 211.
Philippe II, roi d'Espagne, XXII, XXIII, XXIV n.
Philippe le Beau, 218.
Philocharès, 176.
Phlégréens (Champs), 53.

Piero della Francesca, 205.
Pippi (Giulio), 52, 57, 134, 202, 207, 219.
Pireïcus, 187.
Pisanello (Vittore), 205.
Pise, 53.
Pistoie, 199-200.
Place Navone, 85.
Place Saint-Pierre, 86.
Plaisance, 53, 220.
Pline, 46, 155, 158, 167, 168, 169, 171, 177, 181, 190.
Plutarque, 42, 132.
Politi (Lancillotto), 11, 13, 18, 50, 88, 200.
Polydore de Caravage (Polidoro Caldara, da Caravaggio, ou), 56, 134, 202, 210.
Polygnote, 108.
Pompée, 42, 43, 95.
Ponte do Sôr, 164.
Ponz (Antonio), 224.
Pordenone (Giovan Antonio Licinio da), 202.
Portique de Livie, 161.
Porto, XXXII.
Portugais, 35, 136.
Portugal, I, III, IV, VI, VIII, XI, XV, XVI, XVII, XXII, XXIII, XXIV, XXV, XXIX, XXX, 1, 6, 38, 39, 47, 50, 81, 103, 105, 106, 122, 136, 145, 147, 151, 153, 166, 194, 197, 199, 223, 224.
Portus Herculis Monœci, 223.
Pouzzoles, 6.
Praxitèle, 61, 211.
Priam, 76.

Primatice (Francesco Primaticcio, ou Le), 207.
Properce, 71.
Protogènes, 129, 182, 184, 186.
Provence, IX, 58, 95, 165, 216.
Psyché, 55.
Ptolémée, 41.
Pucci (Antonio), 8, 199.
Pucci (Lorenzo), 199.
Pulcher (Claudius), 174.
Pyrrhus, 76.
Pythagore, 47.

Q

Quintilien, 68.
Quirinal, 200, 211.

R

Raczynski (Comte A.), XXX, XXXI, XXXIII, 223.
Raffaello dal Colle, 207.
Raphaël d'Urbin (Raffaello Sanzio ou), 9, 52, 55, 56, 57, 63, 134, 192, 202, 205, 206, 209.
Remus, 177.
René d'Anjou, 58, 211.
Renée de Valois, XXVII.
Resende (André de), V, VI, XXII, XXIV.
Rhodes, 157, 182, 186.
Rhodiens, 182, 186.
Rhône, 95, 165.
Riccardi (Palais), 204.
Rico Sinobas (Manuel), 212.
Rimini, 166.

NOMS DE PERSONNES ET DE LIEUX 235

Rinaldo Mantovano, 207.
Romains, xv, 2, 65, 146, 162, 166, 169, 172.
Rome, vii, viii, x, xi, xii, xiii, xvi, xviii, xix, xxvii, 5, 6, 7, 8, 9, 18, 19, 42, 54, 56, 85, 86, 87, 95, 105, 122, 134, 136, 143, 145, 153, 158, 160, 162, 163, 164, 165, 167, 172, 173, 174, 175, 189, 197, 199, 200, 204, 206, 216, 218, 219, 220, 221.
Romulus, 177.
Roquemont, xxx, xxxi, 201, 203, 208.
Rossetti (Biagio), 208.
Rubicon, 2.

S

Sacavem, 164.
Sagredo (Diego de), 224.
Saint-Ange (Château), 86.
Saint-Jacques de Compostelle, xv.
Saint Jean-Baptiste, 48, 203.
Saint-Jean de Latran, 120, 121, 122, 218.
Saint Luc, 120, 195, 218.
Saint-Marc (Bibliothèque de), 52.
Saint Paul, 10, 11, 144.
Saint-Paul-hors-les-Murs, 161, 223.
Saint-Pierre du Vatican, 54, 55, 86, 198.
Saint-Sylvestre de Monte Cavallo, xxvi, 10, 15, 48, 49, 50, 88, 135, 137, 138, 210.

Sainte-Marie Majeure, 218.
Salle de la Chancellerie, 203.
Salomon, 144.
Sangallo (Antonio da), 198, 199, 203.
San Lorenzo de Florence, 57.
Sanmicheli (Michele), 208.
San Miniato, 215.
Sano di Pietro, 204.
San Pietro-in-Montorio, 56, 216, 217.
San Pietro-in-Vincoli, 204.
San Silvestro al Quirinale, 200.
San Silvestro-in-Capite, 203.
Santa Maria del Carmine, 204.
Santa Maria della Pace, 56, 135.
Santa Maria-in-Aracœli, 56.
Santa Maria-in-Trastevere, 86.
Santa Maria Novella, 204.
Santarem, 223.
Santi (Giovanni), 206.
Santiquattro (Le cardinal). V. Pucci (Antonio).
Sarmates, 77.
Savoie, x.
Scallabis, 164.
Scaurus (M.), 159.
Scipion (Lucius), 173.
Scipion Æmilien, 174.
Scipion l'Africain, 45, 173, 201.
Sébastien, roi de Portugal, xx, xxiii, xxiv n.
Sébastien de Venise. V. Sébastien del Piombo.
Sébastien del Piombo, 7, 56, 59, 105, 134, 198, 202, 211, 216, 217.
Sémiramis, 157.
Septime Sévère, 9.

Serra do Gerez, 166.
Sévère (Alexandre), 42, 43.
Séville, 212.
Sforza (Alexandre), 206.
Sibylles (Les), 54, 209.
Sicile, xiii, 70, 173.
Sienne, xi, 51, 199, 203, 212.
Sienne (Le cardinal de). V. Ghinucci (Girolamo).
Signorelli (Luca), 204, 206, 208.
Silanus, 189.
Silène, 72.
Sixtine (Chapelle), xxvi, xxxiii, 209, 217.
Socrate, 214.
Sodoma (Giovan Antonio Bazzi, dit Le), 204.
Souza de Tavora (Pedro), xi.
Spartianus, 42.
Sperandio, 205.
Stace, 71.
Stratonice, 190.
Sycione, 130, 179, 188.

T

Taddeo di Bartolo, 203.
Tafur (Pedro), 218.
Tage, ii, 164.
Té (Palais du), 207.
Télamon, 189.
Temple d'Auguste, 176.
Temple de César, 176.
Temple de Diane, vii.
Temple de Diane Éphésienne, 158, 183.
Temple de Janus, 101.
Temple de la Concorde, 189.
Temple de la Paix. V. Arc de Titus.
Temple de la Santé, 172.
Temple de Vénus Genitrix, 175.
Temple d'Olympie, 177.
Terracine, 166.
Thasos, 108.
Théâtre de Marcellus, 9.
Thèbes, 71, 157, 183, 214.
Theomnestes, 187.
Theotocopuli (Domenico), 220, 221.
Thermes d'Antoninus Caracalla, 9.
Thermes de Constantin, 211.
Thermes de Dioclétien, 9, 15, 87.
Thomar, iv.
Tibère, 176, 178, 189.
Tibre, 141, 164, 191, 192.
Tibulle, 71.
Timomachus, 189.
Tirésias, 223.
Tiridate, 61.
Titien (Tiziano Vecelli, ou), iv, 52, 134, 202, 205, 206, 220.
Titus, 9, 41.
Tolède, iv, 224.
Tolomei (Claudio), xi, 198.
Tolomei (Lattanzio), xi, xii, xiii, xviii, xix, 7, 9, 11, 12, 13, 14, 15, 16, 19, 25, 27, 40, 43, 46, 48, 49, 59, 60, 63, 66, 72, 74, 88, 89, 117, 120, 122, 123, 124, 135, 137, 199, 200, 201, 213.
Tolomei (Palais), 199.
Torre delle Milizie, 200.
Torrigiano (Pietro), 202.

NOMS DE PERSONNES ET DE LIEUX

Toscane, 52, 165.
Trajan, 41, 43, 161.
Troie, 70, 76.
Turcs, XI.
Turnus, 71, 79, 80, 213.
Turpilius, 172.

U

Uccello (Paolo), 205.
Uffizi (Musée des), 204, 206.
Ulysse, 223.
Urbin, 52, 204, 205, 206.
Urbino. V. Bernardino dell' Amadore.

Vaccaj (Giulio), 207.
Valère Maxime, 173.
Valerio de Vicence. V. Belli (Valerio).
Valladolid, VIII, IX, X.
Valverde, VI.
Varron, 189.
Vasari (Giorgio), XXV, XXVIII, 198, 200, 202, 203, 204, 206, 208, 210, 212, 214, 220, 222.
Vasconcellos (Joaquim de), XXIX, XXXII, XXXIII, 201, 202, 215, 223.
Vatican, XXVI, 55, 86.
Vatican (Musée du), 209.
Vecchietta (Lorenzo di Pietro, dit), 204.

Venise, 52, 134, 139, 197, 220.
Vénitiens, 207.
Ventas de Caparra, 164.
Vénus, 79, 80, 143, 178, 206.
Vénus Anadyomène, 183.
Vénus Genitrix, 175.
Vérone, 172, 190, 208.
Vespasien, 41.
Via dei Banchi, 136.
Vicence, 198, 221, 222.
Vigna Giulia, 56, 210.
Villa Farnésine, 209, 216, 223.
Villa Impériale, 52, 206.
Villa Madame, 210.
Vinodol, 219.
Virgile, 70, 71, 78, 80, 142, 203, 214.
Viriathe, 166, 167.
Viterbe, 220.
Viti (Timoteo), 206.
Vitruve, 198.
Voie Appienne, 166.
Voie Esquiline, 150.
Vulcain, 71.

Z

Zapata de Mendoza (Diego), 48, 88, 90, 97, 109, 115, 121, 215.
Zapata de Cisneros, comte de Barajas (Francisco), 215.
Zeuxis, 108, 177, 178.

TABLE DES MATIÈRES

Francisco de Hollanda et les Dialogues sur la peinture.................................... 1

QUATRE DIALOGUES SUR LA PEINTURE

Prologue.. 1
Dialogue I....................................... 5
Dialogue II...................................... 49
Dialogue III..................................... 85
Dialogue IV..................................... 135
Conclusion...................................... 193
Notes... 197
Table des noms de personnes et de lieux........ 225

LIBRAIRIE H. CHAMPION, ÉDITEUR.

Coster (Adolphe). **Fernando de Herrera (El Divino).** 1908, in-8 de 450 pages. 10 fr.

— **Algunas obras de Fernando de Herrera,** edicion critica. 1908, in-8, 192 pages. 6 fr.

Dante Alighieri, **Vita nova,** suivant le texte de la *Societa Dantesca italiana* traduite avec une introduction et des notes, par Henry Cochin. 1908, in-12. *Couronné par l'Académie française.* 5 fr.

Eyquem (Frantz). **Etude sur Gonsalve de Cordoue.** Documents et lettre autographe inédite (Portrait gravé à l'eau-forte par P. Teyssonnières). 1880, in-12. 5 fr.

Fitz-Gérald (J.-D.). **La vida de Santo Domingo de Silos,** par Gonzalo de Bercer. 1904, 1 vol. gr. in-8, avec 2 pl. 8 fr.

Huszar (G.). **Etudes critiques de littérature comparée : T. I^{er}. Corneille et le théâtre espagnol,** in-12. *Couronné par l'Académie française.* 3 fr. 50.

— T. II. **Molière et l'Espagne,** 1907, in-12. *Couronné par l'Académie française* 5 fr.

Joret (Ch.), *de l'Institut.* **La rose dans l'antiquité et au moyen âge.** Histoire, légendes et symbolisme. 1892, in-8. 7 fr. 50.

Morel-Fatio (Alfred), *de l'Institut, professeur au collège de France.* **Catalogue des manuscrits espagnols de la Bibliothèque nationale.** 2 in-4. 35 fr.

— **Études sur l'Espagne :** Première série. 2^e édition revue et augmentée. 1895, in-8. 5 fr.

I. L'Espagne en France. — II. Recherches sur Lazarille de Tormes. — III. L'histoire dans Ruy-Blas. — IV. Espagnols et Flamands. — V. Le Don Quichotte envisagé comme peinture et critique de la société espagnole du XVI^e et du XVII^e siècle.

— Deuxième série. 1908, in-8, 2^e édition. 6 fr.

Grands d'Espagne et petits princes allemands au XVIII^e siècle d'après la correspondance inédite du comte de Fernan Nunez avec le prince Emmanuel de Salm-Salm et la duchesse de Béjar.

— Troisième série. 1904, in-8. 6 fr.

I. La lettre de Sanche IV à Alonso Pérez de Guzman. — II. Un drame historique de Tirso de Molina. — III. D^a Marina de Aragon. — IV. Une comédie de collège. — V. Histoire de deux sonnets. — VI. Soldats espagnols. — VII. Un grand d'Espagne, agent de Louis XIV. — VIII. La godille et l'habit militaire. — IX. Fernan Caballero. — X. L'espagnol de Manzoni. — XI. Mélanges de philologie.

— **La Comedia espagnole** du XVII^e siècle. Cours de langues et littératures de l'Europe méridionale au Collège de France. Leçon d'ouverture. 1885, in-8. 1 fr. 50.

Picot (Emile), *de l'Institut.* **Les Français italianisants au XVI^e siècle.** 1906-1907, 2 vol. in-8. 15 fr.

MACON, PROTAT FRÈRES, IMPRIMEURS.

www.ingramcontent.com/pod-product-compliance
Lightning Source LLC
Chambersburg PA
CBHW071631220526
45469CB00002B/567